細田守的動畫世界

沒有人到過的地方

U0029755

地圖工作室 監修
日經娛樂 編
葉韋利 譯

細田守とスタジオ地図の仕事

跨出步伐、站穩腳步、跳躍！接下來走向「世界」！

——決定在細田守與地圖工作室賭上一把的理由

日本電視放送網　事業局　總製作人　**奧田誠治**

各位好。我是日本電視臺的奧田誠治。本書出版的同時，便是二〇一五年七月十一日——細田守導演的長篇動畫電影《怪物的孩子》上映的時刻。而我也將以製作人的身分參與其中。

先前，在《日經娛樂》這本月刊中以連載及專題的方式，報導了動畫電影導演中的領導者細田守，以及負責製作電影的「地圖工作室」。在這些內容都整彙成書後，我也來說說我跟細田導演、地圖工作室以及齋藤優一郎製作人（25頁）之間的關係，還有我願意支持他們的原因。

與細田導演結緣，全因《霍爾的移動城堡》

最初與細田導演相識，是他在吉卜力工作室為《霍爾的移動城堡》（二〇〇四）進行準備作業的時候。第一次碰面在一間租來的工作室，那是位於三鷹市大樓的一個空間，有點像是吉卜力的分部。現在於日本電視臺工作的高橋望（48頁）當時是吉卜力的製作人。日本電視臺是由前電影事業組的井上健[1]負責相關業務，我則是以該部部長的身分前去打招呼。

見面之後，他給我的第一印象就是「這人應該能做出一些有意思的事」。我也十分期待看他接下來會如何處理「霍爾」這樣的題材。畢竟，以往吉卜力都由宮崎駿導演及高畑勳導演主導，我對後續加入的年輕力量也很感興趣。只是，沒想到幾經波折，後來卻出現了大轉彎[2]，不禁令人有此遺憾。

我們正式在工作上有來往，是從《夏日大作戰》（二〇〇九，193頁）開始。這是細田導演繼《跳躍吧！時空少女》後創作的新作品，他還表示務必要由日本電視臺來統籌。最初要做的就是提供各種協助、整合、調整。於是，我們運用長期以來透過吉卜力

作品培養出的實力，採用「於新作品上映時
在『週五電影院！』時段播出過去的舊作」
的方式。同時，在這樣的連帶效應下，使
《狼的孩子雨和雪》（二〇一二，203頁）締造
了超過四十二億日圓的票房收入。

在吉卜力成立之前，我就已經在旁見識
過鈴木敏夫製作人等人有多辛苦[3]。因此，我
想我多少算是有些經驗，能給細田導演團隊
一些建議。例如可以採取（吉卜力的）哪些做法，有哪些地方能參考，或是哪些目標在
現階段可能會有點困難，諸如此類。我認為我的任務就是做這些事，並對這個團隊帶來
「加分」的幫助。

看著苦惱得不得了的兩人，忍不住想伸出援手

我跟細田導演合作最大的原因就是「人」這個因素。首先，放眼當今日本，能製作

出原創劇場版動畫的導演可說一個都沒有——或者說，就算能做出來，要持續下去也是極度困難。更別說要在內容與票房兩方面都持續累積成績，這樣的人幾乎是沒有的。而細田導演兩者兼備，是我心中年輕一代的領袖。

地圖工作室以細田導演為首，還加上齋藤製作人、KADOKAWA（當時叫做「角川書店」）的渡邊隆史（177頁）、東寶的川村元氣（263頁），以及敝公司的高橋望（48頁）和伊藤卓哉等人。內部的多位製作人走的是團體制，所有人都可提供協助，讓整個團隊變得強大。在過去，吉卜力也有這樣的支援系統，因此實際上做的事很類似。不過（細田導演的團隊）機動力更高，應該比較接近九〇年代的吉卜力。

業界大多很清楚，吉卜力工作室是由鈴木敏夫製作人為窗口的單一化系統。雖然從表面上看來，很多事情最後都是由鈴木製作人一人決定，可是實際上並非如此。那是匯集了眾人意見後才做出的選擇。實際上，地圖工作室也差不多，最大的差別就在於製作人是「團體制」。

從《跳躍吧！時空少女》開始，細田導演的作品就是在眾人的討論中做出來的企劃，所有人一起集思廣益……這裡的細節聽渡邊隆史闡述會比較清楚，總之呢，細田導演與齋藤製作人會跟其他人分享對作品的哲學與感受，所有人也會一起陷入苦思……這

樣的情境一次又一次重複。我們看在眼裡，就會也有種「得幫點什麼！」的心情。更重要的是，齋藤製作人誠摯的態度、導演的風趣和健談積極的個性，令人在在想於物質與精神上給予他們最大支持。

能夠廣納多方意見，把作品帶到好的方向，也是這個製作團隊的另一項特色。每經歷一件作品，這樣的體制就會變得更為團結。現在，團隊成員的默契十分良好，無論有什麼發現都能隨時討論，在關鍵時刻也能提出精準的意見，氣氛非常融洽。此外，就我個人而言，能夠加入其中、成為成員之一，實在是太開心了（笑）！每次企劃都是從閒聊開始，而且每個人又都很健談，講到創作時所描繪的藍圖（就是企劃的整體概念，還有設計圖）也很容易產生共鳴。這也是這個團隊的獨特之處。

很有趣的是，在齋藤製作人身邊還出現了一群年齡在三、四十歲左右的年輕製作人盟友（策略同盟）──包括吉卜力的西村義明、Khara 的轟木一騎以及 STEVE N' STEVEN 的石井朋彥[4] 等。彼此切磋、琢磨、交換資訊及人才。簡直像是吉卜力的工作桌整張廉讓給地圖工作室似的（笑）。看著他們在相互尊重的環境中一同成長，我不但對他們的將來抱持期待，也認為這與往後日本動畫業界發展的方向息息相關。我認為，這些製作人之間的交流是非常難得的好事。

我們的夢想，就是希望全世界有更多人欣賞到細田的作品

過去，當我對他人提起細田的作品，會用「跨出步伐、站穩腳步、跳躍！」來形容。《跳躍吧！時空少女》是跨出步伐，《夏日大作戰》是站穩腳步，到了《狼的孩子雨和雪》，則是跳躍。而實際上，導演也像這樣一點一滴地累積成果。因為地圖工作室的成立，產品開發的作業流程也能達到超越過去的程度。這樣的進展不但能為作品帶來正向加乘的效果，也能藉此回顧過去的作品。我認為，當「地圖工作室」這個名字擁有像吉卜力、皮克斯甚至迪士尼的高知名度時，作品便能發揮出比目前更大的力量。

細田導演最大的魅力，就是總以身邊的題材為基礎，發展成讓所有觀眾都能產生共鳴的娛樂作品。前幾年，在法國舉辦高畑導演的《輝耀姬物語》（二〇一四）的活動時，也辦了一場與當地年輕人交流的小型座談會。當時便有人提到細田導演的名字。這真是令人高興的事，因為我們實際感受到了他的作品深入海外的魅力。

因此，接下來我希望全世界有更多人認識細田的作品。

《怪物的孩子》是由日本電視臺與地圖工作室聯合統籌。之所以成立日本電視臺・地

圖工作室ＬＬＰ（29頁），絕非是因為電視公司想壟斷有潛力的電影。此舉最大的目的，其實是想讓全球更多人都能欣賞到，而使用專案的方式，才最能將細田導演的作品發揮到淋漓盡致。

這次，《怪物的孩子》的海外上映（亞洲地區除外）決定交由不管在電影製作或發行都算是老字號的法國高蒙（Gaumont）（42頁），同時希望藉此讓這部作品比起過去讓更多國家的觀眾欣賞。吉卜力的作品榮獲奧斯卡金像獎[5]是個偉大的夢想，但此刻，我們的夢想更大、更大。不僅要拿下全球性的獎項，還要讓全世界的孩子都能欣賞到，而最後，我們希望所有人都能愛上日本的電影。

《怪物的孩子》中包含了日本的現況，以及此刻面對的問題，還有希望。我希望藉由這部電影，能讓全世界了解現在的日本。只要看過這部電影，一定會對日本更有興趣、更喜歡日本的吧。

想要超越國界、語言，讓其他人理解，最容易的方式就是運用全球共通的娛樂作品。其中，動畫的效果最好。而我深信，細田導演的作品有傳播到全世界的能力。從《夏日大作戰》開始，我就一直在勾勒著這個夢想。之所以會做著這樣的電影夢，也或許是想一雪「霍爾」時代在三鷹的前恥吧。

備註

1. 井上健，一九八二年進入日本電視臺。導演過《無家可歸的小孩》，並擔任《極道鮮師》、《十四歲小媽媽》等多齣連續劇的製作人、總監。二〇一四年起出任 AX-ON 董事副社長。

2. 在製作過程中，《霍爾的移動城堡》導演從細田守換成宮崎駿。

3. 奧田為「週五電影院」節目負責人，一九八五年第一次播放吉卜力作品（《風之谷》）就是跟他合作。

4. 西村義明在吉卜力工作室擔任過《輝耀姬物語》、《回憶中的瑪妮》等片的製作人。二〇一五年成立 PONOC 工作室。轟木一騎於《福音戰士新劇場版》擔任庵野秀明總導演的助手。STEVE N' STEVEN 是由動畫導演神山健治（《東之伊甸》等）與前博報堂的古田彰一擔任共同 CEO，為一家巧妙融合動畫與廣告的製作公司。石井朋彥製作人曾任職於吉卜力工作室，目前隸屬 Production I. G，並兼任該公司董事，參與過《花與愛麗絲殺人事件》等作品。

5. 《神隱少女》於二〇〇三年獲得美國奧斯卡金像獎長篇動畫電影獎。

奧田誠治　一九五六年出生於福島縣會津。自一九八五年《風之谷》在電視臺播映，就與吉卜力工作室結下不解之緣，之後負責《魔法公主》的製作。其他還有擔任《Always 幸福的三丁目》系列、《太平洋的奇蹟》、《死亡筆記本》等片的製作人。最新作品為《杉原千畝》（二〇一五年十二月上映）。

推薦序

「細田先生，對您而言，電影是什麼呢？」

「未來吧，未知的世界。即將來臨，卻仍然未知的世界。」

——NHK プロフェッショナル仕事の流儀（第二七三回 希望を灯す、魂の映画：2015.08.03）

——難攻博士，【中華科幻學會】理事長兼會長

我還非常清楚地記得二〇〇七年三月的某個下午，那張燦爛陽光下跟天一樣澄藍的《跳躍吧！時空少女》海報。當時我的並不曉得，這部劇場版動畫將在日後被列入我一生摯愛的「荒島電影清單」裡頭、成為迄今早已反覆看過想過笑過淚過十幾遍的首選經典。

當時的我並不曉得上面的一切，就從那張青春無敵的宣傳海報一旁匆匆走過，毫無

警覺自己很可能的錯過。每思及此，我總忍不住想跟女主角紺野真琴商借一下跳躍時空的能力，回到那個燠熱的三月下午，重重地朝自己頭上來個提神醒腦的「騎士踢」！

是啊，每個人一生當中總有幾次驚險萬分的跌破眼鏡——

就像我差點錯過細田守導演跟他的《跳躍吧！時空少女吧》——

想起了頭一次按下《跳躍吧！時空少女》播放鍵的瞬間（而那已是多年以後），帶著漫不經心也沒什麼期待的輕慢態度，隨著第一個影像的落拍，然後是一秒一秒又一秒的畫音流過……

我不曉得這個名為細田守的導演究竟施了什麼法術，我只曉得自己的思緒開始集中、自己的高傲開始臉紅、自己的胸口開始起伏、自己的情感開始激動——

我曉得自己這輩子絕不可能創作出如此細膩溫潤的動人之作。

片尾，奧華子清甜的〈柘榴石〉（ガーネット）旋律迴盪耳邊，而我一心只想瞭解細田守（這個我還不認識的導演）究竟是個什麼樣的魔法師，還有他在我身上到底施了什麼法術。

坦白講，在這個網路嚴重壓縮臆想空間的時代，很快地我就掌握了關於細田守導演

的「所有資訊」：金澤美術大學畢業、吉卜力動畫工作室的拒絕、《霍爾的移動城堡》

崩盤挫敗、從六部戲院爆發的《跳躍吧！時空少女》奇蹟……我求知若渴地再找《夏

日大作戰》來解饞，在跟家人一起觀賞《狼的孩子雨和雪》時努力憋著眼淚和哽住的哭

腔希望沒人發現，然後從此變成忠貞不二的細田守迷兼傳教士……

身為一個結構思考幾乎變成反射動作的理性閱讀者，我總是很難想像在劇場動畫這

樣分工細密、組織龐大的集體創作當中，導演要如何將得自身邊那些最為細膩敏感的小

小觸電（一個眼神、一個小動作、一句喃唸、一句口頭禪、一次尷尬、一次小確幸），

通過繁複無比的電影工業製程絞碎研磨之後，還能精準地命中觀眾內心最柔軟最隱密的

感動靶心？

在我心中，細田守才不是什麼動畫導演，他根本是個深不可測的大魔法師。

二〇一五年八月三日，就在細田守導演第四部作品《怪物的孩子》上映之際，

NHK製播了第二七三回的《行家風範》（プロフェッショナル仕事の流儀）〈點亮希

望，魂的電影〉（希望を灯す，魂の映画），公開了他們貼身記錄整整三百天的《怪物的

孩子》私房製作過程。我看著細田守導演租下一間四疊半寬的小房間，孤身一人面對著

一堆白紙和一部筆電，以咖啡跟香菸為伴，拋下妻子與牙牙學語的小孩，苦行僧般仔細斟酌《怪物的孩子》每一個分鏡細節，畫了又擦、改了又塗，嚴謹到連角色側臉的唇線也來回琢磨、講究到連角色相遇的場所也搜索枯腸。

我想，這應該就是大魔法師不傳之秘的奧義所在了。說「不傳」可能不夠精確，該說沒有經歷過細田守式的人生、沒有具備細田守式的人生觀，根本不可能誕生出這些奇蹟似的作品，至少對我來講。

這個人根本是拿自己的人生在說故事，這個人根本是拿自己的生命在做動畫。

《跳躍吧！時空少女》是鄰家女孩尋常故事中的一點點不尋常，但你一定在哪兒認得紺野 真琴；《夏日大作戰》是東方社會再熟悉不過的大家族嘈雜，而你一定在哪兒見過陣內一家；《狼的孩子雨和雪》講的是每一個普通母親的故事，但你一定在哪兒找到自己媽媽的影子和自己成長留下的痕跡；而《怪物的孩子》更讓我在臉書上寫下這段發自內心的感言，關於如何看待你的「孩子」──

坦白講，許多人都理所當然地認為「孩子該教」，而身為大人的我們，就是那個『教導者』。

你也從沒懷疑過，是吧？

九太（蓮）雖然是熊徹名份上的『弟子』，論年紀與資歷當然也應該只是『學生』，

但說到底，我倒覺得熊徹從九太身上學到的，要遠比九太從熊徹身上學到的要多得多。

也許你不太懂我在講些什麼，那不要緊，因為在承承教會我這些之前，我也不會懂。

『孩子』會教你很多，關於你未曾想過的、關於你早已忘記的、關於你從經歷過的、關於你得先爬下高高在上的自傲與自負蹲低身子張開眼睛和耳朵才能看見聽見的純真道理。

我得把自己當成一間『人生銀行』，將『孩子』存在我身上的這些一點一滴的靈性保管好，然後在他長大了遺忘了失落了空虛了的時候，連本帶利地還給他，然後希望他繼續經營這項業務，一代傳過一代。

不能不說，我喜歡細田守對『人生』觀察與描繪的細膩，果真其來有自。

在《怪物的孩子》故事當中，我一直無法阻止自己投入熊徹這個角色（不是指武藝高強的部分），我一直臉紅地看著熊徹跟自己的重疊，看著那些（因為叛逆孤獨地自闖

自學而造就的）中二幼稚舉動，當然，這些年來我也學會了承認自己的天真單純。

我更慶幸自己還能保有在『孩子』面前承認自己也還是個孩子的天真單純——

否則，我根本不可能從『孩子』身上學到那麼多。

我知道我是熊徹。

就算只能變成九太的九十九神，那也是一種幸福。

導演細田守的四部作品，其實都沒有什麼宏大的規模跟史詩的野心，我們總能在那些電影的熟悉角落裡，發現自己日常生活的莞爾所在——

他的街角，就是你的街角；他的遇到，就是你的遇到。

一如在他的電影作品當中，你看不到什麼宮牆千仞、山高水長甚至萬馬奔騰的華麗史詩場景，而往往只有一畝畝綠油油的田園，被燦爛陽光細心地守護著，順著宜人的微風抬頭一看，你總會望見一朵屬於夏季的積雨雲，而「積雨雲會成長的，從一小朵雲逐漸擴大。電影裡的主角也一樣，或許只是一小步，仍然不斷成長、前進。這次的作品中也以逐漸擴大的積雨雲來象徵成長的意義。」

他的心動，總會是你的心動；他的希望，也將會變成你的希望。

「人生，勿輕言放棄。」是他在那段記錄片中耳提面命的嘮叨：「只要堅持活下去，就會有好事情發生。想告訴大家，這世上還有許多值得去體驗的事情。」

這段話很沉重嗎？一點也不，沉重可不是導演細田守的風格──

「對哦，我的電影在最後一幕主角一定帶著笑容。」

這才是我認識的細田守。

目錄

向夏季動畫下戰帖

以《怪物的孩子》在日本和全球一決勝負！

2014 年 12 月 11 日，到東寶舉辦《怪物的孩子》製作發表會的細田守導演。

一九六○～七○年代可說是「東映長篇」的動畫電影相當活躍的時期，還有一九

八四年，從《風之谷》開始掀起吉卜力工作室作品風潮的高畑勳、宮崎駿。接著進入二

○○○年，以原創動畫電影新領袖的身分嶄露頭角的，就是細田守導演。他最新的第四

號作品《怪物的孩子》在二○一五年七月十一日上映。主打「冒險動作片」，喊出「只

要和你在一起，我就會變得更強」的宣傳口號，可以說是一部能讓孩子與大人同樂的正

宗夏季動畫片。本作從一開始就是用日本國產劇本電影的最高規格，上映影院超過四百

五十個影廳。

而細田導演華麗出道的作品則是二○○六年《跳躍吧！時空少女》。當初上映時只

有六間電影院，但因為作品的魅力經過口耳相傳，後來創下票房傳奇。不但放映戲院陸

續增加，總共超過一百間，上映時間也持續延長、賣了約四十週。接下來的《夏日大作

戰》（二○○九）也是大賣座，隔年還首次在日本電視網的「週五電影院！」中播放。

二○一二年的作品《狼的孩子雨和雪》締造了四十二‧二億日圓的超級賣座票房；二○

一五年新作《怪物的孩子》就更教人期待了。

有這樣的發展背景，還有獨一無二的作品魅力，並使得團隊規模持續擴大的原因有

兩個——支持細田導演的製作團隊，以及他製作電影的大本營——地圖工作室。這個製

作團隊是由多位製作人組成的「合議制團隊」。一部作品有多位製作人並不算特別，但這個體制的特殊之處，就是製作團隊與導演、工作室的關係非常密切。每經手一次作品，核心成員就會增加，範圍也變得更廣，電影與周邊業務的規模也會因而拓展。細田導演離開東映動畫、自立門戶後，第一次執導的作品《跳躍吧！時空少女》是在動畫製作公司 MAD HOUSE 製作。當時的董事 COO 丸山正雄（168頁）找來本書中的另一位成員──齋藤優一郎製作人（後來和細田導演共同成立地圖工作室，擔任董事長），以及角川書店（現稱 KADOKAWA）的渡邊隆史（177頁）。這兩人都是第一次製作動畫電影。到了《夏日大作戰》，除了這兩人之外，還加入日本電視臺的奧田誠治（01頁）、高橋望（48頁），以及伊藤卓哉；《狼的孩子雨和雪》時，加入了東寶的川村元氣（263頁）。逐漸發展成能讓每個人的專長都有所發揮的支援系統。

二○一一年四月，在製作《狼的孩子》時，齋藤製作人與細田導演成立了動畫電影製作公司──「地圖工作室」，做為細田導演作品的製作大本營。之後，一個以地圖工作室為中心的製作系統慢慢建立起來了。這次的作品《怪物的孩子》邀到日本電視臺的門屋大輔、來自 KADOKAWA 的新成員千葉淳，替代渡邊成為新的主要製作人。

因為這樣堅若磐石的團隊系統，才能在這個系統的實踐下，做出前所未有的各種嘗

試（**29**頁）。

　　在《狼的孩子》宣傳採訪時，細田導演說：「電影這種東西，大家一起做的話會有不同的樂趣」。他口中的「大家」並不限於該電影的工作人員、製作委員會，而是連之後（的作品）都要一起合作的意思。齋藤認為，即使有出資或有商業上的關係，卻不是最重要的目的，他表示，「該怎麼創作出有趣的作品，該怎麼讓更多人能欣賞到，並跟一群朝著同一方向前進、在心情與價值觀上都有共鳴的『人』互動，一同累積經歷，這才是我最珍惜的。能夠擁有這樣的關係，才是真正的製作團隊。」

　　過去累積了十年的經驗，細田導演與動畫電影製作公司「地圖工作室」來到了一個嶄新的舞臺。大家必須讓《怪物的孩子》賣座，再進一步強化這個「架構」。接下來，本書將由齋藤製作人導覽，一面介紹動畫電影導演細田守，一面告訴大家動畫製作公司「地圖工作室」的工作內容。

製作人的話 ❶

地圖工作室製作人／董事長

齋藤優一郎

決定了！「凡是能做的就全做做看！」

日本電視臺・地圖工作室 LLP 的成立

各位好，我是地圖工作室的製作人，齋藤優一郎。我跟細田守導演在將近十年間一起創作了四部動畫電影。每一次，我們都利用許多過往接受過的指導和自己學得的一切，希望能做到一件事：「至少這回在電影製作的各個環節上要更順利」。但是，總會出現一些前所未見的新難題，又或者是反過來：可能會陸續發現一些新東西。但這也是理所當然的。畢竟細田導演隨時隨地都會提出新主題，也會有新動機，並且不斷挑戰各種表現法，製作新的電影。我認為，跟電影製作有關的一切大小事都是因為作品而生，反過來說，凡有作品，就會產生問題或喜悅的心情，人們也會因此聚集而來。正因如此，不同的作品當然可能無法用過去的經驗法則來因應，然而，就是因為這樣，也能挑

戰新的可能性。或許這才叫創作，也才是電影製作的精髓所在。話雖如此，相較以往，這回的《怪物的孩子》無論在內容或主題性的強度，都是更講究娛樂性的作品。因此，導演所面臨的挑戰，還有如何達到與其相符的製作水準，如何做到非常敏銳精準的程度，更需要大幅的躍進。我也會基於這樣的理念來努力。

在製作團隊中，有哪些挑戰一定要由我接下呢？有哪些事情是由我來做比較好呢？身為製作人，我平常腦子裡想的全是這些。我希望能將作品「以最棒的方式呈現，讓更多人看到能更全心全意進行電影製作的地方，細田導演成立了「地圖工作室」。另外，在《怪物的孩子》的企劃期，我則有兩個想法。其中之一就是：這次必須有更強的製作力，以及能在背後給予支援的

品」。在製作前一部《狼的孩子雨和雪》時，因為想要擁有能更全心全意進行電影製作的地方，細田導演成立了「地圖工作室」。

系統，才能支撐細田導演的理念：「成為新型態動畫電影中的典範」。若想讓更多人欣賞到這部電影，所需的宣傳策略就是重整細田的作品，並且將之明確地系統化。因此才成立「LLP」來推動這項業務。總之就是：既然覺得細田導演創作這些作品非常了不起，就會覺得「凡是能做的就全部做做看！」如果光是地圖工作室或「LLP」還無法做到，就借助過去一同支持著細田守的作品，在心情與價值觀上都有共鳴的「人們」，團結起大家的力量，共同迎接挑戰。

二〇一四年底，地圖工作室與日本電視臺聯手成立「日本電視臺・地圖工作室LLP」。在實踐這個目標之後，定能整合與細田導演作品有關的多項業務，並進行長期性的製作，展現其堅定決心。以象徵性的意義來說，這次我們得以和有一百二十年歷史的法國電影製作發行公司「高蒙」合作，成功推銷到國際（亞洲除外），還擴大在法國的發行。此外，更發售了成套的細田守作品集。包括《跳躍吧！時空少女》《夏日大作戰》、《狼的孩子雨和雪》，組成「細田守導演三部曲 Blue-ray BOX 2006-2012」（《六片裝　期間限定版》）（簡稱「三部曲 BOX」），並成立生產了超過一百八十項商品的「地圖工作室 SHOP」。

如同《怪物的孩子》，無懼改變，持續挑戰

　　一開頭我提到了「十年」。仔細想想，每一次的作品真的都像奇蹟，如此這般慢慢累積了十年。當然，未來只要細田導演繼續拍電影，我也會期待能一起擔任製作。因此，我希望自己可以無懼改變，堅持獨立自主的特性。如果要談這次的作品《怪物的孩子》，我認為其中一個關鍵詞就是「成長」。一方面，我們要珍惜永恆不變的事物，一方面也要用正面的態度看待不斷產生變化的新世界。透過電影，一定能讓人感受到這股力量。正因如此，在未來製作每一部動畫電影時，我也要抬頭挺胸地挑戰各種新的可能性。

齋藤優一郎　一九七六年出生於日本茨城縣。動畫電影製作公司・地圖工作室製作人／董事長。美國留學歸來後，於一九九九年進入 MAD HOUSE，師承丸山正雄製作人。二〇一一年離開 MAD HOUSE，成立了地圖工作室。在細田守導演的《跳躍吧！時空少女》、《夏日大作戰》、《狼的孩子雨和雪》、《怪物的孩子》各作品中擔任製作人。

卡司＆工作人員＆商業模式都堪稱「怪物級」

一定要看 《怪物的孩子》 的理由

＊「日經娛樂」二〇一五年八月號報導擴大版

細田守導演最新作品 《怪物的孩子》 上映時，地圖工作室也正在挑戰各種商業行銷法。接著就來說明實現這些挑戰的日本電視台・地圖工作室 LLP 之架構。

東奔西走、慢慢形成的新商業模式

日本國內首次公開！賣座新作的幕後花絮，

動畫的商業模式研究

動畫電影的商業模式有兩大重點：一是以角色為基礎開發周邊商品，藉由「再利用」這個動作來獲取利潤；另一個則是藉著「再利用」，更進一步提高作品知名度。

原創作品尤是如此。因為沒有原作，因此，光是要讓觀眾知道並感興趣，就是最大

的課題。若是觀察過去在社會上能引起話題的作品，除了作品本身具備足夠吸引力外，多半更是因為能發展出各種異業合作，巧妙地交互拉提，使作品更受歡迎、更加長銷。

最顯而易見的例子大概就是《龍貓》（一九八八）吧。上映兩年後推出布偶，一炮而紅，作品每年仍在 Oricon 排行榜居高不下。距離當年上映，已經過了四分之一世紀，受歡迎的程度卻歷久不衰。而且《龍貓》的走紅也大大提升了吉卜力作品整體的知名度。

能夠藉由日本電視臺・地圖工作室 LLP 實現的「全方位發展」

這次，地圖工作室以《怪物的孩子》為核心擴大業務發展，是製作人齋藤優一郎的意思：「希望將主旨與主題都平易近人，並以新穎的表現手法呈現的細田守作品進一步推展到國內外，源遠流傳。」

為了實現這個理想，齋藤在企劃、製作新作品的同時，也在各方面面臨新的挑戰，並致力於打造一個能讓作品持續下去的「環境」。這些業務有各種各類，分別將作品的魅力拓展到不同層次。這麼一來，一向習慣在 DVD、藍光光碟欣賞舊作或購買周邊商品的年輕族群，也會對新作品產生興趣、然後進戲院觀賞吧。至於業務有何內容，就

像前一章齋藤所提到，「目標就是：與過往作品有關的一切都做做看！」這裡的重點就是最好一個都不放過（32頁）。

之所以能實現「全方位發展」的目標，是因為製作委員會中的兩間公司——日本電視臺及地圖工作室——成立了「日本電視臺・地圖工作室LLP」。

許大家對LLP這個字感到陌生，但其實就是「有限責任合夥（Limited Liability Partnership）」的縮寫，意為「參與成員各自發揮特性與能力、推動共同事業的組織型態」，日本自二〇〇五年起已將之制度化。這項制度可列舉出的特色有：❶出資人只需負擔出資金額範圍內的責任。❷幾位出資人可考量各自提供的勞務與技術，決定彼此間的損益與權限分配。❸在LLP階段不與課稅，出資人適用於直接課稅的「構成人員課稅」制度＊。

＊指不課徵企業獲利的法人稅，也就是公司稅。只需由出資人繳交所得稅。

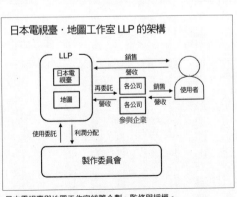

日本電視臺與地圖工作室統籌企劃、監修與授權。

日本電視臺·地圖工作室LLP架構下 針對《怪物的孩子》推動之業務

電視·上線發布	出版	影像	音樂
· 電視節目銷售。 · 網路上線。 · 架設平臺。	· 細田作品出版企劃。 · 細田作品相關書籍／漫畫上架。	· 開發新作商品。 · 重新銷售過去作品。 · 細田作品精裝組合。 · 針對擴大銷售通路進行檢討。	· 製作音樂母帶。 · 發行原聲帶CD。 · 樂曲上線。
· 電影公開放映前三週，連續於「週五電影院！」播放。 · 於Hulu限時上架。	· 透過書籍，將過去作品系統化。 · 《怪物的孩子》原著小說、改編漫畫、官方介紹書之企劃。	· 推出「跳躍吧！」等三部作品的三部曲精裝組合。	· 製作《怪物的孩子》電影原聲帶。

原著小說560日圓+稅（左下）、官方介紹書1300日圓+稅／皆為角川書店出版。

2015年7月3日起，連續三週於「週五電影院！」時段播放三部作品。

細田守導演三部曲Blu-ray BOX 2006-2012。發行：日本電視臺·地圖工作室LLP／發行協力：VAP，銷售：株式會社KADOKAWA角川書店。

《怪物的孩子》電影原聲帶（A4變形版紙質封面）限定版3000日圓+稅／Toys Factory

推動這個構想的主力是地圖工作室的齋藤製作人及日本電視臺事業局電影事業組的高橋望（48頁）。齋藤表示，LLP是為了「放眼細田作品的中長期發展、並且執行更全面的製作產生的新架構」。

「吉卜力工作室的作品除了是以製作委員會的方式創作，也自行統籌各項其他業務。地圖工作室目前在人力、經驗和財力上都還不夠，但仍能綜觀細田守導演作品的全貌，以策略性且中

地圖工作室		日本電視臺電影事業組	
企劃・監修・授權			

務業	海外	商品化	活動
業務概要	・海外銷售。 ・在海外的網路。 ・在海外的品牌強化。 ・電影節參展。	・細田作品商品化之企劃	・規劃、執行細田守作品的企劃展。
《怪物的孩子》上映時的宣傳狀況	・與全球歷史最悠久的電影公司：法國高蒙合作。 **Gaumont** depuis que le cinéma existe ・由高蒙在法國發行。 ・參加法國安錫國際動畫影展，以及JAPAN EXPO。	・針對過去作品，進行商品化之企劃。 ・規劃地圖工作室SHOP（汐留、澀谷Hikarie、網路）。 **STUDIO CHIZU SHOP** スタジオ地図	・「《怪物的孩子》展」企劃監製。 2015年7月24日～8月30日，於澀谷Hikarie舉辦。 同步在地圖工作室SHOP上架模型玩偶、文具、布偶等各種商品。

　長期的視野來進行製作。而我能想到的就是打造一個為導演『量身訂做』的組織。」（齋藤）

　「舉個例，小學館集英社製作公司也承辦了一些經典作品的授權業務，如《哆啦A夢》、《名偵探柯南》。

　日本電視臺・地圖工作室LLP在架構上也一樣，跨出了僅僅是被重複利用的窗口的框架，雖不直接對作品出資，卻依舊可以對電影進行整合，創建一個更有發展性的架構。」（高橋）

換句話說，負責製作作品的地圖工作室，以及全力支援地圖工作室的日本電視臺，無論出資的金額是多少，在表面與實際面兩方都能取得作品的主導權。同時，在每項業務中，有參與的企業也能在擅長的領域發揮力量，最後也能夠公平地分配利潤。

以目前既有的製作委員會模式來看，在電影著作權有效的期間屬於製作委員會成員共有，原則上，所有事務都必須有製作委員會成員的同意，方可進行。因此，也有人提出，這樣一來在拓展新業務時會有判斷較慢的弊端。此外，某些公司負責該業務的人可能會有職務異動，或是碰到業界生態改變等狀況。總之，可能無法適應長期的變化。就這一點來看，以製作委員會的型態來創作，之後再由 LLP 整合各種可二次利用的業務範圍，如此架構能以長遠的角度，在拓展新業務時迅速且即時地進行調整。

商品化、三部曲精裝組合等等，在各個領域增強戰力

接下來就來檢視各個項目。

在「電視‧上線發布」這一塊。

在「電視‧上線發布」這一塊，除了在電影上映前要依照慣例，祭出日本電視臺最擅長的宣傳手法──在「週五電影院！」時段連續三週播放《夏日大作戰》、《狼的孩子

雨和雪》、《跳躍吧！時空少女》——更以特別節目、一波接一波的宣傳活動，一舉拉高能見度。此外，在子公司的線上影音網站「Hulu」限時上架三部作品，也能藉此觸及到無線電視無法網羅的族群。

至於「出版業務」，就和過去一樣，由KADOKAWA負責，只是窗口換成LLP。除了官方介紹書、設計書、動畫繪本之外，四月起也在《月刊少年Ace》展開《怪物的孩子》（改編漫畫／淺井蓮次）的連載。先前，《狼的孩子雨和雪》的原著小說共計賣出七十至八十萬本，這次也由細田守導演親自操刀撰寫原著小說，當作角川文庫夏季「角川祭」的強推作品。此外，也配合推出《細田守的世界》（冰川竜介著／祥傳社）等書籍。

在「影像業務」中最重要的，是前一章齋藤提及的「細田守導演三部曲Blu-ray BOX 2006-2012」。這套精裝組合囊括細田導演過去的三部作品，能夠一次感受他全方位的動畫表現，以及作品中多樣化的世界觀。商品由LLP負責發行，日本電視臺旗下的VAP協助發行，並由KADOKAWA負責銷售，這樣的架構是在LLP成立後才得以實現。這項產品也可說是象徵了這個初次推動的商業型態。

另一方面，我們也與蔦屋書店、GEO合作，從電影公開上映就在店面舉辦大型

宣傳活動。GEO 在常設的店面設置「地圖工作室專區」；此外，兩家分店也以影片區為主，陳列商品及出版品，試圖擴大能見度，並促進銷售。

而「音樂業務」則與日本電視臺一起合作。歌曲在發表時立刻引發熱烈討論──由同時，他們的巡迴演唱會中也安排了這首歌，必定能有效提升作品知名度。至於電影配Mr.Children 主唱《怪物的孩子》主題曲「Starting Over」（收錄於專輯「REFLCTION」）。樂，仍由過去合作過《狼的孩子雨和雪》的高木正勝負責，LLP 自行製作母帶，電影原聲帶也跟收錄主題曲的專輯一樣，由 Toys Factory 發售。這一連串的宣傳、促銷，在在讓行銷的層面更加廣泛。

「活動業務」方面，則是和日本電視臺的活動事業部合作。二○一五年七月，首次在故事設定舞臺的澀谷 Hikarie 舉辦大規模重量級活動，介紹細田導演的四部作品：「細田守導演作品──《怪物的孩子》展覽」。現場會展示概念草圖、原畫、場景架構、背景美術等各項珍貴的第一手資料，更與 Team Lab、Kayac 等創意集團合作，以體驗型的展覽為宗旨，以彰顯企圖心。

此外，更加大規模去推動的就是「商品化」這個項目。「因為過去並沒有積極推動。」（齋藤）所以這次要努力拚了。就戲院販賣的周邊商品數量而言，《跳躍吧！時

空少女》時大約有三十個品項，《夏日大作戰》時約四十五個，《狼的孩子雨和雪》有將近四十個品項。但這次的《怪物的孩子》則大幅增加，到七十個品項。此外，配合《怪物的孩子》上映，還要針對過去三部作品重新進行大規模的商品化，將總品項增加到一百八十項。為此，我們開設了能購買到細田守周邊商品的「地圖工作室ＳＨＯＰ」，藉以增加銷售管道。

從 EVA 到 Hello Kitty，進行全面研究，正式開始推動商品化

商品化在動畫作品的經濟面上可說是一大支柱。然而，電影原創作品跟電視系列作是不一樣的，要讓觀眾認識、熟悉劇中的角色並不是那麼容易。就算同一個製作公司持續創作原創作品，但由於每部作品的角色不同，一般來說，只會在電影上映時開發商品，鮮少會長期推動。

這次，為了加強業務拓展，齋藤請教了專精商品化的幾位專家的意見。像是營運日本電視臺周邊商品的「日本ＴＶ屋」，以及麵包超人博物館內周邊商品專賣店、日本電視臺 Servie 前董事社長堀越徹，他建議「走出有別於新世紀福音戰士和龍貓的第三條

路，創造一個能持續銷售的場所。」因此，我們決定開設「地圖工作室 SHOP」。推動「新世紀福音戰士」商品化的 Grand Works 董事長神村靖宏也給予了寶貴建議，「我目前參考得最多的就是三麗鷗（Sanrio）。為了讓大家能繼續支持 EVA，必須要讓沒聽過 EVA 的高中女生和年輕的孩子認識 EVA。」齋藤採納了這個建議，還去拜訪了三麗鷗及三鷹之森吉卜力美術館的人。從而將商品定位為「一種能讓觀眾回憶電影情節的物品」（齋藤），並開發各式各樣的品項。除了像過去習慣的那樣在電影院現場販售，更要納入地圖工作 SHOP，逐漸摸索出符合細田作品的第三條路。

細田作品首次獲得全國性大廠的特別贊助

在 LLP 的架構外，日本電視臺參與的另一項大案子，就是來自全國性大型廠商的特別贊助。過去稱得上最高等級的特別贊助就是《神隱少女》的雀巢（Nestle）和《風起》的 au 等等。兩者都是幫助吉卜力大大提升知名度的宣傳力道，然而，這對細田守的作品來說卻是初次嘗試。而且，合作對象還是旗下擁有多個產品線的三得利（Suntory）。這項業務則是由本作開始初次加入製作團隊、日本電視臺電影事業組部長，門屋大

輔（見圖）負責。

門屋一九九二年進入日本電視臺，之後分派到奧田誠治（01頁）過去任職節目部電影事業組，一九九八年外調到吉卜力約兩年，累積了七年的業務經驗。二〇一三年回到電影事業組，隔年（也就是二〇一四年）升上部長。他與齋藤地位相當，也屬於LLP職務執行人之一。

「我是在去年（二〇一四）才跟細田導演正式見面，但是，其實在二〇〇六年時，我在座無虛席的Theatre新宿坐在地板上看《跳躍吧！時空少女》的那個夏天，真沒想到竟然有人能拍出這麼精采的電影，真是深受感動，一直很希望能有合作的機會。結果沒想到我這個苦命的上班族居然從電影事業組被調走了……好不容易又回來，終於能在《怪物的孩子》實現當初的願望。真是有種與初戀情人——《跳躍吧！時空少女》——重逢的心情。（門屋

為了讓《怪物的孩子》更為成功，門屋認為，除了播放過去的作品外，還必須推動更大

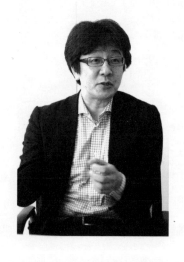

規模的活動。如此一來，就需要全國性大型廠商的特別贊助。他運用自己跑業務時的經驗，找到三得利加入，並且成功獲得合作機會。

「三得利的產品線非常豐富多元，從啤酒、威士忌到水都有，但這部作品的主旨是探討親子之間的故事，於是推出『GREEN DA・KA・RA 溫醇麥茶』。而可愛的人物立刻大受歡迎，與訴求親子關係的商品很搭。另外，除了電視廣告，連三得利的官方LINE 也推出了《怪物的孩子》相關貼圖，活動規模拓展得既寬又廣。」（門屋）

此外，這次還特別投注心力在海外發展上。《狼的孩子雨和雪》後來在超過九十個國家及地區上映，但《怪物的孩子》以 LLP 為主，將會跳出過去被個別分隔開的動畫專屬發行網，積極參與一般電影的全球發行網絡。因此，除了亞洲外，國際方的行銷將與全球最老牌的電影製作發行公司高蒙（法國）合作。若和《狼的孩子雨和雪》的時期比較，此時的業績已達到超出一倍的規模。目前已確定有三十六個國家及地區上映（二〇一五年六月十五日）。更令人刮目相看的是，二〇一六年一月十三日還預定在法國上映。法國由高蒙直接負責發行，上映影廳設定在超越《狼的孩子雨和雪》四倍的數字，計畫吸引更多觀眾。之後還會在全球各地陸續上映。而北美地區除了高蒙，還與當地負責製作、發行動畫的公司，也是在該地區動畫產業穩坐第一把交椅的 Fanimation

合作。Famination 對於這部作品給予極高評價，認為可望獲得奧斯卡金像獎。由此判斷，《怪物的孩子》必可再次提升細田作品在海外的知名度。

以 LLP 為基礎進行的全面性業務推廣方式，成為《怪物的孩子》的強大後盾，使得這部作品不但有亮眼的票房，更能進一步推行各項相關業務。感覺就像創意與製作兩座巨輪開始徐徐運轉了。

門屋大輔 一九六七年出生於日本東京都。一九九二年進入日本電視臺。二〇一四年六月起，任職事業局電影部長，處理日本電視臺所有電影業務。同時兼任日本電視臺‧地圖工作室 LLP 中日本電視臺的最高負責人（職務為執行長）。

專訪

尤安・貢德（Yohann Comte）（法國高蒙公司首席業務代表）

十九世紀創立的法國電影公司堅信，
細田守的作品擁有能拓展到全世界的成功藍圖

　　從《怪物的孩子》開始負責海外發行的法國高蒙（Gaumont）公司，是成立於一八九五年的老字號電影製作、發行公司。法國與日本在文化上有諸多共同點。過去，日本數位頂尖的電影導演也大多是跟法國的發行公司簽約，如北野武導演的作品跟賽璐路夢幻（Celluloid Dreams）公司合作，宮崎駿導演與是枝裕和導演則交給 Wild Bunch。這次，與細田守導演及地圖工作室合作的則是老字號的高蒙公司。他們會採取什麼樣的策略？又有什麼樣的進展？聽聽該公司負責這次業務的海外銷售部門第二把交椅——尤安・貢德怎麼說。

基本上，高蒙一向有追蹤導演的習慣──就是不僅僅針對單一作品來評價導演。這次在與地圖工作室的合作中，我可以感覺到我的目標與該公司的宗旨非常吻合。因為我個人已經追了細田守導演的作品好多年。

公司內部也非常樂見這次的合作。我的老闆塞西莉（Cecile Gaget）原本隸屬跟迪士尼一起進行國內發行的 Gaumont Buena Vista International，她曾發行過吉卜力工作室的作品，對細田守的作品給予高度評價。另外，公司的 CEO 讀過這次的劇本後也大為感動。

描繪現代家庭更能引起共鳴，目標鎖定全世界

細田導演的《狼的孩子雨和雪》（二〇一二）在法國上映相當成功。雖然公開的規模不算大，底片也只有五十支，卻締造了二十二萬的觀影人次，是個非常漂亮的數字。話說回來，日本的動畫除了吉卜力之外幾乎不會在戲院公開上映。第一部作品

《跳躍吧！時空少女》的觀影人次約三萬人，也就是說，第三部作品已經有超過七倍的票房。

若提起細田作品的特殊魅力，先從技術面來看，就是融合傳統 2D 與最新的 3D 技術。雖然使用最新的數位科技，同時也融合從過去就有的傳統手繪技巧，巧妙運用這兩種技術，我認為是別具吸引力的地方。最近運用 3D 的作品越來越多，但我們終究還是對 2D 作品更感溫暖、更覺親切。

另一項引人入勝之處，就是作品中帶有非常明確的願景。這次我們很幸運，有機會看到部分分鏡劇本，從中理解詳細的故事設定。有一幕甚至連畫面中出現的沙發都指定了品牌設計師的名字。這些注重細節的態度，表現出對作品的強烈堅持，也證明這位導演是多麼優秀。

此外，這個作品還有個特色，就是描繪的並非過去的家庭，而是現代的家庭。這讓我想到了是枝裕和導演。他也描寫了各式各樣的家庭。我對《狼的孩子雨和雪》中母親扶養兩個孩子的情節非常喜愛。我自己的父母也離婚了，是由母親帶大我們兄弟倆，所以我對此很有共鳴。我認為，導演的主張是透過奇幻的世界觀，描寫個人家庭與社會。這樣的共鳴將是能在全球成功的一大關鍵。因為訴諸人性本質的事物永遠都能超越國界

的藩籬。

那麼，面對這次的作品《怪物的孩子》，身在海外的我們肩負的重任就是：把這只裝滿寶貝的箱子以最佳狀態呈現給全世界。我們的做法是以下這樣：

首先，高蒙發送訊息給全球發行公司——「這部作品是非常特別的！」由於高蒙過去並沒有受理過日本導演的作品，也沒有專營動畫的部門，也就是說，「我們」＋「日本動畫」這樣的組合是前所未有。因此，光是這個合作案就很特別。藉此，我們會讓大家知道，這個導演的作品不但具有能打動多數人的感染力，更有在業界一躍成為明日之星的可能性。

具體來說，東京首場記者發表會（二○一四年十二月）時我也在場。當日本發布消息，我們便透過推特、臉書等網路媒體同步公開，同時刊載於美國十分權威的娛樂雜誌《Variety》的網路版。據說這篇報導是該雜誌的國際資訊中全年點閱率最高的。由此可證，這項企劃受到了多少全球關注。

細心通知全球發行公司 《怪物的孩子》 相關訊息

接下來，就要持續把消息發送給全球各家發行公司，甚至還送了劇本給其中幾間。我們挑選的標準主要是曾經手過吉卜力作品，卻未接觸過其他日本動畫的公司。發送的劇本中含有人物介紹及背景美術解說，讓對方比較容易想像出《怪物的孩子》中的兩個故事舞臺。此外，二〇一五年二月前後，為了讓大家了解細田作品的全貌，我們將他過去的作品和本次的特別片段，剪輯成約四分半鐘的簡報影片。會有此考量，是希望讓還不了解細田導演，或是沒有經手過動畫片的海外大型獨立發行公司也能安排大規模的院線上映。這便是針對將細田導演從日本推向全世界、展現他身為新生代導演之代表人物的手法。

最終，我們收到的迴響超乎想像。海外發行時，對於知名度不高的導演經常還是等作品完成後才公開，但因為這次使用了這個方法，一次網羅西歐、北歐、南美以及澳洲等幾個重點地區。現階段而言可說是非常成功。

我跟細田導演還有地圖工作室的製作人齋藤優一郎見面後，覺得他們跟我一樣，最重視的是人與人的關係，而非「公司」這樣的框架。對於發行的觀點，以及要對全世界

傳達的訊息，我們的看法也十分一致。我對細田導演的印象是非常溫和而且謹慎的人，然而，他的企圖心與目標十分明確。這一點非常重要，如果不能清楚傳達自己想做什麼，我們恐怕也不知該如何因應。在合作這部電影的過程中，我們都相互尊重，我也深刻地感受到，未來他必定會是個可長久合作的好夥伴。

尤安・貢德（Yohann Comte）一九八〇年生。二〇一〇年起負責高蒙海外銷售。參與過的作品有《逆轉人生》（Intouchables）。

證詞 ①

高橋望
日本電視臺事業局　電影事業組次長

在吉卜力的徵人測驗中初見細田導演，
——吉卜力與地圖工作室的共通之處

最近，我回想起跟細田導演認識的過程。

一九九一年，細田導演來吉卜力應試時我也在現場。當時吉卜力的人還很少，沒有專門負責行政事務的人。是有幾個導演助理的實習生，其中還有後來成了《翠星上的加爾岡緹亞》導演的村田和也[1]。不過，他們當時的工作是跟製作部的成員一起將來應徵的原稿分類或影印。細節我記得不太清楚，但左思右想後，覺得應該曾在考場上見過。

根據他本人的說法，來應試時是坐在吉卜力動畫導演的桌子上答題，還說那張桌子很可能是近藤喜文[2]先生的。那時吉卜力正在忙著製作《兒時的點點滴滴》（一九九一），因此那的確可能是他動畫導演的桌子。不過，吉卜力的桌子嚴格說比其他動畫工作室都大，所以也可能只是其他動畫師的座位。如果這樣對起來，我當時應該是會遇到細田導演

的。不過呢，明明沒意識到彼此的存在卻說「遇到」，可能有語病，但至少我們是處在同一個場所。對吉卜力而言，那次在《兒時的點點滴滴》製作過程中的考試，是在跟日本電視臺、大和運輸合作推出超級賣座的《魔女宅急便》（一九八九）後，才決定開始雇用新實習生，因此可說是聚集了最優秀人才的一段時期。

一九九一年那次，雖然彼此都不認識，卻曾出現在同一個地方。這便是我跟細田導演的第一次交集。當初，鈴木敏夫製作人把我從德間書店找來，那段時間剛好也是我來到吉卜力後，好不容易才適應動畫工作的時期。回想起來緣分還真是不可思議。

之後再見細田導演，是在三鷹大樓裡的一間辦公室。二〇〇〇年的吉卜力正好來到

一個「除了高畑、宮崎兩位導演之外，是否也該由其他導演來創作呢？」的時機。於是，尋找新生代人才的行動就開始了。詳細的經過我記不太清楚，但印象中是從《Animage》時代就跟我有交情的漫畫作家兼研究家小黑祐一郎及原口正宏這些年輕人（鈴木製作人也很熟悉），推薦了幾位近期備受矚目的年輕導演。而他們介紹給我的

就是細田導演。應該是在《數碼寶貝大冒險：我們的戰爭遊戲》[3]（二〇〇〇）之前吧，小黑帶來劇場版的《數碼寶貝大冒險》（一九九九），鈴木先生也跟我們大家一起看。當時真是覺得太精采了，同時更因為有這麼優秀的人才而深深感動。所以我個人心中與細田導演的第一次接觸就是《數碼寶貝》劇場版第一部。同一時期（我記得是原口挑選的）還有《甜蜜小天使》的電視版系列。我們看了其中細田導演負責的幾集[4]，感覺也很棒。

另一方面，吉卜力當時也在尋找能拍成電影的案子。不但定期召開討論會，徵求新手提出的企劃案，宮崎導演自己也讀很多書，不斷尋找企劃；德間書店則送來一堆堆如山的童書，也會把書分給大家，要大家讀。我想，《霍爾的移動城堡》（二〇〇四）就是從這裡頭挑選出來的。（童書的書名是《魔幻城堡》。）宮崎導演自己當然也讀過，認為的確可行，想找個年輕導演來拍。

由於我當時有要事在身，沒有直接參與整件事的過程，也不清楚詳情，總之，後來決定將《霍爾的移動城堡》交給細田導演。鈴木先生隨即拜託東映動畫讓細田導演能外派過去。接下來就借用了三鷹的大樓當成工作用辦公室，開始規劃討論。我跟奧田誠治（01頁）及東映動畫的幾位製作人一起來到三鷹辦公室，說了聲類似「幸會幸會」的

招呼。這應該是我們第一次正式認識。

接下來的過程有點長，我就挑重點講。鈴木先生幾人與細田導演規劃、討論了一年左右吧，卻陷入瓶頸。結果，某天鈴木先生突然被找去，通知他「這還是交給他們幾個年輕人去做吧。」那時我已經不算年輕，也認為這項任務並不好做，當下便堅決推辭。但卻連細田導演本人也來跟我說「就拜託你了」。我實在沒有退路，於是便成了這個案子的總製作人。那時我記得是二〇〇一年三月左右。

做為細田版「霍爾」的總製作人，前往英國勘景

這段時期最難忘的回憶就是勘景。由於「霍爾」的舞臺在英國，我們到了英國湖區等等諸多地方。細田導演的「實景主義」大概就是從那時開始的吧。他可能心想，原著既然是英國兒童文學，要拍成電影就一定得到當地仔細看看。此外，同行還有負責美術與作畫的我，以及當時負責日本電視臺電影事業組的井上健（8頁）共四到五人，在吉卜力海外負責人史帝夫·艾伯特5這位隊長的帶領下，包了一輛大巴，跑遍英國各地。史帝夫雖然是美國人，卻非常熱愛英國。他負責為我們導覽，還以「長途旅行坐一

般小車會很累」為由包了一輛附廁所的大型觀光巴士——但整輛車上只坐了四、五個人。現在回想起來真是闊氣啊（笑）。最後，等回到倫敦我就先行回國，不過對這件事情一直都印象深刻。

此外，在這個階段，細田導演便已明確表示「故事要設定在現代。」原著背景是設定在沒有清楚標明年代的奇幻世界，但他決定將舞臺設定為現代英國。細田導演後來的作品有個共同點：雖然是動畫，但總是發生在我們生活的時代與土地，直接點出現代人煩惱的問題與課題。或許是從這時起，細田導演心中就有了這套哲學。

然而，最後這個小組卻中途解散。二〇〇二年春，「霍爾」沒能在我們手中具體成型，就這樣不了了之。細田導演回到東映動畫，其他自由接案者加入別的案子，當時我所負責的森田宏幸導演的《貓的報恩》（二〇〇二）工作告一段落後，我在吉卜力似乎已經沒什麼能做的了……雖然吉卜力接著推出（宮崎）吾朗導演的案子，但我的立場有點尷尬，不上不下。日本電視臺的奧田先生不忍心看到我這副模樣，就把我找去日本電視臺。

我跟奧田先生已經是老交情了。當初結交的機緣也是因為國外旅行。《紅豬》（一九九二）後，吉卜力全體來了一趟員工旅行，前往澳洲凱恩斯。宮崎導演總認為「動畫師沒什麼機會出國吧。」所以就說，「我們的確該出國一次，這樣以後回憶起來也可以

說：吉卜力景氣好的時候大家也曾一起出國呢！」於是就這樣實現了這次傳奇的員工旅遊。那次的旅程還有日本航空（JAL）贊助，回想起來還真不可思議。但宮崎導演讓我們參觀駕駛艙，實在太開心了。日本電視臺的奧田先生也參與了那趟旅程。在住宿的地方，我們剛好分配到同一個房間。過去我跟他多半只有工作上的往來，直到那次才有機會好好聊聊。我還記得他打電話到櫃臺要了熱水，沖了他帶來的即食味噌湯請我喝（笑），我們就這樣成了好朋友。對我十分了解的奧田先生在二〇〇四年就這麼找上我，帶我進入日本電視臺的電影事業組。

這段時間，我跟細田導演並無交集。只有在我要到日本電視臺之前，那時還在角川書店的渡邊隆史先生（177頁）約我出去，我們到武藏境吃了頓飯。席間，他拿給我看的是《跳躍吧！時空少女》的企劃書，問我，「我接下來要做這個，你覺得怎麼樣？」我則告訴他「一定要試試！」當時我的心情是：「雖然我做不到，但渡邊來做的話或許有機會成功。在吉卜力沒能實現的案子，如果有人願意做，那真是太好了。」我很了解渡邊，也非常希望細田導演能將它拍成電影。

後來，二〇〇六年在「東京國際動畫博覽會」上，《跳躍吧！時空少女》辦了一場製作發表記者會，我在會場上遇到了真的好久不見的細田導演——事實上只是擦身而過

一瞬間，但我還記得自己當時心想：「他能持續前進真是太好了！」那年夏天，我接到渡邊的邀請，參加了《跳躍吧！時空少女》完成試映會——但竟然是在個很小的場地（笑）。看過之後，我真心覺得「太棒了！」果然一部是很有細田導演風格的佳作。

細田導演的深深一鞠躬，這輩子最拚命製作出的《夏日大作戰》

那時，我也見到了齋藤優一郎製作人。日本電視臺製作的《琴之森》（二〇〇七）開慶功宴時，當時還在 MAD HOUSE 的丸山正雄製作人（168 頁）介紹我們認識。在會場上我們只交換了名片，但不久後（大概是二〇〇八年年初），我突然接到齋藤老弟的電話。先前只是交換了名片，幾乎沒有交談，我卻對見面時的場面印象深刻：這個叫齋藤的人是在 MAD HOUSE 工作的。接著他約我到吉祥寺，在井之頭公園附近一家叫「金猿」的店，給了我《夏日大作戰》（二〇〇九）的企劃資料。當時劇本已經完成，我也讀了。只是，對於喜愛科幻的我來說，這樣的設定有點弱（笑）。

其實這中間還有另一個小插曲。當時還有另一個管道來徵詢日本電視臺是否可資助《夏日大作戰》。換句話說，即使沒有我插手，這個企劃仍有可能進行。不過，因為齋藤

直接找上我，我便想「既然如此⋯⋯」考量到先前種種前因後果，就覺得如果無論如何

日本電視臺都要參與，不如我自己來好了。其實，當時電影事業組的人很多，就算我不

做，也會有其他人來負責。只是，就是因為過去這些淵源，加上心中有一部分想為當年

在吉卜力經手「霍爾」的情況贖罪，我覺得還是由我來會比較好。

於是，沒有多久我就前往 MAD HOUSE 拜訪。這次是真的好久好久沒見，總算跟

細田導演見到了。離開 MAD HOUSE 時，在回程的車站跟細田導演道別，他卻突然對

我深深一鞠躬說：「還請多多指教了。」啊⋯⋯這下真的不得不做啦！從某個角度來

說，這才是真正的開始。

雖然沒有任何人稱讚（笑），但我認為這部《夏日大作戰》是我人生中唯一拚盡全

力的事。雖然得到很多人的幫助，在各方面都使盡全力，但當時我費了最大力氣的就是

「即使沒在金錢上收到成效，也要給人『進行得很順利』的印象」。我希望來參與的人、

合作的夥伴，在一切結束時都有「真是太好了！」的感覺，這才是最重要的。為了達到

這個期望，我先降低了很多標準，努力維持良好氣氛，到時就算票房不太理想，還是希

望大家感受到「能一起合作真好」的心情。如果你問我為什麼要這樣？當然是因為我

希望讓細田導演能再創作下一部作品。

最終，這部作品非常精采，在票房上也締造佳績，我原先的擔心根本是杞人憂天。

前面有提到，我最初讀劇時覺得在科幻設定上有點弱，但畫成分鏡圖後就好很多，動起來後效果也非常棒，搭配上音樂更是精采絕倫，而最後完成的作品也非常傑出。只要是好的作品，必定會有人欣賞。我的擔憂完全是想太多。《夏日大作戰》是部非常成功的動畫。

因為我自己一頭栽進去拚命，對日本電視臺也帶來具體的成果。對於過往的淵源，以及齋藤致電給我當下的心情，這裡暫且不提我們是否真的完成了一切該做的事，但就結果而言是沒有遺憾的。我心中想，這麼一來，我的使命也告一段落了吧。之於細田導演，或許不是百分之百完美，但我畢竟也算回報了他一些，順利讓他能有下一個案子。

因此，在接下來的《狼的孩子雨和雪》（二○一二），我原先沒打算涉入太多。豈料，後來又從完全不同的面向介入參與了。

這回，細田導演跟齋藤老弟提出「我們想成立工作室」時，我又被扯進去了（笑）。

無論是「吉卜力」或「地圖」，名字都很妙──這樣才好

我曾經換過公司（從德間書店到吉卜力），又因為曾在吉卜力工作，所以跟一輩子

都是上班族的人比起來，在成立工作室這方面，可能也擁有較多可以用得上的經驗與知識。例如在新的地方建立組織、雇用人員、甚至營利登記這些實務上的流程，我都很清楚——甚至我還具備一些類似「吉卜力經驗法則」的觀念。

重點是，其實仔細想想，這類（作家論的）動畫製作工作室似乎沒有什麼其他參考範本。唯一能當作參考的就是吉卜力。細田導演等人也是一樣的。先不論作品內容，但凡是在決定其他製作上的架構，大家無時無刻都會想到吉卜力，幾乎每次都會問：「這個在吉卜力會怎麼做？」因此，我的工作便是知無不言、有問必答。

例如「吉卜力」與「地圖」在最重要的命名上也有類似想法。「吉卜力」這樣的命名邏輯其實有些令人費解6，但細田導演所想到的「地圖工作室」也是個謎樣的名稱。

因此能讓人感受到他是多麼才華洋溢。

決定公司名稱時，奧田先生跟我在店裡等了好久。他拿了一張寫了公司名稱的紙條給我們看，說：「就這麼決定了！」（262頁）。我看了當下心想：「地圖？是什麼啊？」

一般大眾心中可能有個「理想的動畫製作環境」的概念。例如有完善的製作工作室、雖然稱不上充裕，但至少有一筆預算，可讓人安心創作。在這樣的場所中創作出精采的作品，可說是理想狀態。不過，就日本的動畫製作現況來說，這種穩定體制是例

外，絕大多數人都是在亂七八糟、無法專心的環境中創作。也不知道這到底算好還是不好，但就我個人的經驗，或許這種狀況中才會藏著創意的本質吧。

創作同時也嘗試新挑戰──這便是吉卜力與地圖的共同點

回顧細田的作品，當導演辭去東映動畫的工作，在（齋藤製作人曾任的）MAD HOUSE借了個地方，邊摸索邊創作出《跳躍吧！時空少女》，應該是最辛苦的階段，但做完之後應該是很有心得吧。如果是這樣，在接下來的《夏日大作戰》應該會稍稍穩定一些，並在相對「理想」的狀況下創作才對，不過，那時與日本電視臺合作的大案子正在檯面下進行中。到了《狼的孩子雨和雪》時，則正要成立自己的工作室。光是製作電影就已經很忙了，竟然還要同步開公司？怎麼想都覺得太亂來了。到了《怪物的孩子》，既然也有了工作室，應該能穩定一點吧？沒想到又弄了一個什麼叫LLP（29頁）、前所未見的事業體。不過老實說，我認為這些事情都對作品有好影響。以內容而言，細田的作品當然是充滿挑戰性，但是無論是周遭環境、製作架構，甚至是人員參與的方式，隨時都在嘗試新東西。我甚至覺得，或許就是因為同時面臨這些挑戰，才能產

生出好的作品。

例如，典型的例子就是吉卜力的《紅豬》。就跟地圖工作室的成立相去不遠，當年也是在製作《紅豬》時，於東小金井成立新的工作室。話說回來，《紅豬》原本也只是一部為了在飛機上放映才拍攝的中篇作品，後來硬做成劇場長度的長篇，規模跟製作過程都亂成一團。在兵荒馬亂之際，宮崎導演還邊拍電影邊畫工作室設計圖——連廁所間數都要由他決定——一邊進行工作室的建造工程。到了《神隱少女》（二〇〇一）時更誇張，他又邊創作電影邊蓋（三鷹之森吉卜力）美術館。或許就是在這種狀況下才會誕生傑作吧（笑）。

這次成立LLP，原本應該是在電影完成後或開拍前這種稍微清閒的時候來做，但齋藤卻在製作電影最忙的時候進行。乍聽「LLP」三個字會覺得搞不太懂，不過就內容而言，簡單一點說，就當作地圖工作室的業務拓展就行了。

吉卜力是從《兒時的點點滴滴》時開始拓展業務的。在這之前，吉卜力的運作模式是每部作品完成後就解散，管理部門之類的工作全由德間集團負責。海外銷售有德間International，產品開發有德間Communications，德間Japan負責銷售唱片與光碟。當年的德間（康快）社長說，這就叫做「跨媒體整合」（Cross Media）。鈴木敏夫先生也是德

間書店的員工，於吉卜力兼任。當時的吉卜力感覺不過是個製作單位，直到《兒時的點點滴滴》後才自立門戶，開始雇用人員。就像文章一開頭提到，開始募集動畫師，還有做為導演助理的見習生。鈴木先生本身也轉成以吉卜力的業務為主，更在一九八九年換公司。我們都從德間書店外派而來，換了公司後，吉卜力一下子多了不少員工。之後也持續拓展業務，到後來連美術館都蓋了。

這段過程之所以會這樣發展，其實有各種緣由，其中也有一些偶然巧合。只是，從結果來看，從原先單純製作動畫的單位發展成工作室，到後來變成開發周邊商品、也有版權管理的多角化公司，感覺起來就像是真正的動畫電影公司了。

拓展業務的做法，最典型的就是推出商品。原先由德間 Communications 製作，但在龍貓布偶熱銷後，鈴木先生把整個產品開發小組都找來吉卜力。海外銷售方面，他也把先前提到的史帝夫從德間 International 一起帶進吉卜力。出版業務亦同，他把幾個主要的編輯都找來，成立出版部。若觀察吉卜力動畫製作之外的其他部門如何成立，大概就是運用人際關係，把德間集團各部門拉過來，陸續拓展業務範圍。就鈴木先生的想法，應該是為了維持動畫電影這樣高風險的事業，所以才必須有完善的二次利用系統來支撐吧。

最終，商品十分成功，也連帶讓吉卜力業績蒸蒸日上。至於地圖工作室，因為有這些前例當參考，可以採用溫和、穩當一點的方式來拓展業務，再加上希望能讓地圖工作室本身也變得強大，決定採用 LLP 的形式。或許其實是有其他方式可以壯大地圖工作室的架構，但若以吉卜力的例子為借鏡，想要比吉卜力花的時間更短、風險更低、效率更高，那就是藉助日本電視臺的力量，採用 LLP 的形式。最重要的是，接下來將會展開一場新的冒險，看看動畫公司是否能在一面執行自己的工作之際，一面開創出一個新型態，繼續堅持。基本上，這感覺就像將吉卜力之前做過的事延伸下去。

LLP 該怎麼命名也令人傷腦筋，不過，最後取了個「日本電視臺·地圖工作室 LLP」這種完全不拐彎抹角的名字。要是像「鋼彈」或「神奇寶貝」這種系列名稱，直接冠上去變成「鋼彈事業部」或「神奇寶貝有限公司」或許還簡單易懂，但細田導演的作品每次都是原創，所以不能依照這種模式。但是，要是取個什麼「細田守企劃」之類的名字，導演絕對無法接受（笑）。因此，雖然搞不太懂什麼意思，不過實在沒辦法，只好取個這麼直接的名字。這大概是這一連串發展中唯一的憾事吧（笑）。

新作《怪物的孩子》給人的印象跟《夏日大作戰》很類似。《狼的孩子雨和雪》是作者風格很強的作品，從某種角度而言，也算是描寫人的本質的藝術作品。《跳躍吧！

時空少女》在氣氛或感覺上，在在描繪苦澀青春時期的不安與懊動，彷彿能以肌膚去感受共鳴、撼動人心。這兩部作品都將細田導演的人生觀清楚地呈現在觀眾面前，就像展示著他所珍惜的寶物。而觀眾有的很愛，有的不喜歡。另一方面，《夏日大作戰》的故事講得是所有人同心協力對抗想要毀滅世界的敵人，具有大眾作品特質，是能讓所有人都愉快欣賞的片子。而事實上，《夏日大作戰》是一部「一點一滴累積起來」的電影，在傳統經典的故事架構中，加入各式各樣的創意，最後才完成的豐富之作。

細田風格「一點一滴、漸漸累積」，在《怪物的孩子》中呈現得最為完整

此處的重點在於，一點一滴累積不僅能提升品質，這個動作本身就能慢慢地醞釀出創作者的特色。舉個最好懂的例子：《夏日大作戰》中因祖母過世，大家都很傷心，而女主角夏希在簷廊流淚的場景。而一群親戚同感哀傷時，有小孩子哭了，舅媽便把孩子抱到胸前餵奶。這一幕最屬害的地方，就是在面對死亡、感到悲傷的狀況下，聽到孩子肚子餓了，母親仍直覺要給他餵奶，人們的生活依舊一點一點慢慢前進。生命即是如此，不管有多哀傷，孩子出生來到世上就得活下去，父母也有養育孩子的義務。這樣人

人皆知的普世道理不需要臺詞就能領會。這場戲描寫的是人生，而且這一段光看劇本是不會懂的，就連看到分鏡也不見得了解。加入了孩子的哭聲後，才會明白它要描繪的意境究竟是什麼。導演說《夏日大作戰》是一部動作片，但其實這部片有很非常大眾的主題，那就是「人為了什麼出生在這世界上？」「人生究竟是什麼呢？」

《怪物的孩子》中也有類似的狀況。導演自己又說，這是動作片或冒險片，但我認為這是一部直指人性本質的作品。這次的主旨是親子關係。《狼的孩子雨和雪》對親子關係也著墨不少，但真正描寫的是母親。故事中有細田導演的思念，以及人在當了母親之後的改變。然而，貫穿《怪物的孩子》全片、乃至各處細節的就是親子關係。現代的親子關係究竟是什麼樣貌？全片完成後，我很清楚地感覺到，這的確是一部描繪人性本質的作品。

我很少做什麼預測，但我認為這會是部成功的傑作，一定能超越《夏日大作戰》。

此外，不但有這樣富有娛樂性的作品，還有能夠突顯作者難能可貴的風格的動畫片持續面世，或許在《怪物的孩子》之後，又會有下一部經歷千錘百鍊、充滿藝術性且能令人重新檢視人生的佳作。

備註

1　村田和也是動畫導演。任職於吉卜力工作室、OLM之後，自立門戶。導演作品除了《翠星上的加爾岡緹亞》之外，還有《鋼之鍊金術師嘆息之丘的聖星》等。

2　近藤喜文曾以動畫導演的身分協助高畑、宮崎兩位大師，之後在一九九五年於《心之谷》首次執導。一九九八年過世。

3　《數碼寶貝大冒險》起初以電視動畫系列，或在東映動畫博覽會上放映所製作，內容是孩子們與神祕生物神祕寶貝的冒險故事。細田導演擔任劇場版第一、第二部的導演，獲得極高評價。

4　細田執導的第三季第十四集很有名。

5　史帝夫·艾伯特（Stephen Alpert），二○一一年之前隸屬於吉卜力海外事業部。宮崎駿導演的作品《風起》中，卡斯特魯普就是以他為藍本，而他在電影中也負責為藍本配音。

6　「吉卜力」（GHIBLI）源自義大利文，意思是撒哈拉沙漠吹起的熱風，或指第二次世界大戰中使用的義大利軍用偵察機名稱。宮崎駿導演取這個名字，是希望「在日本動畫界掀起一股熱風」。

高橋望　一九六〇年出生於日本東京都。一九八三年進入德間書店任職。因為曾在《Animage》編輯部，在一九八九年秋天接受外調至吉卜力工作室。負責《兒時的點點滴滴》及《海潮之聲》等片。有段時間曾轉換跑道，擔任電腦雜誌總編輯，之後重回吉卜力，參與細田版的《霍爾的移動城堡》。後來進入日本電視臺，負責《Always 幸福的三丁目》系列等作品。

怪物的孩子

不只孩子成長，大人也會跟著成長
超高規格，正宗「新冒險動作劇」

孤身一人的少年為了「變強」，成了暴躁怪物的弟子。
只要在大家都很熟悉的澀谷街道轉入某個小巷，就能進入怪物的城市——澀天街。
配音人員、工作人員、幕後創意人，每位都是當今日本數一數二的大人物。
製作等級可與好萊塢並駕齊驅，令人震撼的大規模，
描繪出人與人之間的情誼。
——站上細田守新世界的舞臺，徹底剖析他的最新傑作！

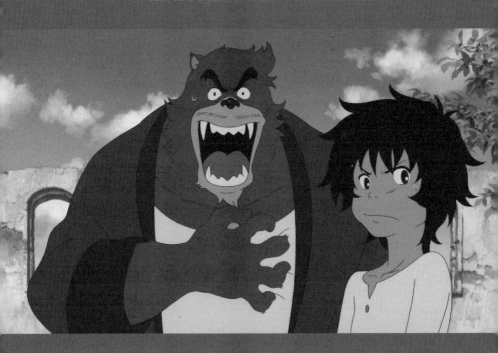

＊以《日經娛樂》2015年8月號報導重新編整

二〇一五年夏天必看之作：細田守導演的最新作品《怪物的孩子》！因為母親意外身亡而變得孤伶伶的少年（配音‧宮崎葵，82頁），在澀谷遇到怪物熊徹（配音‧役所廣司，72頁）。少年為了變強，誤入怪物的城市澀天街。熊徹雖然個性粗魯，在澀天街卻是數一數二的厲害人物。故事就從少年成為熊徹的弟子而展開。

八年間，被熊徹取名為九太的男孩每天修練、與熊徹一起過著有點另類的生活，兩人也不知不覺產生父子般的情感。當九太成長為十七歲的健壯青年（配音‧染谷將太，90頁），某天偶然又從澀天街回到澀谷，巧遇女高中生楓（配音‧廣瀨鈴，98頁）。九太從楓的身上學到學校的知識，看到新世界，一方面也跟親生父親重逢。這時，爆發了一場牽扯到人類與怪物雙方世界的風波。面對眼前情況，九太與熊徹將會怎麼樣呢？

整部作品有精采的打鬥場景，在另一個世界的各種修行，還有孩子一邊與眾人互動、一邊成長的過程，更和其他默默守護著他的怪物發展出一段情誼，是一部適合大人小孩闔家同樂的「新冒險動作劇」。

「我自己有個兒子，因此我不禁思考，在現代社會究竟是由誰來養育孩子？孩子又是怎麼長大的？我想，每個人不只會有親生父親，在世上一定還有不同形式的父親或師父，更因為與這些人有了交集，才能培育出一個孩子的吧？因此，我想將這樣的想

法用電影來呈現。」（細田導演）

「在電影中要有一條非常吸引人的坡道。」（細田導演）以澀谷及其平行世界澀天街做為舞臺

這個作品的故事簡單易懂，喜劇場景也多，不但適合大人小孩闔家觀賞，整體也較過去更增加了可看性，豐富許多。

故事的其中一個舞臺選在澀谷，是出於細田導演的考量，「對電影而言，坡道是個很重要的因素。要設定在一條能吸引人的坡道，描繪出一幅如畫的風景，加上能聚集人潮的澀谷展現出的活力與能量，組成與怪物所居住的街道相對的表裡世界。」另一個舞臺澀天街，是地形設定得和澀谷一樣的平行世界，同為盆地，而且也有一片藍天。雖然是個無國籍的城市，依舊洋溢著活力，也充滿日常生活感，散發出一股奇妙的溫馨氛圍。片中真實描繪出彼此相連的兩個世界。最初從現實中紛亂的澀谷穿過類似迷宮的巷弄、最後誤入澀天街的情節，不但營造了一種令人滿懷期待的奇幻風格，更打造出一個連大人也會被吸引的世界。

片中出現的怪物以各種動物為藍本。打鬥場面中，「怪物變身」這種動畫中才有的經典場面是一定要的。此外，從澀谷開始一直跟在九太身邊、軟綿綿又毛茸茸、像隻吉祥物的奇可（配音・諸星堇）也是相當討喜。

此外，在澀天街，熊徹與九太吵吵鬧鬧的模樣簡直跟親生父子吵架沒兩樣。另外，熊徹的怪物損友──一個是模樣像豬的僧侶百秋坊（配音・Lily Franky），以及長得像猴子，成天愛講風涼話的多多良（配音・大泉洋）；還有熊徹的對手豬王山（配音・山路和弘），以及他的兒子一郎彥（童年／配音・黑木華，236頁。青年／配音・宮野真守108頁）、二郎丸（童年／配音・大野百花。青年／配音・山口勝平）等等，片中並沒有特別將人類與怪物做區隔，他們就跟生活在現代的我們一樣，會有相同的快樂，也會面對相同的問題。此外，女主角楓──一個跟九太年齡相仿的女孩，除了是九太的同伴之外，另一個角色也是引導九太的「師父」。

細田導演說，九太修練的場景「（有一部分）是參考成龍的《蛇形刁手》。」這樣極有震撼力的動作場面，與先前《夏日大作戰》在幻想空間隨心所欲的虛擬戰鬥不同。這次走得是拳頭交錯、雙腳穩穩踩在地上、汗水狂飆的肉搏戰。揣摩拳擊、相撲、以及功夫等等真實招數，具有相當分量的身軀彼此碰撞、帶來震撼而且令人屏息的感受。一面

描繪著這些華麗的動作，一面也會有像樹木隨著時間流逝逐漸長大、日常生活細節等等畫面，無處不是隱喻。這樣細膩的導演手法，也是細田作品的特色。

而其中最關鍵的重點就是對親子關係的刻畫。孩子在青春期與社會的距離、和父母之間的問題、以及在形成自我認同的過程中不斷糾結「我到底是個什麼樣的人？」過去曾是孩子的大人應該也深有同感吧。在電影中，熊徹也透過九太的成長，讓自己長大不少。對於生活在現代的大人與孩子來說，必定都能從中獲得莫大鼓舞。

這次地圖工作室的製作規模擴大，本片中合作的工作人員（包括動畫師）皆集結日本動畫界中堪稱最高水準的人才。

日本動畫史上最高水準的工作人員與演出者齊聚一堂

動畫導演山下高明與西田達三（116頁）過去一直在細田的作品中擔任重要的支柱。負責美術設定的山條安里、服裝總監伊賀大介等人也持續發揮他們在真人電影中累積的才華。此外，還有從這部作品開始加入、成為主要工作人員的美術導演大森崇、高松洋平、西川洋一（131頁），都是曾在吉卜力工作室大放異彩的年輕實力派。這幾個人發揮

本身的特色、分工合作，勾勒出澀天街的樣貌。之前在《狼的孩子雨和雪》中首次合作的配樂高木正勝（135頁），從散發清新氛圍、彷彿淡雅素描畫的《狼的孩子雨和雪》風格搖身一變，創作出充滿娛樂性的雄渾配樂。此外，主題曲因應細田導演個人的期望，找來日本國民天團 Mr. Children，創作「Starting Over」一曲。

為了呼應如此大規模的內容，全日本上映的影廳也較上一部作品增加，共計四百五十八間，目前（截至六月十五日）也已決定在海外三十六個國家及地區發行上映。還有在澀谷 Hikarie 的大型展覽，就商業活動的發展紀錄（29頁）也是歷來最大規模。以這樣符合正宗夏季鉅作的陣容，並期望所有人都能樂在其中的最新原創動畫電影《怪物的孩子》，將會一舉炒熱二〇一五年的日本夏天。

＊以《日經娛樂》二〇一五年八月號報導重新編整

演出者專訪①

熊徹／役所廣司　演員

細田導演描繪出人與人之間「美好的一面」，作品具備了永不褪流行的「大眾特色」。

首次「獻聲」日本長篇動畫電影，不但是初主演，演的還是個怪物⋯⋯

讓日本相當有代表性的知名演員揮汗飾演的「熊徹」，究竟是個什麼樣的角色？

以下就請他來談談在配音現場見到其他演員及配音員時感受到的衝擊，

以及就電影層面來談談細田作品的魅力所在。

造型／安野友子（CORAZON）　髮型／田中麻里子（BELLEZZA）
服裝贊助／外套（HARRIS WHARF LONDON ╱ MORE RIDE 03-5351-6277）、
襯衫（MAURIZIO BALDASSARI ╱双日 Infiniti 03-6867-1551）

看過《狼的孩子雨和雪》後就一心想演出

在我看了細田導演的《狼的孩子雨和雪》後，就一心想在細田的作品中演出。《怪物的孩子》邀約一來，雖然我最先只看到分鏡圖，就已經感覺很精采了。不但整部電影已經接近完成，連音效和每個鏡頭的秒數都仔細寫了出來，光在紙上就打造出整個世界，令我深深感動。

只是，我雖然演過像怪物的人，要演出真正的怪物還是頭一遭。但我是想說，反正都講日文的話應該沒問題吧。不過，從分鏡圖上看到熊徹，我忍不住開始擔心自己的聲音能不能勝任。畢竟，這是我第一次嘗試用聲音去演繹角色——要到拍攝完成後聲音才會搭上去。過去雖然也曾為外國動畫（夢工廠的《森林保衛戰》（Over The Hedge，二〇〇六年）日語版配音過，但當時原版已有布魯斯・威利的聲音，我只要配合他，再依照日語的節奏去講就可以。不過，這次的《怪物的孩子》可是完全無聲的狀態（苦笑）。看到要配音的畫面中冒出一隻熊，還有個像嘴巴一樣紅紅的標示，一開一閉，起初我完全沒注意到，想著「這是什麼東西？」然後在搞不清楚狀況的時候就直接上場。等到都進行了好一段時間才有人告訴我，那是提示配音時機的暗號。「你就看著那個標

示講話。」其他人指導我時我還想說：「怎麼搞的！怎麼不早說！」（笑）大概是這樣。所以還沒適應時實在很難掌握節奏，導演跟其他人也給我很多建議，像是「這邊只要喘口氣就很剛好」之類。

逐漸熟悉後，我對畫面中出現的熊徹臉孔慢慢感到親切。不對──不是親切──而是「這就是我的臉！」雖然只相處不到一個星期（笑），但到了配音後半段，每次進入工作室，看到熊徹的臉出現在畫面上，我已經能很自然地大聲說「今天也請多指教！」

雖然如此身體依舊動個不停！真人電影中無法體會的辛勞

就音質來說，熊徹壯碩的體格是一大特徵，聲音也粗獷得不像一般人類。就個性而言，他的情緒起伏相當大，如果我能發出各種聲調就好了。不過，我跟專業配音員不同，沒有多樣化的聲音表情，也沒辦法變換聲調。後來我才發現，熊徹幾乎都是用吼的嘛。所以第二天我的聲音就慢慢沙啞，實在擔心我的喉嚨能不能撐到最後（笑）。配到那些用盡氣力的動作場景，導演似乎也很憂心我的聲音會撐不住，還很體貼地跟我說：「正式來的時候再用力就好。」「不過，雖說淨是些大吼大叫，但也不全是很可怕的聲音。就

算我的面目變得猙獰，畫面中的熊徹還是一臉可愛。這一點我覺得很成功。

就像聲調會受到畫面的影響，在表演時畫面也是很重要的因素。情緒上的細微變化並不是來自劇本，而是從畫面去感受。此外，拍攝真人電影時，幾乎不太會以特別誇張的發聲方式來演戲，但只要一看到熊徹的臉和他的表情，就很難用一般的情緒來詮釋，總是一心想著「絕不能輸給那張臉！」於是自然而然就扯開了嗓門。

快節奏的對手戲也很多，經常讓我滿頭大汗，十分辛苦。因為我得全身跟著一起動作才有辦法發聲。我們當演員的就是靠身體的動作來融入角色，呈現出情緒的變化。配音時雖然也會動動身體，卻都只是最低限度，必須僅靠聲音的內涵來配合飾演角色的動作。要做到這一點非常困難。我看其他專業配音員都能在不動的狀態下讓聲音有各種變化，覺得他們真是厲害。要是沒有多變的音色，果然沒辦法吃配音員這行飯。配音的工作讓我體會到其中的辛勞，以及拍攝真人電影時所沒有的樂趣。

隨著配音作業持續進展，也慢慢體會到導演對於電影即將完成的喜悅，這也讓我備受鼓舞。導演說：「加入聲音就像注入血肉。」對一個演員來說，這是能讓人鼓起勇氣、發揮演技的重要鼓勵。因為當大家感到不安，質疑著「這樣好嗎？」時，他能讓人找回自信，覺得「這個方向沒有錯！」接下來就能全心全意往前衝。

為了成為怪物界澀天街的宗師，熊徹收了人類九太為弟子。熊徹雖個性粗魯、不討人喜歡，最後卻與九太培養出超越血緣的親密情誼。與飾演少年九太的宮崎葵，兩人之間一搭一唱的對手戲，更是展現出精湛的演技。

　　飾演九太童年的是宮崎葵（78頁），他們這一代的演員配音起來真是自然。就算以配音員的標準來看，表現也很優秀。飾演成年九太的染谷將太（90頁）還有楓的廣瀬鈴（98頁）都很棒。我跟Lily Franky還有大泉洋這幾個大叔聊了起來（笑），總說「這幾個孩子怎麼都這麼厲害啊！」果然是因為他們都是從小看動畫長大的吧。話說回來，我以前也看《原子小金剛》的動畫啊，可能是看的方式不一樣。他們幾個在配喘息或是一些細緻的狀聲詞時，都會配合畫面發出「呼」、「唔」的聲音，絲毫不扭捏、也不會放不開。像我就覺得有點難為情（笑）。

　　飾演童年九太的宮崎葵聲音很適合這個角色。雖然是個男孩，但聲音還是中性的

階段。即使是那樣不成材的熊徹，一看到九太也會忍不住有種「我來保護他！」的感覺。第一次聽到熊徹對他說「由我來教導你」時，弱小的九太一下子就脹紅了臉。那張紅通通的臉真是可愛得不得了，同時也讓我想到，這是在真人電影中無論如何都做不到的表現方式。從前，伊丹十三導演在《蒲公英》（一九八五）這部電影裡的確嘗試過，他想安排一場於高級餐廳裡點菜時出醜，結果在場的人全都面紅耳赤的戲，但要呈現這麼可愛的臉紅畫面，果然還是只有動畫電影才辦得到。

我在宮崎葵只有十二歲、真的還是個孩子時就認識她了。一路看著她成長，就像遠房親戚的女兒一樣。另外，染谷飾演青年九太，這時他稍微長大了，鼻子下方開始長出鬍子，在某些小地方也會令人火大。不過，對熊徹而言，也產生了一股像是對待兒子的感情。九太從小就是個不知天高地厚的孩子，長越大就越會惹熊徹生氣。然而，熊徹也同時有種「真是養出了一個不錯的男人」的感慨。

如果要拍真人版，熊徹就是勝新太郎!? 人與人之間的緣分真是有趣

話說回來，熊徹這個角色如果要拍真人版，大概就是找像勝新太郎這樣的人來演

吧（笑）。嘴上說自己是師父，卻絲毫沒有師父的樣子。這樣的形象相當有趣。

不過重點是，這傢伙自始至終沒有想過要把九太養育成堂堂正正的大人。他應該就像得到了一個不用插電的玩具，開心得不得了吧。熊徹自己也是從小孤獨地長大。他對九太雖然看似漫不經心，卻帶有一股很深的情感。或許也稍稍聯想到自己。不過，對九太來說，除了武術之外，熊徹根本是個反面教材（笑）。

熊徹還有其他怪物朋友，由 Lily Franky 飾演的百秋坊，還有大泉洋飾演的多多良。因為有他們，熊徹才能繼續生活在怪物的世界。因為有兩位朋友的關愛，身為怪物，他才得以擁有善良的一面。

人與人的緣分就是這樣。有善緣也有惡緣。父母跟孩子也是。但熊徹與九太不但沒有血緣，連種族都不同，卻依然能產生父子般的情感。這是非常難得的緣分，兩人也得以一同成長。

《怪物的孩子》是大人非看不可的電影

我認為，這部作品大人非看不可。一般的大人可能不會特別到電影院看動畫片，但

看著孩子慢慢成長，大人也會忍不住想：我可以為孩子做些什麼嗎？然後進一步思考自己的人生。因為，孩子在成長過程中隨時都看著大人。

從某個角度來看，熊徹真是個無藥可救、一敗塗地的傢伙，但他非常認真生活。那對孩子來說應該是最好的榜樣。大人在看這部電影時，如果能體會到這一點，就能感受到簡中意義。人與人之間的關係，無論友情、親情，或是師徒情感，都是那麼的美。細田導演描繪出的就是這樣美好的故事。

當然，它也提到人類的醜惡，但最後整個故事還是美好的。此外，細田導演作品的特色就是能歷久不衰。也就是說，他挑選了普遍、大眾的主題，無論何時觀賞，就算時代不同也不會改變。《怪物的孩子》中有怪物的世界及人類的世界，這樣的架構可以充分發揮想像。在《狼的孩子雨和雪》也一樣。這種具有大眾性、普遍性的美學，可以輕易置換到現代的故事，卻以真人電影絕對無法呈現的方式來表現，這就是細田作品能廣受全球影迷喜愛的祕密吧。

舉個例子，在真人電影中無法表現的，就是只用庭院樹木的成長與季節變換來呈現九太從九歲到十七歲的成長。在真人電影中雖然也可使用這種手法，卻沒辦法達到太好的效果。此外，從澀谷的小巷弄一鑽進去就能到另一個世界，這也是奇幻片裡很喜歡的

手法。走在澀谷街頭時，不經意看到暗處時可能也會想…說不定那裡有什麼蹊蹺？會不會跟九太一樣從此進入怪物的世界呢？光是這麼想像就覺得好好玩。

澀谷的街景也很令人刮目相看，刻畫得非常仔細，根本就像拍照一樣。澀谷站前不久要重新開發，像這樣用繪畫留下紀錄，我覺得也非常棒——就連停著一排排腳踏車的澀谷高架橋下方也畫得很仔細。

除非故事真有需要，盡量不把在時代變化後會讓人覺得「好過時」的事物安排進去。一般來說，在真人版連續劇中若看到舊手機，就很容易感受到年代久遠。但細田的作品之所以不會令人感到過時，大概就是因為他努力設想到這一點。

這是一個很簡單的故事，卻是一部非常有力量的電影。因此，必然能打動海外的觀眾。雖然還是有點擔心自己的聲音不知效果如何，但我相信這會是一部吸引諸多觀眾的作品。

我對動畫真的不夠熟，但身為一名影迷，未來我也會持續期待細田導演的作品。如果還有能幫得上忙的地方，也希望往後有機會再參與。

＊以《日經娛樂》二〇一五年八月號報導重新編整

演出者專訪②

九太（少年時期）／宮崎葵　演員

細田導演作品最吸引人的特點，
就是大格局的故事架構、還有栩栩如生的角色。

宮崎葵在《狼的孩子雨和雪》之中飾演愛上「狼男」的女主角「花」，
並在狼男過世後搬到鄉下，扶養兩個孩子。
這是她二度參與細田導演的作品，在《怪物的孩子》中擔任要角九太的少年時期。
對於這部作品，她有什麼想法呢？

造型／藤井牧子　髮型／神宮寺芳子（資生堂）
服裝贊助／外套、裙子（Raw＋RAWTUS INTERNATIONAL 03-5452-2529）、
珍珠項鍊、星形項鍊、手鐲、套戒（皆為 MAYU／Stroller PR 03-3499-5377）

不但是男角的童年時期，還是主角——起初很擔心「是不是搞錯了啊？」

接到《怪物的孩子》這部片的邀請時真的很高興。還記得上回參與《狼的孩子雨和雪》（二〇一二）時，看到之前的《夏日大作戰》（二〇〇九）以及加入這些作品的演員陣容，感覺好羨慕。不過，反過來說，第二次加入也會有不同的壓力，因為這個角色的難度真的很高，我非常擔心自己無法勝任。

我是在年底左右拿到劇本的。第一次讀時很擔心「是不是搞錯啦？」因為上面寫著要我飾演的角色是「九太」。這是個男性角色——而且還是主角！我還向經紀公司確認，我要演的難道不是一個只會出場一下下的角色嗎？結果他們說沒弄錯。不僅如此，九太還會在劇中會慢慢成長、變化，我不曉得我要演到什麼階段，是一直演到最後呢？還是後面會換人？如果要我演到最後，我辦得到嗎？一開始滿腦子都在想這些。

飾演男角的童年階段不知道能不能用自己原來的聲音。我覺得自己的聲線應該沒那麼低沉，而且聽自己的聲音跟別人聽到的似乎又不太一樣。不知道該發出什麼樣的聲音才好。於是，我用手機的錄音功能念了臺詞、錄下來，還嘗試了幾種不同的表現方式。

之後，必須跟飾演長大後的青年九太的染谷（將太）（90頁）交棒，這也是一大壓力來源。染谷是我很喜歡的演員，他非常優秀。我們之前也一起參與了《狼的孩子雨和雪》。當時他飾演的是老師。他在錄音之前收到一張紙條，導演跟他說「你就用這份講義隨便說幾句話。」（當時要即興演出一場上課的戲）我看了心想：「哇！好突然喔，應該講什麼呢？」結果開始錄音後他表現得好自然，我不禁覺得他真厲害。

正式配音的前幾個月，導演把我跟染谷找去，跟我們說明角色後，還要我們各自先試錄一下。他從劇本裡挑幾個場景，實際配上聲音錄製，當時嘗試之後，導演說「差不多就這種感覺」，讓我能掌握大致的方向。另外，導演好像還說：「只要平常講話時也能放大音量去說，應該就能成功演好男生。」

不過正式配音時還是緊張。但既然心裡已經有了個底，知道「照這個感覺應該沒問題」，那時就覺得還好之前曾經試錄過。只是大吼大叫時還算容易發出比較像男孩的聲音，如果只是「嗯？」或「咦？」，就會變得有點女性化了。配音時，我總會特別留意這些地方。

我個人喜歡的場景是跟役所廣司（72頁）飾演的熊徹爭吵的情境。飯吃到一半就大喊「我受不了啦！」然後兩人繞著餐桌追打，最後九太衝出去。這種鬧烘烘的熱鬧感演

起來很開心。

看著役所先生飾演的熊徹，忍不住想傻笑……

在役所先生旁邊能感受得到彼此的呼吸，或者說是現場的氣氛，偶爾會想：「不知道他現在是什麼表情？」一偷瞄就發現……這樣講好像有點沒禮貌，但飾演熊徹時的役所先生真是太可愛了。熊徹這個角色就是有些笨拙，卻反倒因此可愛得討人喜歡。每次一聽到熊徹「哈哈哈哈」的豪邁笑聲，我就忍不住跟著傻笑（笑）……

講臺詞時也是，在一般的對話時會稍微留意，但也喜歡刻意用些粗魯的字——因為這樣對話起來比較有趣嘛。所以我會用那些男生慣用的粗魯字眼跟役所先生的熊徹衝撞，這也是一種獨特的經驗。

我很喜歡細田導演創作電影的態度。動畫製作必須畫很多圖，得持續數年的辛苦作業，好不容易才能完成，但他無論如何總對周圍的人表達出充分的尊敬。

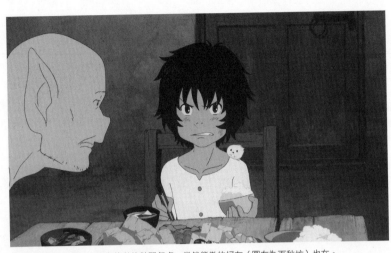

宮崎葵喜歡的場景，九太與熊徹的熱鬧餐桌。當然熊徹的好友（圖左為百秋坊）也在。

《狼的孩子雨和雪》中最後一幕，是以花的笑聲來畫下句點。只有這最後一刻的導演稍稍令人害怕。在平常的配音過程中，導演會在（演員所在的）錄音室與（工作人員所在的）音效室間走來走去。當他走進錄音室，總會笑著說：「還不錯喔。」但只有在收錄最後一幕花的聲音時，他完全沒露出笑容。我記得他走進錄音室，直接坐在椅子上問我說：「覺得怎麼樣？」我忍不住想，他是不是覺得我表現得不好、有點生氣呢？我回答：「如果導演跟其他人認為可以了，我也覺得沒什麼問題。」可是那時導演好像又說：「不是，我是問妳覺得怎麼樣？」我有點害怕。但後來受訪時一起談到這件事，他才說當時並沒有生氣，而是「想到就要結束

了，有點不捨」。原來他表現出的是完全不同的情緒啊。

這次作業完成後，又去重錄了幾個地方。有我的角色的前半段，導演依舊是平常那樣溫和親切的模樣。但果然，到後面又是「啊，又變成可怕的導演了」。我想，他一定又覺得捨不得了吧。

父母也會受到孩子影響，這也是屬於熊徹的成長故事

《怪物的孩子》跟前一次的作品《狼的孩子雨和雪》是不同性質的親子故事。起初我讀到劇本時，覺得這說的是九太的成長。但在配音的過程中，我發現這個作品同樣也是熊徹的成長。熊徹成長後，也成了一個大人——或說變得更成熟、能獨當一面。讓我重新體會，父母的確是負責養育孩子，但他們也會因為孩子而改變。

此外，電影描繪出栩栩如生的澀谷也很有趣。「啊！我知道這是哪裡！」或是「那塊招牌我看過！」像這樣，從完全不同的角度來看平常熟悉的街景，不也很有趣嗎？

細田導演的作品視覺表現上都非常精采，有強大的吸引力，而且每個作品中的人物都好迷人、討人喜歡。《夏日大作戰》（二○○九）裡出場的人物好多，感覺熱鬧又歡樂。

《狼的孩子雨和雪》中由我飾演的「花」，我在詮釋時就很有共鳴。至於這次的《怪物的孩子》，從九太的角度而言，會覺得小朋友看了一定會很開心，就熊徹的眼光來看，大人也會感到有趣。這真的是一部深具吸引力的作品，無論哪個年齡層都能樂在其中。

導演的作品在海外也受到極高評價。上一部片，我受邀一起到巴黎，那時就充分地感受到了。在巴黎的全球首映會上，有好多影迷圍著導演請他簽名，看到外國觀眾開心要簽名的模樣，還有他們跟導演聊天時的表情，我就覺得好高興，自己也有機會參與導演的作品。大家真的都很喜歡導演。電影放映時，觀眾邊看邊笑、激動鼓掌、完全樂在其中，我也與有榮焉。無論是動畫或真人電影，最重要的是作品的主旨和故事內容能否獲得眾人共鳴。

我相信細田導演的作品接下來會持續不斷進化。導演所生活的世界不斷在改變，未來會隨之創作出什麼樣的作品呢？我真心期待！

宮崎葵　一九八五年出生於日本東京都。代表作品包括電影《EUREKA》、《NANA》，NHK大河劇《篤姬》等。二〇一五年九月起演出NHK晨間劇《阿淺來了》。電影《如果這世界貓消失了》預計於二〇一六年上映。

九太（青年時期）／染谷將太　演員

配音現場的一切都是挑戰，
不斷自我提醒，要保持心平氣和。

日本電影界的年輕實力派演員染谷將太，飾演在修練與冒險中成長茁壯、但心情也起伏很大的青年九太。請他來談談正式配音時必須以聲音表情詮釋一切的甘與苦，此外，在看過《跳躍吧！時空少女》後，立刻成為細田迷的他，將細數細田作品的魅力何在。

造型／清水奈緒
髮型／AMANO
服裝贊助／長襯衫（MAINTENAN Tnavy note 03-6447-4065）

繼前一部《狼的孩子雨和雪》的邀約，收到立即答應

在《狼的孩子雨和雪》的配音工作結束時，細田守導演跟我說：「以後還要再合作唷。」但其實我沒想到他真的還會找我。所以去年夏天，當我接到《怪物的孩子》的邀約時實在好開心。雖然連劇本都還沒有，我依舊一口就答應了（笑）。「我要加入！」這應該算是我第一次做這麼大量的配音工作，心中也有很多擔憂，但我相信，只要是細田導演的作品就絕對沒問題。

但無論怎樣，還是會忍不住跟真人電影比較。就從好的角度來說，九太這個角色如果是真人演出，很難有說服力。尤其他總是調皮搗蛋，這也只有動畫才表現得出來吧。這是我很少嘗試的詮釋方式，但九太這個角色的設定就是率直，很自然會對大人產生反叛情緒。雖然他是個「孤伶伶的少年」，但感覺導演所描繪出的少年並不是缺少什麼，而是無論何時都很完整的個體。又或是說，雖然少了什麼，卻總會設法補足。他充滿男子氣概，有脆弱的時候，也有堅強的時候。我覺得他就是個非常真實的角色。

就故事層面，這是九太長大成人的過程。之前我就這麼想過，但看過作品後更是深深覺得「如果從受到養育之恩的角度來看，撫養他長大的人是無人能敵的。」為了孩子

而自我犧牲，真的是無可取代。對九太而言，前方隨時有一道無法超越的高牆——也就是熊徹。一直以來，九太就是跟隨著熊徹的腳步。而九太身邊還圍繞著其他大人，像是多多良、百秋坊。我從小就踏進這個圈子，身邊也總有很多三、四十歲的人守護著我。

因此在詮釋時腦海中偶爾也會閃現自己過去的模樣。

配音時，覺得自己與九太合而為一

過去我也演過某個角色的童年，但和女演員共同飾演同個角色，則是全新的體驗。

這年（二〇一五）年初，天氣還很冷，細田導演提議「先來試一次好了。」於是找了宮崎葵（82頁）跟我三人集合。當時我只有兩、三張節錄臺詞，只能單靠這個掌握人物的感覺跟氣氛。導演指定的場景是是青年九太回到闊別已久的人類世界，他希望在怪物世界與人類世界時的情緒要略微不同。因此，在我想像中，在人類世界時的情緒應該會稍微敏感纖細一些。

在全員到齊的情況下，實際的配音作業花了五天，進行順利。真是相當求之不得的情況。我是從第二天下午加入的，剛好能看到宮崎小姐最後一天錄音，她演出的是九太

吵架和吼叫的場景。也可能是受到宮崎小姐的影響，我也決定把其中的感覺帶入角色。

我跟（飾演熊徹的）役所廣司先生（72頁）曾在電影中合作，但這樣一對一的對戲卻是頭一次。他讓人感覺既強又有力、渾身是勁。面對那股爆發力，就得以年輕氣勢來對抗——或說用不顧一切往前衝的狠勁去衝撞。另外，廣瀨鈴（98頁）飾演九太回到闊別已久的人類世界後遇到的楓。與她進行深度對戲時，我覺得這也影響了九太的成長。

其他像是宮真守（108頁）、山口勝平這幾位專業配音員真的好厲害，實在令人感動。看他們能立刻具體呈現出導演想要的效果，表現到這種屬害的程度。面對那些要求，我只能想像自己可能達到怎麼樣的程度，但他們幾位卻讓我看到什麼叫更上一層樓。宮野先生還告訴我配音員都常用哪種蜂蜜跟茶來保養喉嚨（笑）。

我在讀劇時就感受到導演想要呈現的是怎樣的故事。雖然他沒有條列出來，但可以從「溫度」來體會。跟導演一起思考該如何去詮釋，才能將我感受到的情緒帶入作品中。這個過程是相當令人愉快的。導演一向希望在工作過程達到跟大家充分溝通的目的。或者說，在戲劇表演上，他很願意貼近我們所想出的詮釋方式，隨時都充滿關愛。現場所有人都有這樣的共識，並且朝著各種方向來嘗試，再一點一滴累積，形成這個角色。就我而言，最後完成的成果就是九太了。

最後一場戲呈現的是「絕不認輸的強大意念」加上「充滿喜悅的心情」，雖然演得辛苦，但我覺得自己和角色合而為一。看到完成品後，我印象最深的也是最後一幕。

飾演九太就是挑戰！體會到用聲音表演的樂趣

透過配音，我再次從這個作品中學到，即便有諸多限制，也要用自己的感受來表現，不要綁手綁腳，放開來表演。我最注意的是聲音與音效。只要發聲的方式稍微改變，整體感覺就會比拍攝真人電影場景時產生更大差異。光是一個聲音，呈現出的表情就大不相同。九太展現強烈情緒或動作場景時，都是很重要的環節，相對而言，在配音時就會比較辛苦。在身體不能動的情況下演出動作場面會呼吸急促，而且役所先生還得一直大吼大叫，我猜他應該更辛苦吧。

在沒有窗戶的配音室裡看不到周遭，但對我來說，飾演九太就是個大挑戰，也因此帶來一股外在壓力。為了穩定心情，以平常心演出，我會提醒自己要心平氣和。

至於接下來對於配音工作的看法……當然會很在乎《怪物的孩子》得到何種迴響，不過我個人一直都很有意願喔。

在《狼的孩子雨和雪》裡飾演新來的老師，當年我卻還不到二十歲。當然了，那人物看起來跟我也不太像（笑），感覺非常奇妙。不過，當時我發現，塑造出人物後再加入聲音，看圖像的方式也會連帶改變，不禁覺得好厲害呀。其實我從事演員的工作也滿久了，可能因為從小看很多動畫，初次有機會接觸到動畫幕後工作，感覺真是興奮。這次更進一步體會了用聲音表演的樂趣，如果有機會，我還想多嘗試。

很愛細田守導演會令人「心跳加速」的作品

高中時，我看了《跳躍吧！時空少女》，因而認識細田導演，並愛上他的作品。但仔細想想……我好像也看過《數碼寶貝》（64頁）的樣子（笑）。《怪物的孩子》這部片，有些地方我可能比較無法保持客觀，但就娛樂性上，我認為是相當高潮迭起，令人心馳神往的動人電影。

我總是會用「心跳加速」這樣的形容。當我看到《怪物的孩子》，腦中浮現的第一個詞就是這個：心臟躍動、全心感受、感動滿滿。那種滿足的心情真的很棒。看完後會有一股前所未有的感動。即使是虛構故事，但只要將虛構的基礎變得穩固，就能產生說

服。在虛構世界中獲得感動，對於現實世界中的真實事物會有更深刻的感受。細田導演作品的魅力，就在於能讓人在氣勢強大的奇幻世界中給人一種日常感。他仔細描繪人類生活的細節，在觀眾心中留下深刻印象。雖然屬於傳統路線，但完成度如此之高，就是因為他所畫的內容都（以影像形式）實現了吧。

此外，這部作品舞臺設定在澀谷，對生在東京的我來說是從小看慣的景色。不僅街景，就連招牌文字也完整重現。能描繪出這麼真實的澀谷街頭，似乎連真人電影裡都沒做過。外國觀眾看了後會不會跟讀村上春樹的小說一樣到處走訪對照呢？奇幻世界的「澀天街」能與真實世界的「澀谷」兩相對照，某個程度上也是作品的一大關鍵。

聽說有很多國家跟地區也決定上映了。我想這部作品蘊藏的力量，以及要傳達的訊息都是一樣的。尤其這個題材可以超越文化背景，人人都能樂在其中。海外（的發行公司）也已展開活動。就我個人而言，倒是挺想看看講法語的九太呢（笑）。

染谷將太　一九九二年出生於日本東京都。九歲起以童星的身分開始演藝活動。二〇一二年以《不道德的祕密》（園子溫導演）獲得第六十八屆威尼斯國際電影節最佳新人獎，是第一位獲得這個獎項的日本人。代表作有《寄生獸》前後篇等多部作品。本次是繼《狼的孩子雨和雪》之後第二次參與細田守導演的電影。

＊以《日經娛樂》二○一五年八月號報導重新編整

演出者專訪 ④

楓／廣瀨鈴　演員

認真演出，導演表示「好像被電到一樣！」聽了好開心！

二○一五年大大走紅的新秀女星，首次挑戰動畫配音。

飾演劇中的重要角色──清新感性、專注力和吸引力都高人一等的楓。

細田守導演對她的表現讚不絕口，表示「展現出超乎想像的傑出演繹能力」。

現在就請她回顧與導演默契十足的配音過程。

造型／佐藤理沙
髮型／宮本愛

收錄前在自家特訓，但第一次試讀時……

我平常沒什麼機會看動畫。雖然聽過細田導演的名字，也知道他的幾部作品，但在他找我飾演《怪物的孩子》裡的楓之前，我只看過一小段《狼的孩子雨和雪》（二○一二）。不過我知道他是位很有名的導演。在這樣的情況下，我第一次聽到片名時先想到的是：「《怪物的孩子》是什麼意思啊？」（笑）。另外，用聲音表演和一般的演戲完全不同，讓我非常期待，一心想要好好加油。

接到邀約的那陣子，我剛好在拍連續劇《學校的階梯》。二○一五年一～三月播出），而且經常遇到臺詞講不順的狀況，還有些討厭自己的聲音，那段時間真的很煩惱。於是忍不住想「慘了！」在配音之前很不安，但仍希望「要為楓這個角色好好去努力才行！」收到片子後，我一整個星期都在家裡練習。只是，一邊看著畫面、一邊試圖在正確的時間點發出聲音好難，到底哪一幕該講哪些話呢？

第一次試讀時我也念得七零八落。心想「完了！」真是憂心如焚。雖然導演很親切地跟我說：「試讀而已，沒關係啦。」我還是在第一天提早三小時到現場觀摩其他人，打起精神，想著「我一定要做好！」

我飾演的楓是個很普通的女孩。如果從「內心堅強」這點來看，我的確很常扮演這類角色，跟以往飾演的人物很類似。但楓好像更堅強，或說感覺起來更獨立自主。她不是屬於女主角的類型，比較像青年九太（配音・染谷將太，90頁）的同伴吧。她和九太的對手戲很多，不在怪物的世界中，也不算人類的世界裡，應該可以建立起他們兩人特有的世界觀。此外，這個角色帶給九太很多啟示，要先建立起與九太的關係，然後進一步引領他。因此，我不斷提醒自己「我得主動去引導」。

劇情來到後半段，楓發言的場景變多，每句臺詞都鼓舞著（戰鬥時的）九太，字字句句都很有分量。楓在九太耳邊說話的那場戲，是我從最開始就覺得非常重要的一幕。

最高潮的那幕，閉上眼睛放聲大喊

我最喜歡的一場戲就是在劇情來到最高潮，楓跟在九太身後，在澀谷街頭跑來跑去，大喊著「哇！」的地方。我希望這幕也要讓觀眾全心全意為九太加油，於是最後居然發出了本來做不到的聲音效果。可是第一次表現得不怎麼樣，（待在音效室的）導演露出了明顯是「再來一次」的表情，我請他讓我再試一次。那時心裡明知道聲音必須搭

配畫面，還是忍不住閉上了眼睛，縱使（楓的）的模樣和我不同，但我還是努力表現出那股活力、熱情和拚勁。結束後，導演來跟我說「感覺好像被電到一樣！」我聽了好開心（笑）。

原先以為不擅長的配音，越來越樂在其中

一開始我真的緊張到雙腳發抖。看著其他人表演時沒問題，可是一旦輪到自己，就發現我從來沒有因為工作這麼緊張過。第一回（配音）就是錄預告，只有一句話，但五個人一起講時就只有我一個人慢半拍。「到底該什麼時候開口才對呢？」這時，宮崎葵小姐很自然地指了一下麥克風給我看。可是我還是念得很生硬⋯⋯好不甘心啊，真的，真希望能重來一次（苦笑）。

不過，隨著錄音的進行，越來越覺得開心。忍不住想著，在這些幽微的配音時機中，究竟隱含了多少言外之意呢？

另外，在語調的使用上，我也學到很多。例如，就算只有一個字，例如語尾的「唒」，也會給人一種「欲言又止」的感覺。每種語調所呈現的聲音表情都不太一樣。一

楓是個就讀澀谷升學名校，非常認真的女高中生。她跟九太在圖書館認識，教九太讀書。此圖便是文中劇情高潮處楓放聲大喊的一幕。

開始導演也會指導我各種語調的感覺。「可以試試這樣？」其實，過去在其他作品時也有人跟我說過，我卻似懂非懂，現在可能是學會了專注於聲音，就覺得更能掌握那個訣竅了⋯⋯吧（笑）。

我原先是想，光靠聲音（表演）還不夠好，但有影像配合表情應該能稍微彌補。但一面演出楓這個角色，就逐漸懂得該如何塑造聲音表情，像是很有活力啦、天真浪漫啦、還是面無表情，後來就漸漸愛上講臺詞的感覺。

其他演出者的表現讓我好驚訝，大家怎麼都能讓聲音跟畫面配合得天衣無縫呢？譬如役所（廣司）先生（72頁），聽到他的配音就會自然而然覺得「這就是熊徹的聲

音！」但平常看到他時則是覺得「啊！是（大明星）役所先生⋯⋯」在他身邊會有點緊張，但一聽到導演說「開始！」的瞬間，就變成聲音沙啞低沉的熊徹，真的好厲害。

（飾演九太的）宮崎葵小姐（82頁）也是，她把還稱不上少年、只是個孩子——甚至根本還不算男孩的孩童——表現得淋漓盡致。看著他們兩位爭吵，真是充滿喜感，我打心底覺得「好精采啊！」與其說是學習，其實更是單純欣賞，並因此覺得感動萬分。

至於專業配音員，像是飾演奇可的諸星堇小妹妹，她年紀比我還小，工作時還在休息室裡寫功課，但一站到麥克風前面就一次OK。從試讀階段開始，每次奇可一說話，大家都會驚訝回過頭看。一開始我還以為（奇可的聲音）是機器做出來的音效，完全是不同的境界，太強了！大泉洋先生也在休息室說：「這就是專業的啦。」飾演一郎彥（青年期）的宮野真守先生（108頁）聲音好有爆發力，而且令人印象深刻。

染谷將太哥進入工作室時我就忍不住忐忑不安，「來了來了⋯⋯」在配九太奮力一戰的高潮劇情，他的聲音都沙啞了，真的太厲害了。我在一旁忍不住想做出鼓掌的動作。

錄音時，旁邊沒有任何工作人員，這也是配音工作才有的初次經驗。一切只能靠演出者營造現場氣氛。我在配音時，錄音室裡只有我跟染谷哥，但我們都很投入角色，一

開始沒交談幾句，經常整間錄音都是靜悄悄的，氣氛有點尷尬。不過他真的很專業（笑），慢慢熟悉後心情會比較放鬆，就能夠多聊一點。

不管是勇氣或是人……在現實世界中也能引起共鳴的「感情」

初次見到細田導演時，他戴著墨鏡，乍看之下讓我覺得「好可怕！」（笑）但交談之後覺得他很和善，就連我這個經常意見很多、把「我覺得這樣會比較好。」這句話掛在嘴邊的配音菜鳥，他都能接受我的想法。有時導演還沒開口，我就會說出他心中的想法，也算是某種心有靈犀吧（笑）。在集體創作（作品）時保有熱情，大家朝同樣的方向前進，是令人開心的事。

隨著配音工作持續進展，故事的全貌也逐漸浮現。熊徹跟九太兩人雖然沒有血緣關係，卻有著深厚的情感。大家都是靠著眾人的支持才能存活下去。不光是在故事裡的世界，即使是現實世界，大人也能對這樣的情感產生共鳴，在我們身邊，隨時都有許多人支持著。若是心中有個人，是可以不顧自己、為他犧牲的話……不管是勇氣、人與人的關係、心中的想法就都會變得不一樣……這部片子讓我思考了很多。

一開始，導演對我說：「就依照妳的方式去發揮。」但我希望自己能有好的表現，至少讓導演認為找我來是正確的選擇。既然得到楓這個角色，就一定不能辜負大家。拍攝真人電影時，自己的演技會因為對戲的演員而變化，動畫裡則是看著繪製畫面演出，這樣的心情很暢快！或許等到看了完成作，我又會覺得「啊，應該這樣演、應該那樣演才對」，但現在的我認為自己已經盡力了。

廣瀨鈴　一九九八年出生於日本靜岡縣。二〇一三年進入演藝圈。二〇一五年一月首次主演連續劇《學校的階梯》。近期作品有坎城國際影展參賽片《海街日記》等。此外也是《Seventeen》模特兒，參演多支電視廣告。

＊以《日經娛樂》二〇一五年八月號報導重新編整

演出者專訪 ❺

一郎彥（青年時期）／宮野真守　配音員

最令人高興的就是導演說的一句話——

「感受到一郎彥的個性了！」

目前最受歡迎的明星配音員。這幾年來，宮野真守挑戰多個困難的角色，展現出他驚人的實力。

在他首次參與的細田作品中，擔任故事關鍵的主要角色，一郎彥（青年期）。

在配音現場眾多演員的圍繞下有什麼感覺？

接續黑木華飾演的少年期，要怎麼一路演到最後的劇情高潮？

髮型／CHICA（C+）造型／橫田勝廣（YKP）
服裝贊助／nine-SIXty（Astraythem 03-5489-6701）、其他由造型師私人贊助

一郎彥對九太來說很重要，是個舉足輕重的角色

細田導演營造的世界觀非常特別。在這樣令人印象深刻的世界觀中編織一個故事，我認為是其他人的作品沒有的特色。在看了導演過去的作品後，知道自己竟有機會參與最新作，坦白說，我非常意外。聽到試鏡的消息時真是嚇了一大跳，「竟然有機會加入啊！」所以試鏡當天我幹勁十足，心想一定要爭取到這個角色。

試鏡時見到細田導演，他給了我好幾個方向，然後才試錄一段。接著他針對我說的臺詞，再次提點我一郎彥的個性，我又錄了一次，讓我有機會揣摩細節。最高興的就是，當我試錄完那些臺詞，導演對我說：「感覺到一郎彥的個性了！」光是聽到這句話就夠我開心了。

我飾演的一郎彥是個非常有魅力的角色。無論就整個故事或是對九太來說都是個很重要的人物。能有機會飾演這個要角，我覺得責任相當重大。這個角色本身有著很多複雜的情緒。在徹底理解這點後，我也試著用一郎彥的方式來面對這部作品。

導演給我的演技指導讓我充分感受到他對作品寄予的厚望及熱情。當然，每一位導

演創作的方式都不同，每次每次，都是絕無僅有的經驗。但很可能因為細田導演的作品都是原創，所以個人風格很強，並秉持著個人的堅持來進行配音。這點非常有意思。

此外，他幾乎不採取個別錄音的方式。能有個跟諸位知名演員一起表演的環境真的很棒。這一點對演出者來說十分重要。由眾人一起打造出這個情境，還有眾人一起創作的感覺。這樣不但能呈現出對作品的熱情，更因為細田導演對演出者的信心滿滿，才能做到這樣的效果。

例如，我跟飾演弟弟二郎丸的山口勝平有很多對手戲，倒是跟飾演九太的染谷將太（90頁）除了重要幾個場景外沒有太多交集。不過我卻能在現場看到染谷的演出。染谷詮釋的九太，在魯莽之中還帶著直爽、誠摯以及純真等等特質，非常精采。

一郎彥與九太是價值觀剛好相反的兩個角色，能實際在現場觀摩彼此的工作狀況，自然可以將個人對角色的詮釋拿來參考。就演員本身來說也是很好的相互刺激。我很慶幸有這樣的機會。

一郎彥的童年時期是由黑木華小姐配音。我雖然是從成長之後接棒，但影片與劇本都是連貫的，因此，也包括了自己沒有演出的部分，能夠明確地感受到一郎彥從小到大是什麼感覺。而且在正式配音時，我也聽了黑木小姐前面的錄音。細田導演還會當場解

說故事脈絡，或給予指導，「這裡是這樣的。」讓我能輕易掌握到整體概念。由於角色本身的細節在試鏡時就已經說明得很清楚，他便會以各場戲的背景為主來講解。

在塑造一郎彥一角時的幾項重點，導演也一一指導。一郎彥是個很重視自己內心感受的角色，因此該展現出多少就會相當關鍵。況且，情緒的表達方式也會影響到帶給他人的印象。例如，如果純粹以激動的方式表達激動的情緒，跟極力壓抑卻還是顯露出來，即使情感的強度相同，呈現出來的樣貌也會差很多。

在配音時嘗試呈現圍巾的效果

關於這些講究的細節，我們也是從最基本的地方去貫徹執行。在一郎彥成長的過程中，初次出場就圍著厚厚的圍巾。我們也討論了該如何呈現這個效果。

在錄音時嘗試過很多方法，像是用手摀嘴，或拿手帕遮住嘴巴。做了各式各樣的嘗試，想找出最好的效果。後來想到可以戴口罩。不過「戴一層可能沒什麼差，不如試試兩層好了。」結果厚度的確增加了，但是「這麼一來聲音就很模糊。這樣好了，第二層口罩不要遮到鼻子，再試試看。」就是這樣，連聲音發出來的細微差別都會在意。最後

怪物界中深得眾人信賴的劍士，豬王山的長子。非常尊敬父親，全心全意地將父親視為偶像的模範生。成長到十七歲，內心卻隱藏了祕密……

我們決定採取第二層口罩不遮住鼻子的方式，實在很講究呢。這是一次很有趣的配音經驗。

細田導演的作品中，我個人印象最深刻的就是前一部描寫家人情感的《狼的孩子雨和雪》（二〇一二）。這次《怪物的孩子》中也刻畫了一段令人羨慕不已的親子關係與情感。看到那種藏在內心深處、緊緊相繫的羈絆，令人感動不已。在難以想像的世界中、在難以想像的狀況下，即使原本應該是無法相容的兩方，對於「活下來」的概念卻是相同的。人人都得努力活下來，在這種狀況下，自然而然會產生互相扶持的情感，也因此格外動人。

《怪物的孩子》裡，熊徹跟九太彼此口

出惡言、互罵吵架，兩個人都不夠坦率。但正因為如此，他們內心深處的情感才顯得特別耀眼、美好，讓人感受到他們其實有多要好。無論是誰，在人生道路上都會面對各種問題。九太的人生、熊徹的人生，即使自己的人生跟他們不同，也勢必對他們的某些想法產生共鳴，「沒錯！我也有過這種心情。」《怪物的孩子》在如此超現實的設定中，卻能令人感到這麼寫實。真的是一部極為傑出的作品。

此外，細田導演過去的作品中，《夏日大作戰》（二〇〇九）也非常精采。在這部作品，無論是虛擬世界的化身，或網路空間與現實世界，細田導演都以屬於他的獨特方式來描繪。然而，其實那只是某種情境。雖然作品中的確有個叫「OZ」的虛擬空間，不過整部片發生的就是在一般家中也會上演的劇碼。這個家族雖然有點特別，但依舊是日本常見的一般家庭，因此很容易讓觀眾感同身受，引起共鳴。

主角在有一點心術不正的狀況下跟著學校裡心儀的學姐去了她家，沒想到學姐竟然要他裝成自己的未婚夫……如此這般，故事在令人有點心臟怦怦跳的「要是能遇到這種事就好了」的情境下展開──然後就出狀況了。一開始只是類似電腦中毒的壞程式，不知不覺情況越來越嚴重，演變成必須靠全家人來解決。起初是很寫實的情境，慢慢發展到最後則是「咦？怎麼變成這樣？」讓人覺得：

怎麼會這麼有意思！在 OZ 中有很多非常動漫風的情境，現實世界中絕對不可能會有的華麗動作場景一個接一個出現，真是從來沒看過這麼帥氣的花牌。

動畫專屬的獨特呈現方式，刻畫出人與人之間的真實情感

跟細田導演聊天時，我印象最深刻的就是《怪物的孩子》中有很多令人大呼過癮的場景，導演也表示「那種感覺很棒吧！」「動畫片果然就是要有這些才行啊！」另外，他對於整部作品中節奏快慢的掌握以及娛樂性的拿捏，我只能說是超級精準。

在《怪物的孩子》裡也有許多華麗至極，令人覺得「動畫片果然就是要這樣！」的激烈動作場面。其中最令人震撼的就是劇情最高潮處，一郎彥與九太對戰，真是前所未見的場景。像這樣接二連三使用動畫才有的表現方式來刻畫真真實實的內心情感，便是細田作品真正厲害之處。能夠參與這部作品，我真的是備感榮幸。

宮野真守　一九八三年生於日本埼玉縣。從小學低年級時期就展開演藝活動，高中三年級初試啼聲，成為配音員。近期的代表作有改編電影的《命運石之門　負荷領域的既視感》、《新劇場版　頭文字D》系列等。在音樂活動上也十分活躍，於武道館舉辦的演唱會也引發了熱烈討論。

工作人員專訪 ①

動畫導演／山下高明、西田達三

—— 該如何以影像重現導演的分鏡圖？
—— 超過一千五百個鏡頭的原畫整合

細田守導演的作品中有兩位不可或缺的人：動畫導演山下高明與西田達三，他們必須將堪稱動畫精髓的原畫歸納、整合。

影片中，主要負責繪製人物的就是動畫師，而負責設計動作就是原畫師。將原畫工作人員繪製的畫加以修改、監修，並統一畫風及品質，就是動畫導演主要的工作內容。

山下是細田導演在東映動畫時代的前輩，以動畫師而言已是「大師」等級。從在細田導演執導的處女作《劇場版數碼寶貝大冒險》（一九九九）擔任動畫導演至今，陸續於《ONE PIECE 祭典男爵與神祕島》（二〇〇五）、《狼的孩子雨和雪》（二〇一二）等片擔任動畫導演，在《跳躍吧！時空少女》（二〇〇六）則擔任原畫師，在《夏日大作

戰》（二〇〇九）中則負責設計構圖。多年來，他都是細田導演作品的核心人物。在新作《怪物的孩子》中，他不僅是動畫導演，也在人物設計上露了一手。若是談到山下在工作上的態度，便是「隨時都在思考該怎麼把細田導演的分鏡圖以影像重現、表現在畫面中。」簡直是分分秒秒都貢獻給了作品。

另一方面，西田則在《狼的孩子雨和雪》中負責超過一百個鏡頭的原畫，是目前細田、山下最信任的動畫師。他在《ONE PIECE 祭典男爵與神祕島》及《跳躍吧！時空少女》等片中也負責原畫，表現十分傑出。在他成為自由接案者後，首次參與《夏日大作戰》，在其中擔任武打動作動畫導演，創作出令人印象深刻的場面。在這次的《怪物的孩子》裡，他主要發揮的領域是格鬥場景等的戰鬥畫面。他和負責這些場景的動畫師還一起去相撲集訓中心，也採訪了北辰一刀流，讓作品中的影像更動感、更有震撼力。

如果問他「對武打動作場景本來就很擅長嗎？」他總笑著謙稱，「在東映時的工作內容就只有武打動作場景而已。」但其實當年培養下來的技術與才華，在在累積了他在業界稱得上數一數二的實力。

接下來就從兩位動畫導演的對談中，一窺《怪物的孩子》的製作花絮。

二〇一四年四月，山下進入地圖工作室後才真正開始

山下　前年十二月，我聽細田導演提了《怪物的孩子》這部作品，但當時我還是東映動畫（以下簡稱東映）的員工，沒有立場決定要不要加入。過去的作品我都是以東映員工的身分參與，但這次剛好時機對了，於是我在二〇一四年四月二十日從東映離職，直接進入地圖工作室，才正式開始工作。就時間排程上真的很緊迫。

西田　我是在去年春天，先是齋藤製作人（地圖工作室製作人齋藤優一郎）跟我商量，之後山下先生直接來找我。但動畫導演的工作很困難，我並沒有當場答應。

山下　從工作量來看，我們判斷，光靠一個動畫導演實在太高難度，於是便決定調整成增加動畫導演。細田導演也認為，既然這樣不如找西田吧。他不但是導演在東映時期的學弟，也很了解我們的工作狀況，這個建議也立刻獲得其他人贊同。

西田　第一次看到分鏡圖時──故事內容有趣當然不用說──動畫工作分量之大，真是令我印象深刻。尤其澀天街的場景有很多群眾，也不清楚這部分是不是要用繪圖處理，該怎麼辦呢……最後雖然群眾背景是電腦合成，但製作過程的辛苦還是沒什麼差別（笑）。

山下　當初預計是有三名動畫導演的編制。不過，到後來發現只有兩個人（笑）。基本上，我跟西田的工作量各半，武打動作比例高的部分就由他來負責。這次的人物設計也請他來做。做法大概是跟細田導演邊聊天邊說「是這樣嗎？」有靈感就順手在紙上畫下來，接著再由我來完成動畫中要用的圖。例如，熊徹的靈感就是來自於黑澤明導演作品《七武士》（一九五四）的主角：菊千代。在設計時還特別考量飾演該角色的三船敏郎先生的特質。至於怪物世界的角色，每一個都是先決定好適合的動物形象才著手設計。百秋坊是僧人，感覺要沉穩一點；豬王山要讓他具備王者風範，雖然是豬，感覺也有點像獅子。至於人類世界的角色，則是將細田導演原先設想的形象具象化。

由細田導演繪製、極為精細的分鏡圖

山下　在《怪物的孩子》裡，細田導演並不會特別要求什麼全新呈現手法，而是跟以往一樣，看過他的分鏡圖就能了解，我們只要思考在製作時該如何以影像呈現就行了。我想這真的是靠默契吧。我跟細田導演從以前就不僅僅只是工作伙伴，私下也會一

起出去玩。在很多事情上我們都有共識。

西田　我從《數碼寶貝》時代就參與細田導演的作品。他的分鏡圖裡真的有很多針對細節的指示，所有內容都包含在內。身為動畫導演，我的課題就是不要打亂兩位前輩的工作方式，同時在角色完成度上盡可能接近山下先生的構想。

山下　細田導演追求的目標或要求都很高，他對作品的態度比誰都認真，所以工作人員自然而然會湧現一股熱情——「為了細田導演，我要更努力！」況且，細田導演的立場和態度都很堅定，因此在工作上，大家都深信只要按照他說的做，保證能做出好作品。

從一開始設計角色時，動作場景就設定好了

西田　這部的武打動作場景比《夏日大作戰》時還多，大概一個鏡頭就一個武打場景。我是一邊想像細田導演會要怎樣的畫面，先由原畫師繪製理想的基本畫面，然後陸續添加需要的元素，我們的作業流程大至是這樣。我們有很多優秀的原畫師，在一開始的討論會每個鏡頭詳細解說，之後就交由他們來發揮。

山下　這次我們打算做的是「動作片」。細田導演最常掛在嘴邊的就是「動作要有動感」，因此武打動作場景都是在人物設計階段就設定好了。這次的作品比起以往有更多武打場面，畫面中也有很多地方以攝影方式處理，搞不好是某種特別招待呢（笑）。

完成後又接到更改指示，非常辛苦的D段作業

山下　挑選原畫師後分配任務也是我們的工作。《怪物的孩子》最後總計超過一千五百個鏡頭，但這些卻要由二十五名動畫師來執行。一個人負責八十到一百個鏡頭，跟其他作品相比，是很大的工作量。光考慮這一點，就必須從過去參與過細田作品的人之中精挑細選，再提出邀請。

西田　也有人在做完自己負責的部分後，又在進度陷入十萬火急時接受我們的懇求，追加其他段落的工作，但他們都答應了耶。

山下　結果最後剩下D段（九太回到人類世界，展開一場又一場戰鬥的高潮部分），這段時間最辛苦的就是，那場戲完成後細田導演竟然又下達指示說要重畫。

西田　還好負責這部分的原畫人員動作很快，最後總算趕上了。

山下　那個指示感覺像是突然之間冒出來似的，不過完成後效果變得更好了。

西田　就完成品來說是那樣，但以畫面而言，目前還沒辦法客觀來看，但我個人滿期待修練那場戲的。

山下　《怪物的孩子》感覺上仍承襲過去（細田導演的）風格，但對作品的觀感還是要交由各位觀眾來決定。不過，故事內容很廣泛，有親子關係、武打場景、異世界等等多樣化的元素，我想這是過去的細田作品中沒有的特色。就畫面而言，也有類似手震的搖晃效果，在攝影上也十分講究。如果要說這次作品有什麼新嘗試，就是這方面吧。

地圖工作室這個組織每次創作電影時就會集合，完成時就解散。如果下次還有合作機會，希望圖桌能大一點。話說回來，就人數來說工作室的空間似乎是有點小了（笑）。

山下高明　一九六七年出生。在東映動畫擔任動畫師時就曾參與多數作品，目前隸屬地圖工作室。於《狼的孩子雨和雪》擔任動畫導演，在《夏日大作戰》中則負責設定構圖。

西田達三　一九七九年出生。曾任職於東映動畫，目前為自由接案者，曾積極參與《輝耀姬物語》等劇場作品。至於參與過的細田作品有《狼的孩子雨和雪》，負責原畫；《夏日大作戰》，擔任武打動作動畫導演。

工作人員專訪 ②

美術導演／大森崇、高松洋平、西川洋一

「拒絕這個案子一定會後悔！」
由吉卜力出身的新生代三人組描繪出的世界觀

細田作品的一大魅力就是美麗的背景。

《怪物的孩子》的背景美術作業由細田導演和以《Always 幸福的三丁目》（二〇〇五）、《永遠的0》（二〇一四）獲日本奧斯卡金像獎最佳美術獎得主上條安里，以作品的世界觀為基礎，發展出縝密的美術設定，再加入三名新生代美術導演通力合作完成。

上條在前一部作品《狼的孩子雨和雪》（二〇一二）中也參與美術設定。不過，這次的舞臺是現代的澀谷與怪物世界澀天街。澀天街是與澀谷相對應的街道，據上條說，導演的概念是「要看起來不像任何國家」。由於城市定會反應出居民的文化，因此這是

個難度很高的挑戰。為此，他收集了全球各種文化中各個城市的資料，經過一次又一次的討論，最後以南美、摩洛哥、日本以及中國少數民族這樣多種文化混合而成，打造出一個能讓每個人都覺得熟悉，卻無法具體說出這是哪裡的無國籍街道。

將這樣的美術設定呈現到現實舞臺上的，就是大森崇、高松洋平以及西川洋二這三位美術導演。一般來說，一部作品中很少會用到三位美術導演，但會變成這樣就是因為要凸顯他們三人各自的特色。

二〇一四年二月，這三位還在吉卜力的美術部，忙於《回憶中的瑪妮》（二〇一四）這部作品。他們被地圖工作室的製作人齋藤優一郎找去，討論《怪物的孩子》。過去，西川和高松都參與過細田的作品，西川是《夏日大作戰》，高松則是《狼的孩子雨和雪》。三人都一口答應，並表示「拒絕這個案子絕對會後悔！」（高松）七月《回憶中的瑪妮》結束三人便正式加入。八月更毅然決然跟著海外外景隊到摩洛哥，一邊討論世界觀，一邊打造出現在的澀谷與虛擬的澀天街，及熊徹與九太一行人踏上旅程的地方。

至於工作的步驟，是以上條的美術設定為基礎，先各自先完成負責的風景概念圖，再切割出鏡頭裡必須用到的背景，陸續分配給負責背景的工作人員，畫出手繪的背景圖。大致是這樣的流程。二〇一五年四月底，完成了超

每個人畫五十張左右讓導演確認，

過一千五百個鏡頭的大量背景作業。這數量差不多是一般狀況的一．五倍。

大森崇（負責澀天街）

細田導演的功力在於，單是從熊徹家附近的夕陽就能了解角色心境

澀天街是另一個世界，與眾人熟悉的澀谷截然不同，但也並不是毫無根據，而是有著明確的概念為基礎。其中之一就是南美巴西的貧民區。地形也與澀谷類似，有多處坡道。帶著些許混亂卻充滿活力的氣氛，是熊徹住家一帶給人的印象。

廣場一帶則取自摩洛哥馬拉喀什（Marrakech）的德吉瑪（Djemaa el Fna）廣場；周遭則是印度的月光集市（Chandni Chowk）。負責美術設定的上條先生決定以這樣充滿活力的市場、城市為基礎，再混搭世界各國的建築形式、殖民地特有的歐洲融合在地文化的氛圍，打造出一個無國籍的街景。

最費工的就是熊徹家附近。這個地方位於澀天街社會階級中最低的街區，而他基本上可說是個亂七八糟、對居家擺設毫不在意的獨居莽漢。在九太不管三七二十一擅自進

通往熊徹家門口的階梯小徑，經常會配合情境，有各種不同的樣貌。

行大掃除之前，根本是亂成一團。該怎麼表現出雖然貧困但不至頹廢的形象呢？例如只有衣服是隨便亂丟，或是家裡放了一張雖破舊但還能唬唬人的好沙發，這些小細節跟氣氛都是為了讓觀眾感受熊徹過去是如何生活。

細田導演非常講究情境以及心境的呈現。為了傳達這個景致的概念和整體的氣氛，或是該用什麼樣的色彩，帶給觀眾什麼樣的印象，每一個細節都非常講究。配合情境及出場人物的心情，背景的氛圍也會改變，因此同一個場所的背景會有多種變化。例如熊徹家附近的夕陽。當他落敗回家時心情落寞，或是他自我反省的時候、甚至過著溫暖且明亮的日常生活時，夕陽色調全都不同。

事實上，畫面呈現的每個細節都有明確的理由。

導演的抽屜裡有各種動畫中常用的經典手法和簡單易懂的表現步驟，就某個角度，就是一種動畫製作指南。他還有過去電影裡用過的各種概念，就像活的影象歷史書。他構思時，會把這些表現方式全找出來，

加入自己的想法。

我個人喜歡的一場戲是熊徹落敗後回家，跟九太的對手戲。熊徹飽受打擊、灰心喪志地走上斜坡，回到家裡氣呼呼地入睡。從小徑到住宅外頭全都籠罩著一股頹敗的氣氛，還有種種糾結的情緒，不禁讓人沉浸在那股氛圍裡。

撇開工作不談，過去在觀賞《跳躍吧！時空少女》（二〇〇六）與《夏日大作戰》（二〇〇九）時，單是當一個普通觀眾也會覺得很有意思。每部作品的概念都不同，雖然是奇幻題材，出場人物的想法卻很寫實，許多細微的場景與情境都讓我很有共鳴，意外打動人心。此外，每個人看過後都各自有不同的感受，整體來說非常有吸引力。能有實際參與製作的機會，當然不能錯過。

當我們三人討論該如何分配時，我立刻舉手表示想負責澀天街。澀天街設定為布街，當時我對此很感興趣。「可以畫一塊塊的布真是幸福」。九太在迷路後逃進澀天街，畫面上出現了非常多的布。希望大家觀賞電影時也別忘了留意這一幕。

大森崇　一九七七年出生於日本岡山縣。二〇〇一年進入吉卜力，隸屬美術部。在《貓的報恩》、《Ghiblies episode2》、《霍爾的移動城堡》等作品中擔任背景美術，於《崖上的波妞》擔任美術副導、在《來自紅花坂》時擔任共同美術導演。在細田守導演的《怪物的孩子》中擔任美術導演。

高松洋平（負責澀谷）

導演出的課題便是「將手繪背景貫徹到底」

這次我負責的是現實世界的澀谷。我從頭到尾都有種「該怎麼面對澀谷這樣的大挑戰呢？」的感覺。《怪物的孩子》舞臺設定在澀谷是有意義的。我的任務就是認真做出澀谷的背景。

因為很近，所以我不知道去了多少次。仔細拍照、採訪，發現有搞不清楚的地方立刻再跑出去探訪。不只是我，我也要負責這場景的工作人員過去看看，用自己的親身感受，精準描繪出真實的澀谷。這跟過去自己的作品相比，勘景次數可說是最多的。

澀谷分分秒秒都在變化，資訊量也非常大，要變成背景必須先經過一番整理。像是得配合畫面調整明暗度，或是遮掉某個地方，再加強某部分。這些操作若只停留在紙上作業，猶豫不決就會耗費很多時間。為了提升效率，我們採取的方式是照片先用Photoshop處理，大致調整明暗與色調，交給背景工作人員，再用廣告顏料手繪。這個時代很多人會全以數位技術來完成，但細田導演提出的課題就是將手繪背景貫徹到底。

接下來，是夜晚的澀谷色調。為了以象徵手法來呈現夏日暑氣和人群發散出的熱氣，特別加強紅色。電影的開頭與結尾都是以夜晚的澀谷為舞臺，因為要強調回到了同一個地方，於是使用相同調性的紅色來調整感覺。

至於我自己最喜歡的段落，就是故事接近尾聲、從中央街到宮益坂之間的這段。為了讓看電影的觀眾有臨場感，建築物與每個經過的地方都是一個鏡頭、一個鏡頭地拍照、補色後進行繪圖。每位背景工作人員都表現得相當出色，即使比起一般作業需要更多人分工，大家的水準仍相當一致，讓手繪作業維持一定的優良水準。

比較辛苦的是，劇中出現了兩個時代的澀谷。一開始的設定是二○○六年，只不過十年前而已，卻找不太到當時澀谷的參考資料。澀谷是個瞬息萬變的城市，現在再去看很可能又完全不同。當然，副導演幫忙整理出一些資料，能夠得

文中提到電影尾聲出現的宮益坂一帶。看電影時請務必留意夜晚十分澀谷呈現的偏紅色調。

知當年有這塊招牌、這棟大樓裡有那些店家，但還是沒辦法精確呈現在畫面上。

這條更迭快速的街道往後也會持續改變吧。不過，因為這次的工作讓我深深愛上澀

谷，雖然目前那裡正在重新開發，我卻希望它別變太多（笑）。

雖然沒有直接與細田導演互動，但從《狼的孩子雨和雪》（二〇一二）起就開始參

與細田作品，負責吉卜力方支援的背景繪圖（主要是雪等人就讀的學校）。這次，我一

聽到消息就想，「要是拒絕這個機會一定後悔的！」

我很喜歡細田導演將作品定位在讓男女老幼都能看得高興。我自己也很喜歡娛樂性

高的《夏日大作戰》（二〇〇九）。此外，完全走經典娛樂路線的大作《怪物的孩子》，

在製作過程中也令人感覺十分過癮。

高松洋平　一九七八年出生於日本茨城縣。二〇〇一年進入吉卜力工作室，隸屬於美術部。在《貓的報恩》、《霍爾的移動城堡》、《崖上的波妞》等片負責背景美術，在《來自紅花坂》負責共同美術導演。參與的細田作品有《狼的孩子雨和雪》中吉卜力負責的部分背景，並在《怪物的孩子》中擔任美術導演。

西川洋一（負責澀天街）

一邊嘗試一邊摸索導演的要求：雖然是異國，但天氣跟澀谷很像，有點休閒感的觀光區，還要有一點傻里傻氣的感覺

我也負責澀天街。大森分配到的是充滿主角日常生活感的住家周邊，我則是以做為戰鬥舞臺的競技場和廣場為主。此外，還跟高松兩人同時負責一行人到各地旅行修練的場景。

澀天街是個「人與人之間關係深厚的城市」。跟澀谷給人的印象大不相同。導演的指示是「人與人的羈絆強烈、緊緊相繫、充滿朝氣，天空也給人舒適的感覺，就像夏日的天色」。因此，就連天空也跟人類世界大不相同，色調也要稍微加強。競技場與廣場的空間並非單純以透視圖呈現，還要加入很多物品的細節，並調整遠景的空曠感。

另一個和澀谷大相逕庭的地方就是沒有招牌。因為導演說「要有招牌也無妨，但不要有看得出風土民情的字眼」。因此，在人類世界的競技場或廣場通常會有很多招牌、廣告，但澀天街或競技場都只垂掛布條。

至於市場的氣氛則由外景人員實際走訪摩洛哥馬拉喀什的德吉瑪廣場，直接在當地捕捉。電影中也有俯瞰的構圖，那是在一家能眺望整個廣場的咖啡廳從二樓拍攝的，我們用這些資料來當作基礎。

開始進行概念圖作業約一個月後，外景隊出國探查，那時是八月初。廣場給人的印象很深刻，完全是我們想像中的澀天街。無論是販賣的雜貨、食物，一切的一切，色彩都好鮮明。

雖然運用了當地找到的廣場、競技場等各項特色，但最難的就是呈現出風土民情。因為當地的氣候跟日本完全不同，而澀天街的設定就是以澀谷為基準。由於澀天街跟澀谷相連，因此地形跟天空都一樣。

在外景隊出發前，曾用貧民區或摩洛哥的氛圍，以稍微帶點灰暗的褐來呈現，可是導演卻說「不對！要有類似原宿的那種時尚現代感」，讓我們傷透了腦筋。然而，實際走訪摩洛哥一趟卻越來越搞不懂了。左思右想好久，不斷重畫給導演看，最後終於打造出色彩繽紛又讓人能感覺到澀谷氣候的澀天街。

接下來，還得做出廣場從正午到傍晚四個時段的變化，東西南北各個方向都要有，全部製作完成花了一到兩個月。此外，一行人四處旅行的景色，基本上也是從世界各地

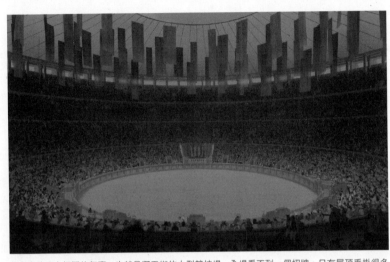

熊徹與豬王山打鬥的舞臺，也就是澀天街的大型競技場。全場看不到一個招牌，只有屋頂垂掛很多布條。

的祕境取材，從無到有這樣打造出來，非常有意思。不過，有時導演也會提出像是「像某個休閒的觀光區，還要有點傻里傻氣的感覺」這種要求，這種在設計上就要特別花時間。

　　細田導演的作品適合男女老幼一同觀賞，而且擁有一種能讓人回想童年時那興奮又激動的心情的趣味。過去擔任《夏日大作戰》（二〇〇九）的美術導演武重洋二對我說：「你來幫忙吧！」因此我便從任職吉卜力的時代就得以加入。當時的工作已經接近尾聲，我只是去補個空缺、收個尾。但是到了《狼的孩子雨和雪》（二〇一二），我是在最後階段進入第一線，

看著導演跟美術導演大野廣司之間的互動，在剪輯完成、還沒配音的「初步檢查（rush check）」試映時，也讓我參加了。這幾次參與細田導演作品的經驗，都運用在了這次的合作上。我是第一次受到拔擢，擔任美術導演，這個職位對我來說有非常多挑戰，但能為這部作品做出貢獻，我個人感到非常榮幸。

西川洋一　一九七八年出生於日本埼玉縣。二〇〇四年進入吉卜力工作室，隸屬於美術部。在《霍爾的移動城堡》、《崖上的波妞》等擔任背景美術，在《回憶中的瑪妮》也負責美術素材。從《夏日大作戰》開始參與細田守導演的作品，在《狼的孩子雨和雪》擔任背景美術，於《怪物的孩子》首次成為美術導演。

配樂／高木正勝

＊以《日經娛樂》二〇一五年八月號報導重新編整

工作人員專訪③

這項使命彷彿「降臨到自己身上」

為孩子創作夏季的動畫電影，

用鋼琴創作音樂，一邊在世界各地旅行，一邊從事影像工作，跨足兩個領域的藝術家。

在細田導演的《狼的孩子雨和雪》（二〇一二）中，負責電影配樂與主題曲，

其後，自身的音樂創作範圍也跟著拓展。

《怪物的孩子》是高木正勝與細田守導演睽違三年的合作。

收到《狼的孩子雨和雪》的邀約，心想「就是這個！」

二〇一一年的年底，大約是耶誕節的時候。我收到東寶音樂的製作人北原京子寄來

的一封 E-mail：「細田守導演要拍新的電影，你有興趣嗎？」我之前看過《跳躍吧！時空少女》（二○○六）和《夏日大作戰》（二○○九），立刻回覆「我要加入！」但其實收到的那封 E-mail 中還寫著「不過決定配樂的時間有點晚，現在只剩下三個月了。」（笑）

我是看了《跳躍吧！時空少女》才認識細田導演。當時看完電影的感想是：動畫電影也進入了一個新時代啊。我從二○○○年左右開始在工作室發表了一些影像作品，也從事類似美術導演的工作。由於細田導演也參與了路易威登（Louis Vuitton）《SUPERFLAT MONOGRAM》（二○○三）這支作品。雖然規模不同，但是同一個領域，也讓我對他產生了親切感。

聽到這位導演開始籌備下一部新作品，我想：「原來就是這個！」這十年來，我一直從事比較偏藝術方面的工作，但這個領域在日本似乎不容易普及。比方說，我對吉卜力那種可以感動男女老幼的工作非常嚮往，卻不知道光靠自己的力量可以怎麼做。左思右想，正好遇上這個時機，收到這封 E-mail，便覺得「啊！終於等到能發揮的機會了。原來就是這個！」

然而，雖然接下這份工作，一開始卻完全不知道配樂該怎麼做才好。一過完年馬上參與討論，還拿到了分鏡圖。由於時間有限，我看完了分鏡圖什麼都沒想，直接彈奏，做出的就是在雪山上奔跑那段的音樂。我就這樣像在畫素描一樣一錄完音就請導演聽，然後討論。不斷重複這樣的步驟，完成了大概十三首曲子。

跟細田導演一起工作非常刺激。即使過去我曾幫自己的影片配樂，也參與過幾支電視廣告，但細田導演的提議跟我的感覺或印象不同，很多做法都是我自己不會想到的。

可是，只要聽完他的說明，我總會恍然大悟、嘖嘖稱奇。之後再配合每段情節去思考速度、節奏，以及該用什麼樂器來演奏，感覺非常開心。

我猜，在配樂時，導演的工作就是將之前創造出來的故事、畫出來的分鏡圖、拍好的影像——也就是先前慢慢營造出來的世界——先徹底破壞，然後重新再組合一次。因為在合

作《狼的孩子雨和雪》時，我在試映會上看完作品，心中想「這電影原來是這樣的嗎？」若以觀眾的立場來欣賞，才會發現細田導演想呈現的究竟是什麼。

用自己的方式思考其他種類的故事，同時反映在原聲帶的標題上

若是以這樣的作業步驟，這回的《怪物的孩子》算是比較接近一般做法。在做《狼的孩子雨和雪》時，只要看了分鏡圖就能了解劇情，但臺詞很少，音效也不多，反而是配樂的場景比較多——該說是以音樂代替臺詞嗎？每一首曲子都必須用音樂傳達很多話語。反觀這次的作品，從一開頭就有大量臺詞，再加上動作場景及音效也很多，沒什麼空隙。到底該把音樂放在哪裡？要放多少？實在很難想像。於是我請導演告訴我哪裡是以音樂為主的場景，相互配合後再作曲。這次採取的是這種方式。

這回是在分鏡圖只完成一半的狀態下就開始創作，因此我就讓想像力無限延伸，因此後半段的分鏡圖出來後有些地方就完全不同了。過程中還暫停了一段時間，思考著是不是要全部重來。因為這樣繞了一大圈，一開始非常艱辛。

這次的曲子，導演曾要求「希望不要有這些或那些」。也就是說，由於舞臺之一的

澀天街走的是無國籍風格，導演希望不要一不小心將某個特定國家的要素給納入了。此外，從澀天街的景色看來，並沒有潮溼的氛圍。這在配樂上是個很重要的元素，因此，凡有聽起來帶著溼氣的音符就會不搭調。導演甚至還提出「希望不要用鋼琴曲」，但我就是彈鋼琴的呀！真是令人苦惱（笑），「如果這樣幹麼找我來呢？」後來還說「光用打擊樂器應該也不錯。」這樣到底要怎麼作曲呢？於是我還去買太鼓來練習，也找了打擊樂手商量討論。

至於作品的內容，導演的說法是「這樣就叫作好搭檔」的電影，因此我也看了不少警察搭檔那類的片（笑）。

就像這樣，過程中不斷繞遠路，但以我個人的理解，在這部作品中出現的孩子，共同點都是與父母的關係有問題。我認為整部電影關注的宗旨就是這件事。其他像是打鬥場景，你要一決高下的對手未必是面前對戰的敵人。如此這般，漸漸深入了解各個細節，在自己的腦中描繪出故事，最後才終於能開始作曲。我沒向導演說明這些來龍去脈，而是直接請他聽曲子，他也表示「就是這個沒錯！」

之前在《狼的孩子雨和雪》時也一樣。我自己在腦中想的是與劇本不同的另一個故事。舉凡電影中沒敘述到的部分，我就靠想像、以音樂來陳述。各位如果能邊看原聲帶

的曲名邊聽樂曲，應該能增添一點觀影的樂趣。例如，澀天街是什麼樣的地方？怪物究竟是何方神聖？每位觀眾都能有各種不同的解讀，我在製作音樂同時，也將我對於電影的看法加入曲名。

從今以後，每年夏天為兒童量身打造的動畫電影，就由我們來接手

感覺上，《怪物的孩子》的配樂是我將自己至今十年來累積、擁有過的經驗，以平靜自然、毫無保留的方式呈現。《狼的孩子雨和雪》時，我會想要嘗試沒做過的各種表現法，或是刻意去挑戰一些什麼。過去我總會想：要是有一千個人能懂我的作品就好了。但到了《狼的孩子雨和雪》，這樣的念頭第一次擴大了。因此，我希望能做出連我的父母也能樂在其中的音樂，所以旋律的編排也做了改變，制訂的標準就是每首曲子都能當成歌來唱——雖然這次根本是亂七八糟（笑），全都是非常直接、百分之百呈現出自我風格的曲子。

聽說《怪物的孩子》堪稱夏日電影的經典，但如果在配樂部分也能算得上，我只能說，那是我在不知不覺中完成的。《狼的孩子雨和雪》之後過了三年，其間我還自立了

門戶。除了創作外，其他的工作也沒有停過。不知道這該算是某種完美的融合，還是經過了某種鍛鍊。在《怪物的孩子》結束後的下一份工作，好像也活用了在《怪物的孩子》時為樂曲增添層次的手法，以及格局更大的呈現方式。而之前做不到的事情現在竟然都能能輕鬆完成。如果告訴我「所有樂器在同一個樂句一起結束」。以前我可能會想：

「停在這個地方很奇怪吧？」但現在可能會覺得「沒錯，在這個地方集中之後一口氣結束。」又或許，若大家認為是經典，那麼這些都是些枝微末節罷了。

以後可能再也無法再做出我們從小看的那種動畫電影。雖然令人無奈，但卻又忍不住會想，自己和眼前的孩子，該從什麼地方獲得這些體驗呢？

我跟《狼的孩子雨和雪》的主角一樣搬到山上居住。仔細想想，在大自然中生活的美好，以及做為成熟大人才會有的舉動，我又是從哪裡知道、又是從哪個時候對此抱持著憧憬呢？我想大概就是來自從小看的電影吧。

若是思考到這一點就會發現，未來世代的動畫——不單單是動畫電影——也負有傳遞重要觀念的使命。是為了培養孩子（其中也包括父母）讓他們領悟、學習那些人生中不變的道理。這樣的事情需要交棒給下一代，不管交給誰都可以，只要有意願就行了。

但無論如何一定要有人接手，否則這些價值就會在不知不覺中消失。

在收到《狼的孩子雨和雪》那封 E-mail 邀約時，我就感受到這項使命終於降臨到自己身上，而不再是只做自己想做的事。

細田導演的地圖工作室就是實現這項使命的地方。這個工作室的人們都有這樣的想法。而我同時也認為，只要有意願，無論是誰都做得到。

不只是展現理想抱負，而是以動畫直指核心的細田流

最後，我想從我自己的角度來談細田導演的呈現方式。前面提到，在《狼的孩子雨和雪》之後，做其他各項工作都變得更輕鬆。我從事的影像工作幾乎都是真人拍攝。不過，如果要我在腦子裡把這些內容換成細田導演畫的圖，就會立刻知道要用影像呈現出什麼效果。

這個想法跟認為細田導演的影像如同真人版剛好相反。例如，只要一看《狼的孩子雨和雪》就會知道，母親的形象就是這樣呈現，走在堤防上則是這種感覺。使用的色彩並非複雜的混色，而是單一色調，因此可以事先決定「黃昏時分的肌膚顏色就是這樣」。如果畫面有陰影，很多細節甚至可以利用錯覺蒙混過去，但他單憑一個概念，就

能做出決定。導演的畫就是具有這麼驚人的力量。就像是只用一句話說明某種概念，或是只用一個音符來呈現春天喚醒生命的感覺，十分簡潔。然而，卻又能從這一個點不斷擴散開，展現出豐富的能量。

也許就是這樣的特色讓他的呈現方式有別於其他導演，其他人也許是「明明是這樣才對」，但細田導演則是「就是要這個樣子！」直指核心。我認為這就是導演的作品最有意思的地方。他很擅長使用抽象手法，這樣的表現或許更接近詩或樂曲。

這次還做了預告。是熊徹到雞舍叫醒九太的那一段。預告中的構圖、色調、展現笑容的方式，就像記憶中的風景一樣令人感到親切又懷念。像是孩提時代的暑假，與雖然不是家人、卻能玩成一片的大人一起度過的時光，電影中呈現出來就是這幅景色。這樣純潔無瑕的感覺存在每個人的記憶深處，甚至連氣味跟溫度都能感受到。

或許，這就是所謂的經典之作吧。

高木正勝　一九七九年出生於日本京都府。音樂家、影像創作者。走訪世界各地，曾於美術館及大學舉辦音樂會及展覽，多方發展。電影配樂作品有《狼的孩子雨和雪》《夢與瘋狂的王國》等。另外也參與多部電視廣告。

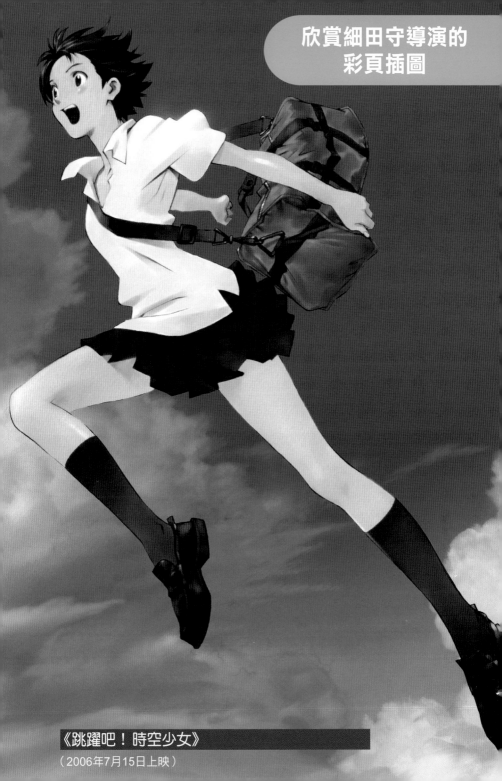

《跳躍吧！時空少女》
（2006年7月15日上映）

一舉提高細田守的知名度，原作者也激賞不已，青春電影佳作

高中女生紺野真琴陰錯陽差擁有了跳躍時空的能力。真琴找了有「魔女阿姨」之稱的和子阿姨（最上圖）商量，得知這是一個相當罕見的情況。接著，真琴不斷使用這個能力，滿足一些日常生活中的微小欲望。就連某天好友千昭向她表白，她也以跳躍時空的能力來抹消這件事的發生……本作為筒井康隆的青春小說代表作，重新改編後搬上現代舞臺。描寫青春期經歷過的懊悔、一旦過去就無法重來的心情、以及即便如此仍要向前邁進的決心，是青春電影的佳作。

真琴（上）的同學，間宮千昭（左）與津田功介（右）。三人原本感情深厚，卻在不知不覺間慢慢有了變化。

真琴手臂上的奇妙數字，代表能跳躍時空剩下的次數。

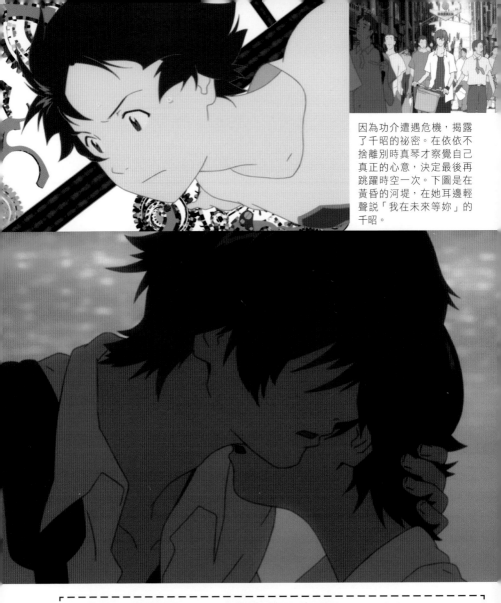

因為功介遭遇危機，揭露了千昭的祕密。在依依不捨離別時真琴才察覺自己真正的心意，決定最後再跳躍時空一次。下圖是在黃昏的河堤，在她耳邊輕聲說「我在未來等妳」的千昭。

起初只有一間電影院上映，魅力卻突破動畫的限制，成為傳奇

在電影上映兩個月前，開設了當時尚屬少見的電影官方部落格。起初東京只在 Theatre 新宿一家戲院上映，但觀眾的影評以及網路上的口碑讓這部電影越來越受歡迎，創下多日連續滿座的票房佳績，並成為橫跨各個族群的傳奇佳作。

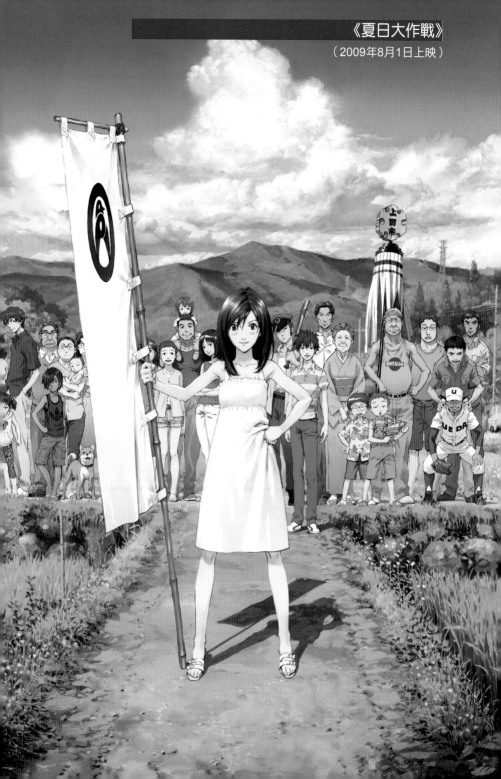

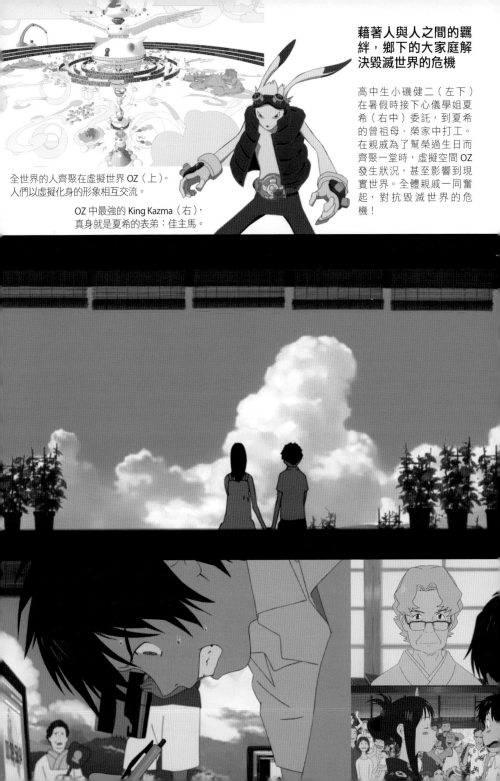

藉著人與人之間的羈絆，鄉下的大家庭解決毀滅世界的危機

全世界的人齊聚在虛擬世界 OZ（上）。
人們以虛擬化身的形象相互交流。

OZ 中最強的 King Kazma（右），
真身就是夏希的表弟：佳主馬。

高中生小磯健二（左下）在暑假時接下心儀學姐夏希（右中）委託，到夏希的曾祖母·榮家中打工。在親戚為了幫榮過生日而齊聚一堂時，虛擬空間 OZ 發生狀況，甚至影響到現實世界。全體親戚一同奮起，對抗毀滅世界的危機！

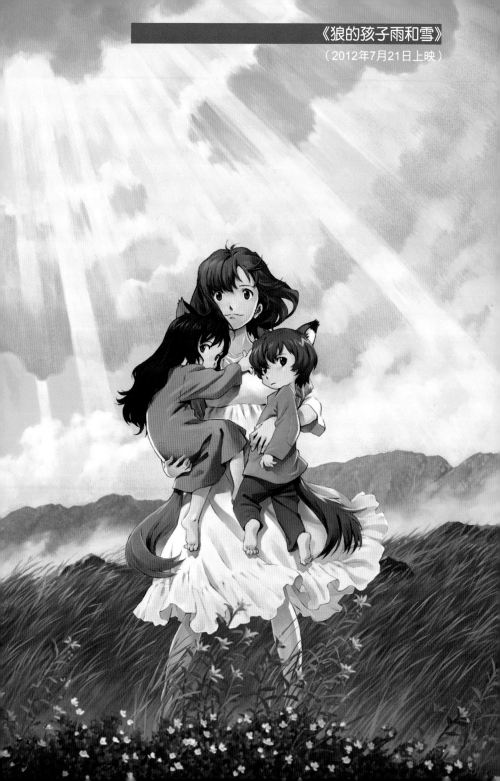

《狼的孩子雨和雪》
（2012年7月21日上映）

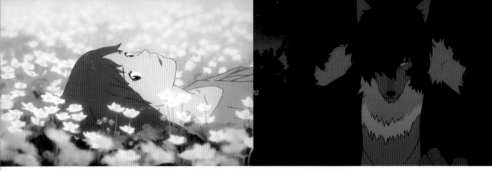

首次挑戰的動畫主題——描繪一名女性十三年的人生

愛上「狼男」（右上）並生下「狼之子」雪和雨兩姐弟的花（左上）。為了讓孩子能自由選擇要當狼還是人類，搬到大自然環繞的鄉間，守護著孩子慢慢成長。整部電影以女兒‧雪的回憶來描寫母親‧花十三年來的生活，是前所未見、讚頌母親的故事。

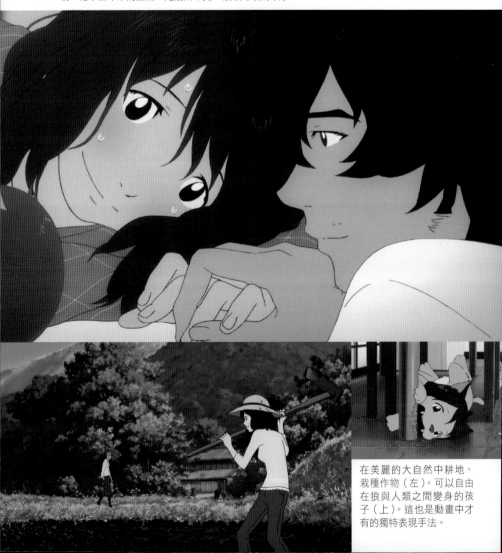

在美麗的大自然中耕地、栽種作物（左）。可以自由在狼與人類之間變身的孩子（上）。這也是動畫中才有的獨特表現手法。

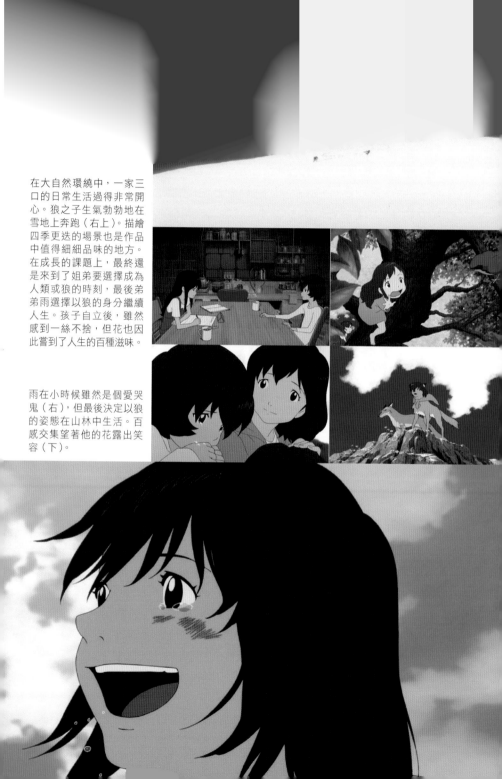

在大自然環繞中，一家三口的日常生活過得非常開心。狼之子生氣勃勃地在雪地上奔跑（右上）。描繪四季更迭的場景也是作品中值得細細品味的地方。在成長的課題上，最終還是來到了姐弟要選擇成為人類或狼的時刻，最後弟弟雨選擇以狼的身分繼續人生。孩子自立後，雖然感到一絲不捨，但花也因此嘗到了人生的百種滋味。

雨在小時候雖然是個愛哭鬼（右），但最後決定以狼的姿態在山林中生活。百感交集望著他的花露出笑容（下）。

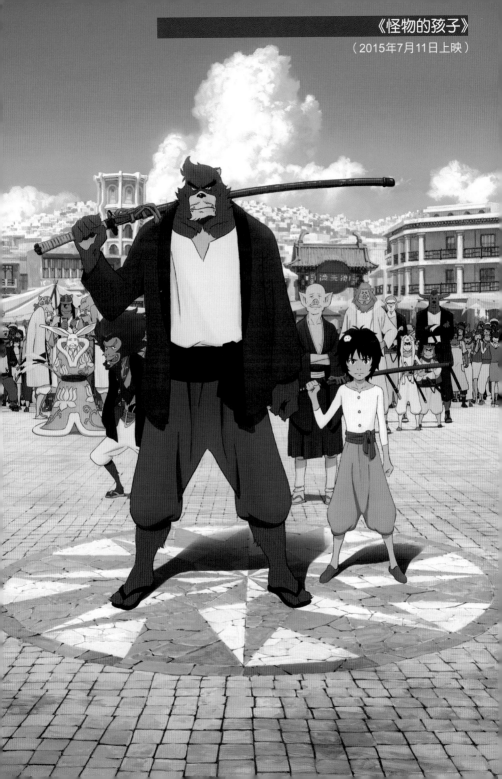

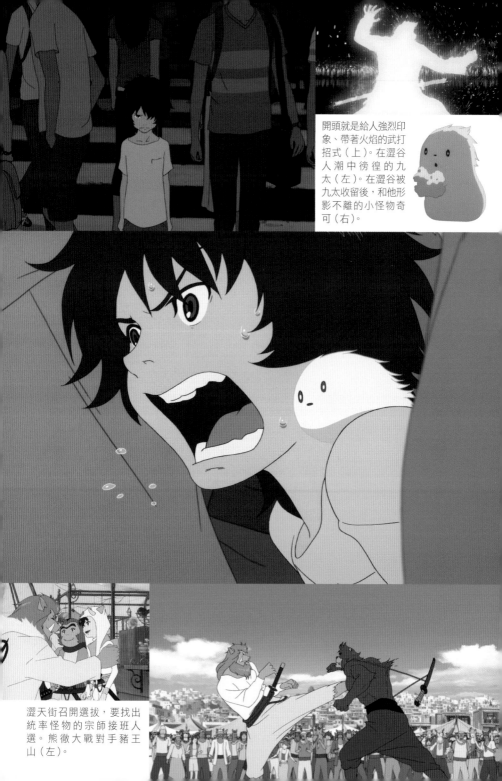

開頭就是給人強烈印象、帶著火焰的武打招式（上）。在澀谷人潮中徬徨的九太（左）。在澀谷被九太收留後，和他形影不離的小怪物奇可（右）。

澀天街召開選拔，要找出統率怪物的宗師接班人選。熊徹大戰對手豬王山（左）。

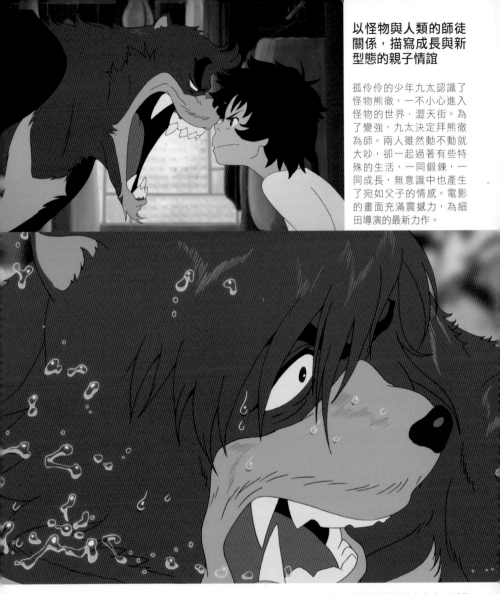

以怪物與人類的師徒關係，描寫成長與新型態的親子情誼

孤伶伶的少年九太認識了怪物熊徹，一不小心進入怪物的世界‧澀天街。為了變強，九太決定拜熊徹為師。兩人雖然動不動就大吵，卻一起過著有些特殊的生活，一同鍛鍊，一同成長，無意識中也產生了宛如父子的情感。電影的畫面充滿震撼力，為細田導演的最新力作。

發現彼此都是孤身一人後，九太全力為熊徹加油（右頁）。熊徹的損友，長得像猴子的多多良，以及豬臉怪物百秋坊（下右），兩人也給九太很多建議，最後終於看到鍛鍊的成果……。

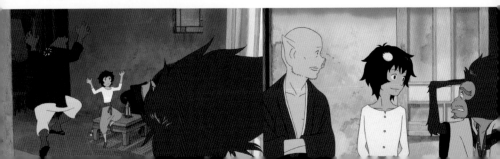

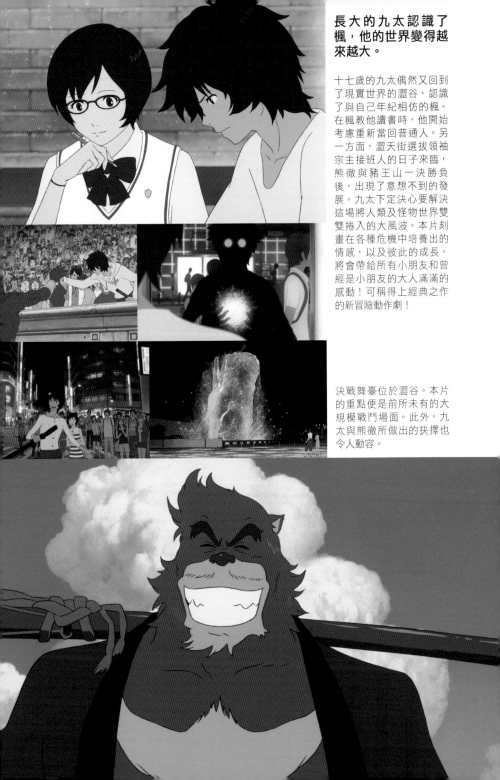

長大的九太認識了楓，他的世界變得越來越大。

十七歲的九太偶然又回到了現實世界的澀谷，認識了與自己年紀相仿的楓。在楓教他讀書時，他開始考慮重新當回普通人。另一方面，澀天街選拔領袖宗主接班人的日子來臨，熊徹與豬王山一決勝負後，出現了意想不到的發展。九太下定決心要解決這場將人類及怪物世界雙雙捲入的大風波。本片刻畫在各種危機中培養出的情感，以及彼此的成長，將會帶給所有小朋友和曾經是小朋友的大人滿滿的感動！可稱得上經典之作的新冒險動作劇！

決戰舞臺位於澀谷。本片的重點便是前所未有的大規模戰鬥場面。此外，九太與熊徹所做出的抉擇也令人動容。

從美術的角度來檢視故事舞臺

澀谷

全球知名的東京鬧區 以細緻的方式呈現出 澀谷風貌

據說澀谷忠犬八公銅像前的十字路口是全世界最多人來來往往的地方,在全世界都很知名。細田導演選定這個「如畫一般的城市」為舞臺,但二〇一六年時,這個地方可能會因為重新開發而有所改變。本片寫實地描繪出非常珍貴的澀谷風貌。自昭和時期從未變過的三千里藥局的紅色招牌,還有藍色燈牌,都是和澀天街的共通之處。

這部作品的背景是由三名美術導演使出渾身解數完成的。最上方的澀谷由高松負責,上方的澀谷天空則是西川,右方熊徹的家則出自大森手筆。

澀天街

超過十萬名怪物居住 一個充滿活力的無國 籍城市

澀天街設定為澀谷的對比,地形上和澀谷相連。依照導演的要求,必須是「看不出是哪個國家的城市」。因此呈現混合世上多個城市的特色,讓人有種雖然熟悉卻又無法確定是哪裡的無國籍街景。

賢者之街

熊徹一行人在旅程中前往的城市,以真實存在的祕境為根據。另外還有很多動畫中才會出現、形形色色的地點。

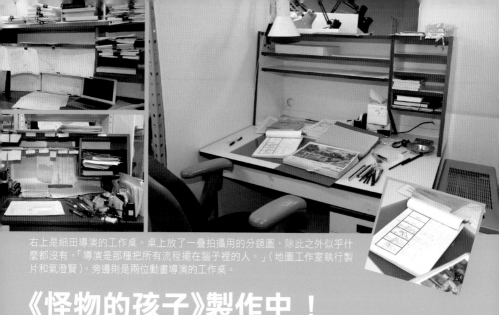

右上是細田導演的工作桌。桌上放了一疊拍攝用的分鏡圖，除此之外似乎什麼都沒有。「導演是那種把所有流程擺在腦子裡的人。」（地圖工作室執行製片和氣澄賢）。旁邊則是兩位動畫導演的工作桌。

《怪物的孩子》製作中！
地圖工作室日常

二〇一五年四月底，製作時程也快進入尾聲。筆者潛入位於東京都荻窪的地圖工作室第一辦公室，帶來第一手實況報導。

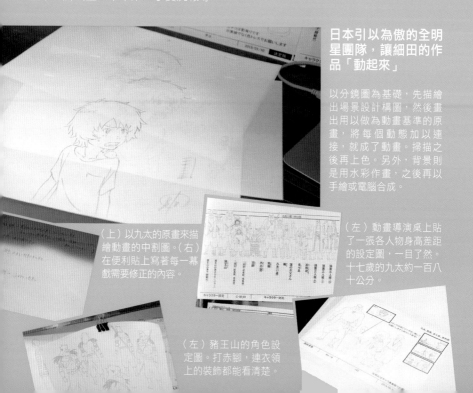

日本引以為傲的全明星團隊，讓細田的作品「動起來」

以分鏡圖為基礎，先描繪出場景設計構圖，然後畫出用以做為動畫基準的原畫，將每個動態加以連接，就成了動畫。掃描之後再上色。另外，背景則是用水彩作畫，之後再以手繪或電腦合成。

（上）以九太的原畫來描繪動畫的中割圖。（右）在便利貼上寫著每一幕戲需要修正的內容。

（左）動畫導演桌上貼了一張各人物身高差距的設定圖，一目了然。十七歲的九太約一百八十公分。

（左）豬王山的角色設定圖。打赤腳，連衣領上的裝飾都能看清楚。

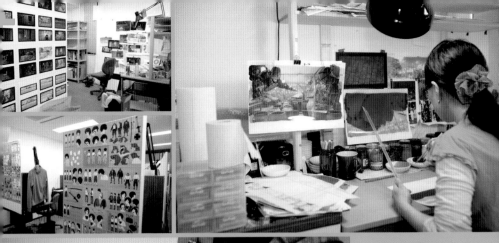

手繪講究數位化
這是一定要的

三位美術導演的工作區貼
滿大量美術背景圖（最左
上），美術助理再將每一幕
用廣告顏料上色、完成背
景（右上）。（上）電腦上
色中。（右）還要事前確認
動態效果。

由造型師伊賀大介設計
的熊徹服裝。工作室裡
還真的擺了一套。

　　工作室裡除了製作部門外，還有齋藤率領、負責推動業務與 LLP 的工作人員（左下），會議用空
間（右下），共分成三等分。麻雀雖小，五臟俱全。

正式公開上映約一個月前，二○一五年六月十五日，舉辦了一場相當盛大的《怪物的孩子》完成試映會。將近千人擠滿會場，多半是十幾歲、二十幾歲的女性觀眾，令人深刻感受到細田作品具備的潛力。播映結束後，在畫了可說是細田作品中極具象徵意義的巨大積雨雲舞臺上，細田守導演以及為各個主要角色配音的人員齊聚一堂。同時，還有仿造與九太形影不離的小怪物「奇可」的花瓣緩緩飄落（下）。觀眾席中歡聲雷動，整場試映會熱烈又感動。

試映會之前的記者會，製作人齋藤優一郎也出現向大家報告，「我們完成了新的動畫電影經典」。右側為面帶微笑的細田導演。

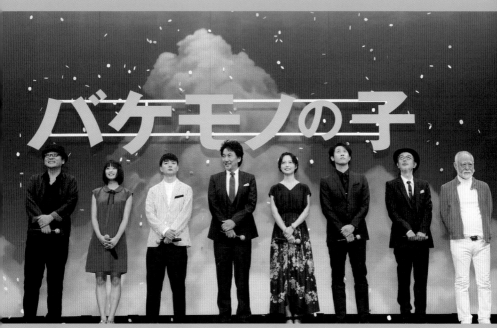

バケモノの子

「這是有史以來最緊張的一次工作經驗。」飾演楓的廣瀬鈴（左）表示。飾演九太（青年時期）的染谷將太（右）則認為「這是一部不管經過多少年都不會褪色的佳作」。

「導演很會稱讚大家。」飾演熊徹的役所廣司（左）談到下戲時的導演，飾演九太（少年時期）的宮崎葵（右）也這麼說：「雖然片中描述的是男人之間的情感，但女生看了也會很有共鳴。」

飾演多多良的大泉洋（左）、百秋坊的 Lily Franky（中），還有飾演怪物大家長一角的津川雅彥（右），合稱「笨蛋怪物三人組」。輕鬆又趣味的互動也相當有意思。

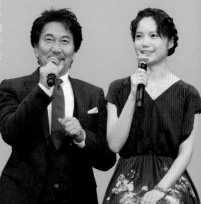

第2章 before 地圖工作室

因《跳躍吧！時空少女》
而誕生的「細田團隊」

回顧細田導演與齋藤製作人的相識過程

兩人的起點就是《跳躍吧！時空少女》製作開始的那瞬間

製作人的話②

就近觀察細田守導演跟他的電影哲學，
越來越想參與他的創作。

地圖工作室製作人／董事長　齋藤優一郎

當年原本是東映動畫導演的細田守，和動畫製作公司MAD HOUSE的年輕製作人齋藤優一郎是怎麼認識的呢？為什麼又會合組地圖工作室呢？

根據齋藤製作人回憶，兩人的「旅程」始於二〇〇四年。可回溯到《跳躍吧！時空少女》（二〇〇六）公開上映的兩年前。

我最開始認識細田守導演是在《跳躍吧！時空少女》的籌劃階段。二〇〇六年上映的《跳躍吧！時空少女》，是細田導演離職成為自由工作者後第一部執導的作品。另

外，製作小組則以我的前上司，MAD HOUSE 的丸山正雄（目前為 MAPPA 董事長，168頁）領頭，加上當時尚未有動畫電影製作經驗的角川書店（現稱 KADOKAWA）渡邊隆史（177頁）還有我。對細田導演來說，可能是一次鋌而走險的嘗試。

話說回來，為什麼我會參與細田導演的作品呢？有很多不同的說法。第一種說法是，跟細田導演一起創作《跳躍吧！時空少女》的丸山先生找了當時剛好有一段空檔的我，而我聽到後立刻一口答應「請讓我加入吧！」

另一個說法，是角川書店的井上伸一郎[1]（現任 KADOKAWA 董事長）在丸山先生帶著《跳躍吧！時空少女》改編動畫的企劃案到角川書店時，提出的條件就是製作人要找以前共事過的齋藤。總之，無論是哪個，都是因為丸山先生和井上先生，我才會認識細田導演。這大概是二○○四年二月時發生的事。

如果回溯到更早之前，應該是丸山先生長久以來的習慣吧——他會將電視上播放的動畫全都錄下來，而他的樂趣就是從諸多作品中發掘出他認為有潛力的新秀。這裡頭想必也有細田導演吧。

當然，我在與細田導演見面前就已耳聞他的大名。我雖然是在一九九九年才進入 MAD HOUSE，但劇場版《數碼寶貝大冒險》（一九九九）和隔年上映的《數碼寶貝大

冒險，我們的戰爭遊戲！》（二〇〇〇，64頁）這些由細田守導演的作品，在動畫製作界裡可是無人不知、無人不曉。

後來，丸山先生說，「在《跳躍吧！時空少女》正式開始之前先合作一次，再進入電影製作第一線會比較好。」於是，我便跟細田導演合作了一段當時快要上檔的電視動畫片頭。這時候才是我第一次與細田導演合作。

我剛進入MAD HOUSE時，主要的工作就是跟在丸山先生身邊。丸山先生手上有大量的電視及電影企劃製作案，還有與海外的共同製作，內容五花八門。不過，藉由《跳躍吧！時空少女》，我能近距離觀察到細田守和他的電影哲學，並瞬間喚醒了我從兒時懷抱至今的動畫電影夢，也很清楚了解，自己是真的想繼續參與細田導演的作品。

我向丸山先生提出成立「地圖工作室」的原因及想法，他也推了我一把，要我把需要的資源都帶走，鼓勵我。對我來說，丸山正雄就像我在東京的父親。他不但是促成我跟細田導演合作的重要推手，更是教我一切動畫相關知識的啟蒙導師。

創作出符合公眾利益、並讓所有人樂在其中的電影

我之所以想參與細田守導演的作品，最大的原因就是我本身很喜愛細田導演的作品。此外，細田導演想創作的，正是我在童年時看過、同時也是我對動畫電影的憧憬──以「大人小孩都樂在其中」的作品為目標。能做到的人真的不多。正因如此，我才希望盡全力協助細田導演製作電影。

我自己是在念中學時對「動畫」產生興趣。一開始還異想天開，希望成為導演、編劇之類的創作者。不過，就算雄心壯志再大，我也逐漸看清現實。所謂的創作，必須要達到「創造出全新價值觀」的境界才行。這不是誰都可以做到的。雖然我那時還在念高中，但已經從很多作品深刻體會到這個道理。我在剛進入 MAD HOUSE 時與杉井儀三郎[2]共事，從他身上學到這件事背後的意義。千萬不要輕易把「才華」二字掛在嘴邊，那些頂著「導演」頭銜的人創作時的想法與心境都是不同於常人的。

後來，我的大學時期都在美國東海岸度過。在留學期間，也就是一九九五年，「內容（contents）」一字也在日本動畫界逐漸普及。此外，日本動畫在全球廣受歡迎，據說出口規模甚至超越鋼鐵原物料。在我印象中，過去曾有段時期創下了種種佳績。

我實在很想客觀一點，親眼去看日本在全球各地究竟是怎樣的狀況，還有外國人接受日本動畫的程度有多大，於是央求爸媽讓我出國留學。這段經歷也塑造了今日的我，讓我非常感激。

然而，號稱席捲全球的日本動畫在我眼中卻比較像是某個特定領域的偏好。當然並非所有作品都是如此，但我仍認為在那些上映或銷售的作品中看不太出來作品特性，或是創作者想要表達的心情與理念。當時的我是一名大學生，看見這樣的現實，心中不禁忿忿不平，滿腔怒火，甚至覺得做為日本人的人格受到打擊。因為從我過去看過的作品中，我非常清楚日本動畫中蘊含的力量，以及創作者的挑戰精神。

然而，到最後只是用是否貼有「No Kids」（表示影片中有偏差或色情內容）的標籤來將價值觀做二元區分，因此很多作品都無法讓孩子觀賞。因為親身體驗過這樣的狀況，更讓我認真思考自己對於動畫製作的理念，還有自己究竟能做什麼，以及自己在動畫製作過程中的定位（該有的貢獻）。至今我仍記得當時的心情。

一部動畫作品必須集結眾人的勞力、時間及精神才能完成。正因為如此，我認為最重要的就是讓作品完成時是最佳狀態，並以該狀態呈現在大眾眼前，無論是對內容的評價或票房的反應，都能讓創作者感受到最大回饋，那麼，創作者就能因之繼續累積面對

新挑戰的能量。當時還是個小鬼的我因為有了這次體驗，很想挑戰看看，試著去實現這個理念，我想，這樣的工作也跟畫圖一樣是很有創造性的吧。於是乎，我就投入了這個業界。這股信念造就了現在的我，這個出發點是無論如何不會改變的。

大學畢業後，我進入MAD HOUSE。丸山正雄先生、林重行導演、杉井儀三郎導演，以及川尻善昭[3]導演等人，這些頂尖製作人和電影導演在製作的第一線給我許許多多的經驗傳承，還有接受挑戰的精神。其後，一如前面提到，二〇〇四年我認識了細田守導演，並在二〇一一年成立了地圖工作室。

備注

1　井上伸一郎，現任KADOKAWA執行董事。從學生時代即投入出版產業，曾任《月刊Newtype》總編輯等。

2　杉井儀三郎，日本動畫導演重量級人物之一，從東映長篇第一號作品《白蛇傳》就參與其中。負責的作品包括《TOUCH鄰家女孩》、《銀河鐵道之夜》、《翡翠森林狼與羊》等許多大作。

3　川尻善昭為日本動畫師、動畫導演。曾任職於蟲製作公司，自一九七〇年代便活躍於MAD HOUSE。代表作有《妖獸都市》、《獸兵衛忍風帖》、《吸血鬼獵人D》等。

證詞②

丸山正雄
MAPPA 負責人

代表細田風的挑戰精神　希望他能在新的地方繼續創作新作品

我跟細田守導演和地圖工作室的淵源都是始於《小魔女 DoReMi 大合奏！》（二〇〇二）的第四十集「DoReMi 和放棄當魔女的魔女4」。我看到他參與的這一集後立刻撥電話給他。「在電視動畫裡不能做這種東西啦！」忍不住跟他抱怨了起來（笑）。坦白說，我其實是很感動……一看到就心想，啊，這就是《跳躍吧！時空少女》。永遠不死的魔女，由原田知世擔任配音。而只要提到原田知世，就會想到她首次主演的電影《穿越時空的少女》（一九八四）。

「在電視動畫裡不能做這種東西啦！」呃，這當然是反話。電視動畫因為播出時段和刻板印象的限制，大人很少有機會看到。不過，這樣的作品只給小朋友看真是太可惜了。應該要做成能夠搬上大銀幕、讓大人也能看到的作品。我其實是這樣想的。當時的

我只是在一廂情願地示好，但這就是一切的開端。

在我心中，從一開始就認為是《跳躍吧！時空少女》X細田守

因此，我從一開始就有《跳躍吧！時空少女》X細田守的概念。等到真的與細田導演面對面，決定拍攝《跳躍吧！時空少女》時，我也這麼告訴他：「就照之前那個《小魔女DoReMi》就行了。不過，只留原田知世飾演的那個女孩，底下（年紀小）的小魔女都不需要。」（笑）當然，最後完成的是一部截然不同的作品，製作過程中也經歷了不少事情。

簡單說明一下過程。我跟今敏導演想一起拍《盜夢偵探》5（二〇〇六），於是去拜託原著筒井康隆先生。雖然還沒跟細田導演正式談定，但當時他已經答應我要一起拍《跳躍吧！時空少女》。不過，眼前得面對兩個問題：第一，細田導演當時還任職於東映動畫。另一個問題是，原著《穿越時空的少女》是角川（書店）出版，必須要先打聲招

呼。角川的回覆是：「只要原作者覺得沒問題，我們就來做劇場版動畫，順便出資，怎麼樣？」於是我們就去找作者商量了。

後來，就敲定角川的渡邊隆史（177頁）和齋藤、細田導演這樣的組合。印象中，開始製作後我就沒參與討論了。我只是促成這個組合而已。到了實際的製作時，我也交給齋藤去發揮，我就在一旁觀察，心想老人還是不要多插嘴的好（笑）。當然，完成的作品遠遠超出我的想像。雖然只有一家戲院上映，似乎有點可憐，但如果樂觀地看待仍是不錯——或許就結果來說，這樣反倒比較好。

是命運還是必然呢？一定會成立的「地圖工作室」

我在動畫界打滾了將近五十年，不知該說命運還是必然，總之，每幾十年就會有一部命定出現的作品。《跳躍吧！時空少女》也是其中之一。先有《小魔女 DoReMi》，然後由細田導演與 MAD HOUSE 合作《跳躍吧！時空少女》，並由齋藤擔任製作人。不僅如此，還因緣際會下由奧寺佐渡子（240頁）接下編劇，人物設計則交給貞本義行。如果時間稍有差池或許就不會是這個陣容了。不過，其實並沒有所謂的「或許」。最後會一路演變

到成立「地圖工作室」，這整個過程中，我覺得比較像是近乎百分之百的必然結果。

當時齋藤加入，主要是那段時間他也剛好很閒（笑）。不過，之後因為細田導演本身實力堅強，再加上與齋藤的配合，發展得非常順利。雖然同樣是種偶然，但想起來也可以說是必然。

對齋藤而言，我大概是負面教材吧。我經常都認為不需要找人接棒，就算把公司弄倒，我還是會一副很賤的模樣（笑）。正是因為如此，只要在我這一代經營就可以了。

我現在經營的 MAPPA 是我七十幾歲時成立的，未來如果大塚學[6]願意接下 MAPPA 的話也挺不錯，但說不定我八十歲又會去開另一間新公司（笑）。

我最初是在蟲製作，但公司出現經營危機，後來就成立了 MAD HOUSE。受到蟲製作公司風氣的影響，我原本打算「能做些有趣的作品就好」，如此這般想以個人製作公司的形式來經營，但 Production I. G 的石川光久和 BONES 的南雅彥都發現以這樣是不行的，作品權利還是要確實地掌握在製作者手裡才行。越來越多出色的獨立製作人出現後，業界也慢慢有了變化，接下來（三十幾歲的）齋藤和吉卜力的西村（義明）（8頁），到他們的時代變化一定會更大吧。

近幾年的作家也越來越年輕，而上一個世代的作家也需要年輕製作人的敏銳度。過

去在創作時多半是以創作者為主，但接下來的時代將會變成由具備商業敏銳度的製作人積極出招吧。我自己做不來這種事，想想不禁有點感動。

《跳躍吧！時空少女》這部作品是細田（在公司體系外的）首次執導，齋藤也是第一次擔任主要製作人。話雖如此，但整個製作基本上是以導演為主，製作人大多是乖乖聽導演的話就對了。只要能做的事就去做，做不到就提早講。話說回來，沒辦法全部做到有時不光是能力的問題。「到底該怎麼想辦法去實現呢？」齋藤和我之間一向有這樣的默契。我想，至今這點大概也沒什麼改變。製作人最耗費苦心的地方就在於該怎如何實現導演的期望（笑）。

果然，細田導演跑來跟我說：「我想這樣做。」但由於「我們只有這些預算」，我就要齋藤去跟導演說，必須要再花點工夫。結果細田導演便回覆：「我會想辦法！」完全展現了他的能力。果然是長期做 Program Picture[7] 的人啊。不過，更棘手的是現在有時會很難直接說出「沒錢」二字。遇到這種狀況，我就會說：「就算我（丸山）辦不到，但你（齋藤）一定可以的！」（笑）齋藤真的是很拚吶。

「盡量做做看」與「任性妄為」有相反的力量

細田導演最令人欣賞的一點就是他的任性。創作時，如果沒有任性與彈性兼具就很難做出有意思的作品。像我這種人經常會一不小心多嘴，提出不必要的建議，當然也會有人乖乖照辦，但大多時候都會變得很無趣。因為我只是想到就脫口而出，我講的也可能是錯的呀！有些人可能會覺得「我是照你講的去做耶！」但我想的卻是「你（創作者）是認同我才去做的吧？」如果不以為然，那就不要照著做就好啦！這時的創作者就該任性，妥協就太沒意思了。

我畢竟是蟲製作公司出身，手塚治蟲老師根本是看每天的心情講話的，隨時都在變。一開始我也不太高興，覺得「明明就是照你講的去做，幹麼對我發脾氣啊！」但現在越想越能體會箇中道理。

不可能每部作品都「保證成功」。即使用再高預算拍電影，結果也沒人知道，就算拍出來的品質很好，仍未必保證賣座。畢竟大家評價都不同，評價標準或許根本沒有意義。既然如此，創作時導演或製作人的想法、接下來走哪個方向，才是真正的重點。

「如果有錢就怎樣」聽起來很像藉口，但實際上的確如此。只是，就算贊助商的預

算只有吉卜力十分之一，大家也會要求你要有吉卜力等級。可是世上當然沒有這種事啊！因此，從在 **MAD HOUSE** 時期，我們的宗旨就是「創作出可以吸引人的瑕疵品！」（笑）這世上本來就沒有所謂完美，一旦達到完美境界，接下來就會越來越難做。

細田導演厲害的地方就在於每次創作都能維持固定水準，而且在一部作品結束後立刻投入下一次創作。可能因為他出身東映動畫吧。在接受指派的工作時，心中也一直有自己想做的內容，然後就找個時機一次爆發出來。這真的很厲害。當今日本能持續穩定創作動畫電影的人真的要有如同怪物的特質才做得到——不！就是怪物——所以才有《怪物的孩子》嘛（笑）。

持續創作、持續挑戰！日本動畫界首屈一指的「怪物」

這回我也敗給齋藤了，但我又很雞婆地提出建議（笑）。我告訴他們，「做部不會大賣的電影啦。」一路走到現在，大家都寄予過高的期待。要承受周遭的壓力真的很不簡單。話說回來，要是我是地圖工作室的人就絕對不會提起這件事了（笑）。事實上，老是被當作「下一個吉卜力」，的確是個沉重的負擔。這兩人都很認真，得有人讓他們休

息一下才行。持續創作是重要，但也要懂得休息。

其實，我猜宮崎駿在創作《紅豬》（一九九二）時大概也想過「不賣座也無所謂」吧？不過，最後電影的魅力還是無法擋，大大賣座。《魔法公主》也是，過去的作品明明都不能見血的，結果這部片子裡又是斷頭、又是流血。可是換句話說，就是要隨時迎接新的挑戰。乍看之下，吉卜力這個品牌一路上都很順利，規模發展得越來越大，但這只是結果論。事實上，他們每一回都會迎接高難度的挑戰。這樣不是挺好的嗎？

我是站在這個角度才會講出不會賣的作品，其實也很難喔。雖然很難解釋清楚，但細田導演拍出來的就是屬於他的風格，宮崎駿的作品也是宮崎駿風格，高畑勳執導的作品就是高畑勳的模樣。所以會有某些人認為「只要是細田導演的作品一定都好。」因為是他的影迷嘛，所以看到是他的作品就好（笑）。既然這樣，就做點大家不期待的內容。大家如果期待的是有點溫馨、溫和……諸如此類的內容，那就做點粗魯的、強悍的……這樣。

細田導演厲害的地方在於，這些想法他在創作第二部作品時就說了。《跳躍吧！時空少女》之後，我們開始討論下一部作品。他說「我想做給男孩子看的」。好像還講了例如色情或暴力之類的男生路線。事到如今公開也無妨啦，我記得當時還念了他幾

句（笑）。「……那個之後再說，接下來還是先做女生路線。」

無論現在或過去，導演心中想創作的並非全是溫馨路線，也有其他寫實而且嚴肅一點的主題。這也是難免的。但在《跳躍吧！時空少女》之後（考量到觀眾的既定印象及期待），我認為還是應該繼續做女孩看的故事。因此，他暫且忍下來，接下來的兩部作品都是以女生為主角（事實上《夏日大作戰》的榮奶奶似乎還比較像主角）。

幾年後，他終於爆發了。終於能在《怪物的孩子》完成創作男生故事的目標。他現在一定整個人感到心曠神怡吧（笑）。

丸山正雄　一九四一年出生於日本宮城縣。一九六五年進入蟲製作公司。一九七二年與出崎統一起成立MAD HOUSE。參與過多部作品的製作。二〇一一年新設立了MAPPA。製作過《坂道上的阿波羅》、《潮與虎》等作品。

4「DoReMi」和放棄當魔女的魔女」是東映動畫的原創少女動畫第四季。第四十集是永生不死的魔女，讓想成為魔女的主角看看命運會有多麼坎坷，這集據說也是細田導演的傑作之一。

5《盜夢偵探》是動畫導演今敏（二〇一〇年歿）的代表作之一。入選第六十三屆威尼斯影展競賽片。

6大塚學，隸屬MAPPA的製作人。參與過《東京殘響》、《牙狼──炎之刻印》等作品。

7指在一定期間公開放映的系列作。在一九六〇～九〇年代初期電影全盛時期是常見的型態。

渡邊隆史

KADOKAWA 影像事業局　動畫企劃部　總製作人

攜手走過十年，就像蘋果公司的創業路

與細田導演一起不斷打開心靈的抽屜

那是二○○四年了。才剛過年，天氣還很冷，MAD HOUSE 的丸山正雄（168頁）來找我談，「這裡有個企劃案，我想跟細田守導演合作《跳躍吧！時空少女》（二○○六）。因為原著屬於貴公司的角川文庫系列，要不要參一腳啊？」雖然如此，當時我的工作其實跟電影沒什麼關係，充其量只是動畫雜誌《Newtype》的總編。那麼究竟為什麼會找上我呢？前一年，我在紐約舉辦的動畫電影展上遇到了丸山先生，我跟他說：「當過雜誌總編之後，接下來我想做跟影像有關的工作。」沒想到他竟然還記得！──不過丸山先生卻表示：「什麼？有這回事嗎？」

那時在角川書店（現稱 KADOKAWA）統籌動畫及漫畫的業務部長，就是後來

成為董事長的井上伸一郎（167頁）。我找了他商

量，他說：「讓細田守導演來拍《穿越時空的

少女》這部小說，無論從哪方面來看，都是最

棒的企劃！」話是這麼講，但每年角川書店的

影像作品都已經規劃好了，要參與這項計畫，

預算跟製作作業都要調整。而萬一這種突然冒

出來的「其他單位的人想拍電影！」，公司還批

准了，以後就會沒完沒了。因此，當時統籌影

像事業部的安田猛（現為KADOKAWA常務執行專員）說，「這個就當成特別專案企劃，暫且就這

處理。」於是，井上先生、安田先生跟我成立了只有三個人的特別專案企劃，

麼展開行動。

　　我之所以想做影像相關工作，是因為之前在德間書店的動畫雜誌《Animage》擔任

了三年半的總編輯，接著換到角川書店，又擔任了動畫雜誌《Newtype》總編輯約三年

半的時間，心情上覺得差不多該告一段落了。我在三月左右回覆丸山先生、展開企劃，

不過卻沒能立刻見到導演。

要以最佳狀態來著手細田導演的作品，又是由我這個電影門外漢來擔任製作人，就必須有個很熟悉動畫製作第一線的人來幫忙。丸山先生第一個介紹給我的就是當時在MAD HOUSE 擔任製作人的齋藤優一郎。丸山先生會介紹他的理由就是「他是 MAD HOUSE 最優秀的人才。」整個過程中，我是最後才見到細田導演。六月底，丸山先生總算跟我聯絡。「夏天在德國會有一場動畫活動，細田導演受邀出席，你要不要一起來？」我心想，既然是初次見面，就挑個好的舞臺吧。而丸山先生也有這種感覺。最後，當我們在成田機場準備出發時，我才第一次見到細田導演。

與細田導演開懷暢談，在二〇〇〇年拍攝《跳躍吧！時空少女》的意義

從擔任動畫雜誌總編輯時期，我就經常觀賞細田導演的作品。尤其他執導的《小魔女 DoReMi 大合奏！》第四十集（176頁），更讓我留下深刻的印象。「原來電視動畫也能做到這種程度！」在一部以時間流逝為題材的作品中，他起用了原田知世來配音。這也令人想起過去原田小姐主演的《穿越時空的少女》。更重要的是，整部作品的完成度竟然那麼高！當時，細田導演在東映動畫第一次執導的長篇動畫《ONE PIECE 祭典男爵

與神祕島》（二〇〇五）正在進行製作。站在動畫雜誌總編輯的立場，我認為細田導演無疑會引領新世代的動畫界。大概是因為我對此深信不疑，所以心中不斷想著「這一刻終於來了嗎？」我當時真是異常激動。

另一方面，由於《跳躍吧！時空少女》的原著（《穿越時空的少女》）是一部名作，光是因為這樣，每每被問到是否能成功改編成長篇動畫，總是令人憂心不已。這部小說前前後後已經六度、七度改編成影視作品。從電影、連續劇到兩小時特別版電視劇，各種類型都有。此外，原著的年代設定在昭和時期，在即將進入二十一世紀的此刻，再次將這部作品改編成電影，究竟有怎麼樣的意義？導演又是怎麼想的呢？對此我也抱著疑問。不過，在飛往德國的飛機上，大家幾乎都在睡覺，沒什麼交談。結果，抵達機場後，在前往飯店的巴士上，我們總算有機會講上話。只是我一開口就很沒禮貌地說：「其實你看起來沒那麼瘦耶！」結果他有點愣住了（笑）。因為在見到他本人前，我一直把他想成一個瘦得跟竹竿一樣的人，誰知道親眼一見才發現他不但看起來很高，也滿壯的。姑且不論第一印象，實際交談之後，我發現他果然心思細膩，也可以說是非常敏感的人。接下來的一路上，只要有時間我們就持續「閒聊」。

那次很可惜的是齋藤沒能一起去德國。他好像一直在地球的另一端忙個不停。那段

期間經常看到他打電話或傳真到飯店，或是到我們行程停留的地點，與丸山先生或細田導演連絡。因為時差的關係，對日夜的感覺變得很模糊，或許這剛好像是某種時空跳躍的感覺連絡。因為時差的關係，對日夜的感覺變得很模糊，或許這剛好像是某種時空跳躍的感覺連絡。也因此我跟細田導演聊到了時間的概念。開始製作《跳躍吧！時空少女》之後，我跟齋藤的交情升溫到每個月要通超過五百通電話（笑）。這段時間我也會跟細田導演聊《跳躍吧！時空少女》的大小事。像是故事背景要重現原著裡的昭和時期？還是配合現代之類的。實際上，在很前端的時候細田導演就想到，如果要依照原著、重現昭和時代，用動畫來表現似乎不太容易，那麼是不是要改成以現代為舞臺呢？

一般人似乎常常認為細田作品是堅持設定在現代，但其實導演沒有這樣想過，而且每次還會為此大傷腦筋。只不過，最後決定設定在現代。我想也可能是因為細田導演總是從身邊尋找題材的緣故吧。

結婚、母親及祖母過世、孩子出生——以身邊的題材進行創作

從德國回來後，我們每星期都聚在一起開會，討論企劃案。大致形式就是各自花一星期累積各種想法，週末挑一天一吐為快。編劇奧寺佐渡子（240頁）不久後也加入我

們。其實細田導演原本就很喜歡奧寺小姐編劇的電影，總想著要請她來編，之前似乎苦無機會，所以這次導演一開始就說「我想找奧寺小姐來當編劇」。尤其看了奧寺小姐編的《學校的怪談》（一九九五），就覺得她很擅長使用時下年輕人的用字遣詞。細田導演對於《跳躍吧！時空少女》的考量，似乎就是一定要找一個能將高中生對白寫得生動寫實的編劇才行。

於是，細田導演、齋藤製作人、我以及編劇奧寺小姐就成了一個團隊。至於我們四人都談了些什麼呢？大概都是在聊天吧（笑）。聊高中時期都在做些什麼、大學時期發生了哪些事、畢業論文寫什麼內容。都是每個人在各個階段的回憶。跟《跳躍吧！時空少女》最相近的，就是高中時期的社團活動吧。再來就是當時社會上的種種話題跟新聞。我後來才知道，細田導演在創作時會把每一種可能性都考慮進去。「渡邊先生覺得怎麼樣？高橋先生覺得怎麼樣？齋藤先生覺得怎麼樣？」總之，他會像這樣徹底了解每個人的想法，就好像打開每個人心靈的抽屜，將裡頭所有東西拿出來，拿出來後又繼續問個不停「還有沒有其他的呢？」當然，他也會將自己的想法全拋出來。這其實是一種非常客觀的討論過程。不把自己當成是萬能的，不會全靠自己一個人的想法來創作，而是以謙虛的態度，覺得一個人不如兩個，兩個人不如三個，集思廣益，這樣一定

能做得更好。是因為這樣才會有這種舉動吧。

在之後的作品中，這種討論方式雖然會因為每次成員和狀況有差異而改變，但一直以來的基本態度與原則都相去不遠。

前面也有說，之所以會這樣，是因為細田導演對於周遭發生的一切都抱持濃厚的興趣，使得導演在每個當下的心境與環境深深影響著他正在創作的作品。其實創作者多少都有這樣的習慣，但我認為細田導演會特別花心思去尋找各種蛛絲馬跡，當成創作的靈感。比方說，在開始拍《跳躍吧！時空少女》時，他還沒結婚──就我所知連交往的人也沒有。不過，後來我就知道他和現在的太太交往了（笑）。

在做《跳躍吧！時空少女》時，對於「究竟是在什麼狀況下會讓一個人喜歡上另一個人」，每次開會或平常聊天時大家都談得很熱中。一般電影觀眾和評論家都認為《跳躍吧！時空少女》想做的是「將喜歡上某個人的瞬間擷取出來」。但除此之外，相遇時的情景、人物之間的交流，電影中也有探討。而所謂「喜歡上一個人的瞬間」，自然也是主題之一。

完成後的《跳躍吧！時空少女》無論在背景設定或主角名字都做了改變。做為改編名著的影像作品，這是非常大膽的行為。最令我們擔心的是原著作者筒井康隆大師的

反應。我們將完成的劇本送去給筒井老師，後來在某場活動上聽到了大師的回應——細田導演與我們的不安一掃而空。筒井大師說：「如果《穿越時空的少女》這本書放在現代，就該是這樣吧。」甚至，在後來的記者會上，他還說這是「穿越時空的少女第二代」。至今回想起來仍是滿懷感謝。

《夏日大作戰》裡喜歡數學的男孩，故事中他被心儀的學姐（或說是女性朋友）介紹給家人，之後兩人也在一起。這樣的內容或許也是受到導演現實世界中的人生影響吧。導演在《跳躍吧！時空少女》與《夏日大作戰》兩作之間結婚了，想必也突然增加了很多過去不曾留意過的體驗。像是與親戚的互動。雖然他好像完全沒考慮以「婚姻」來當主題，但仍會在日常生活中找尋自己面臨的一些問題當成創作主旨，然後在過程中自行檢視、確認。

到《狼的孩子雨和雪》，很明顯比前兩部作品更接近導演的人生。在拍攝《夏日大作戰》的前後，導演的母親與祖母相繼過世，他的人生出現重大轉折。細田導演深受祖母的影響，連他自己（工作上使用）的別名都冠了祖母的名字。這兩位長輩過世後，他大概也重新自我審視。這樣創造出的成果大概就是《狼的孩子雨和雪》吧。在討論劇本時，他也提到祖孫三代的事，包括他對母親及祖母的感謝、對母親的尊敬，還有一些兒

時體驗。這些很可能都是支撐起故事的支柱。

「祖孫三代」對細田導演而言是很重要的主題。我當時覺得作品中似乎也融入了導演的親身經歷，便向他提議「要不要（把《狼的孩子雨和雪》）寫成小說？」結果他在百忙之中不但討論好劇本、畫完分鏡圖，也寫了小說。從這個角度來看，也讓這部作品更有別於前兩部。

我擔任動畫雜誌總編輯時，前前任總編鈴木敏夫曾告訴我一句話，使我印象深刻。

他說：「先盡全力做出自己能接受的作品，然後再來想銷售。」當然有人抱持不同看法。有些人認為，無論什麼樣的作品都可以靠宣傳達到暢銷的成效，鈴木先生在當製作人時應該也聽過很多這樣的說法。我認為，當時鈴木先生的意思應該是：只要做出自己能夠接受的好作品，就有辦法理直氣壯地說給其他人聽，而這就是最好的宣傳與銷售手法。細田導演就是個盡全力做出好作品的導演。這次的《怪物的孩子》，我相信也是他竭盡所能做出的電影。

正因主題經過反覆討論才決定，所以大眾性十足

每一部作品探討的主題，與導演的狀況、心境都是有關的。從《跳躍吧！時空少女》開始，接著是《夏日大作戰》，然後是《狼的孩子雨和雪》，再到《怪物的孩子》。

其實不僅是細田導演，每位創作者或多或少都有類似的創作動機，因為沒有人能逃避自我。製作人也是一樣的。吉卜力的鈴木敏夫先生也常說，自己思考的事大多都在半徑五公尺的範圍內。只不過細田導演會在一次又一次的開會或閒聊時不斷篩選、去蕪存菁。

經過這些步驟後選定的主題，自然具備大眾特質。

我從細田導演那裡學到了一句話：「雖然號稱『導演』，其實也只是電影的僕人罷了。」原來如此！當初聽到這句話，我有種當頭棒喝的感覺。電影不是導演一個人的，換句話說，製作人、所有與電影相關的人其實都是「電影的僕人」。然而，「電影是導演創作的結晶」這說法其實也同時成立。畢竟，電影本就是來自於導演。因此，細田作品雖然屬於大眾，但也有私人的一面。乍看之下，這個說法充滿矛盾，但我認為經典的電影多半都是這樣。

當然，世上有各種不同類型的導演。有人從小就夢想要畫某些題材，然後一路走來

始終如一。細田導演是對身邊的人際關係非常感興趣，對此也格外堅持。他一定很喜歡接觸人群吧。

大家應該都覺得在電影中對人物進行描述是很理所當然的，但最困難的地方在於，必須用很自然的態度去做這些理所當然的事。因為人總是會在過程中不經意加入個人偏好，想要以變化球決勝負。然而，以直球對決、而且還持續這麼做的人並不多。能做到這一點的就是細田導演，這也是他最可貴的地方。

回想《跳躍吧！時空少女》時期，不知為何總會想到蘋果電腦創業初期。沃茲尼克（Stephen Wozniak）是個傑出的電腦奇才，而賈伯斯就是發掘沃茲尼克才華的人。如果把丸山正雄比喻成賈伯斯，他在挖掘出細田守之後，自然想讓他繼續創作，於是轉而尋求角川的協助。

接著，在丸山先生的期望下，現在的製作團隊形成了。之後丸山先生成了動畫企劃・製作公司 MAPPA 負責人，還有任職於 MAD HOUSE 後成立地圖工作室的齋藤先生，日本電視臺電影部的奧田先生、高橋先生、伊藤（卓哉）先生，東寶的川村元氣先生（263頁）等人都加入。大家似乎都是為了讓細田導演的才華能發光發熱而齊聚一堂。

從這個角度來思考，並且以蘋果電腦來比喻，那麼現在大概是剛推出 Machintosh

llci 的一九八九年吧。細田導演的發展空間還非常非常大。因此，在《狼的孩子雨和雪》時成立「地圖工作室」，在《怪物的孩子》時更擴大規模、推向全世界。接下來的各個階段，無論出現什麼狀況，大家一定都會全力支持導演。

這次的新作《怪物的孩子》，我參與的階段是《狼的孩子雨和雪》上映後的企劃開發、到二〇一四年三月的劇本完成前。在導演進入製作分鏡圖的階段後，就由 KADOKAWA 的千葉淳以新任製作人的身分加入。再加上之前的出版部門，KADOKAWA 的宣傳部隊可說是精銳盡出。

由於我本身有新的企劃案要忙，目前暫時離開細田守導演的案子，以一般工作人員的身分進行「協助」。對於從二〇〇四年開始，有將近十年的時間能和細田守導演合作，我全心感謝。

渡邊隆史　一九五九年出生於日本栃木縣。曾任德間 Japan 音樂總監，參與過《龍貓》、《螢火蟲之墓》、《魔法小天使 Long Goodbye》等多部電影配樂。之後轉任德間書店，擔任《Animage》總編輯後，又換到角川書店。曾任《Newtype》總編輯等職，後來轉任影像製作人。近年除了細田守導演的作品之外，還參與了劇場版動畫《圖書館戰爭 革命之翼》等。

跳躍吧！時空少女

青春小說的經典傑作，在現代重生
導演最值得紀念的第一號作品

少女朝著盛夏的積雨雲一次又一次地奔跑、跳躍。
在跳躍時空時，深深相信此刻能夠延續到未來。
改編筒井康隆的科幻名作，舞臺移到現代重新呈現的青春電影佳作。
新生代「動畫電影導演細田守」的才華，
由新宿一角的電影院大步飛躍。

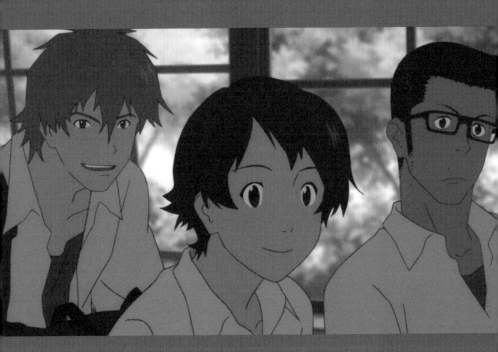

細田守導演的劇場版動畫《跳躍吧！時空少女》是在二○○六年七月上映。原著《穿越時空的少女》則是筒井康隆的青少年科幻名著，自一九六五年就在學習雜誌上連載。自從在ＮＨＫ改編為連續劇《時空旅行者》（一九七二），就成為少年連續劇系列打頭陣的作品。接著又有原田知世主演、大林宣彥執導的《穿越時空的少女》（一九八三）。多次改編成影視作品。在這樣的傳承體系中，是初次改編成動畫搬上大銀幕，用新世代的《跳躍吧！時空少女》的面貌呈現在大眾眼前。

本作設定的舞臺是原著二十年後，主角也不是原來的芳山和子，而是改成一不小心就得意忘形、充滿活力的一般女高中生・紺野真琴。她在陰錯陽差下獲得跳躍時空的能力，卻把這個能力草率地用於日常生活中的小欲望。直到她與要好的同學津田功介和間宮千昭三人間的關係出現微妙的變化……。

作品描寫了青春期的懊悔、無法挽回過去的心情，以及即使如此仍要繼續前進的決心。行銷手法採用自行架設部落格、頻繁更新作品資訊的宣傳造成口碑（當時這麼做還很罕見），主要上映的戲院Theatre新宿還連續幾天出現觀眾買站票觀賞的盛況。觀眾群從與主角年紀相仿的動畫迷，到以前真人版電影的影迷都有，年齡層非常廣。起初在六間戲院上映的《跳躍吧！時空少女》，最後上片的戲院超過一百間，更持續上映將近四

十週，締造傳奇的長紅票房。在這部作品之後，隨著影城型態更多元化，動畫界越來越多以小規模上映的作品。但是，這部作品可說是先驅之一。

這是細田守導演從東映動畫離職、成為自由接案者後首次挑戰的劇場版動畫。雖是改編作，但也像導演後來的作品一樣，充滿了細田獨有的特色與魅力。

細田作品的初衷，各式各樣的特色與魅力

舉例來說，藍天之中不斷出現的積雨雲、暗示面臨抉擇時的三叉路，這些都是細田作品中常出現的象徵。還有重複相同背景與構圖，被稱為「同位」的技巧。此外，散發懷舊氣息的溫馨家庭、校園的背景畫面，皆出自山本二三大師的手筆，更增添了故事深度。一起合作到《狼的孩子雨和雪》（二〇一二）的貞本義行為角色設計出樸實又可愛的形象。另外，展現三位主要角色關係的傳接球場景、突顯真琴個性的日常插曲、起用非專業配音員，讓更能呈現高中生青春氣息的演員來配音。作品中的每個小堅持都有背後的意義，這全是為了強調出主軸的重要條件。

而最重要的一點，就是大膽改編創作於昭和時代的原著，展現出「現代特色」。導

演似乎在構思初期就想過把背景設定為現代。事實上，根據本作其中一位製作人、KADOKAWA 的渡邊隆史（177頁）所言，這部《跳躍吧！時空少女》其實還有另一個被放棄的劇本。

「那年夏天颱風特別多，導演看了之後說：像颱風這種讓天地為之變色的東西，也是超能力的一種。颱風一走，天氣又立刻放晴，彷彿變成另一個世界。原先的劇本是以這種感覺搭配跳躍時空，也就是一種帶點傷感的夢幻氛圍。不過，在即將進入正式製作時，大家便想，這樣真的好嗎？

如果有個女孩獲得穿越時空的能力⋯⋯原著的主角是感到挺困擾的，因為命運遭到擺弄。不過要是換成現代的女孩，應該會用得很開心吧。而且大概會用在一些無聊的小地方。像是電影裡為了吃不吃布丁而亂用，但這種有趣又充滿活力的好動女孩應該比較符合現代吧。」（渡邊）

於是，情況在此出現一百八十度大轉變，就成了現在的樣貌。

從原著裡擷取出「青春」的元素，悉心設計出符合現代的主角，精準地描繪出人人都曾歷過的「青春瞬間」。就連原著作者筒井康隆在製作記者會上也予以稱讚，「這真的是二代的『穿越時空的少女』！」本作的確是屬於二十一世紀的傑作。

夏日大作戰

娛樂性十足，
細田導演首部原創劇場作品。

除了現實中的血緣關係， 在虛擬空間的互動也是一種重要的情感交流。
拯救迅速升級的世界危機、 人與人建立起緊密的關係。
從長野的某個繼承了武將血脈的家族， 由曾祖母的一個動作開始，
從家庭擴散到城市， 迅速蔓延全國；眾人團結一致、 力抗強敵。
不止日本觀眾， 全世界都沉醉其中。 細田守導演作品第二號！

《跳躍吧！時空少女》三年後，二〇〇九年八月上映的細田守導演第二號作品則是《夏日大作戰》。故事始於擅長數學的男孩小磯健二，因心儀的學姐篠原夏希邀請，到她祖母家打工，並展開一連串的事件。小磯健二與夏希的親戚一同解決從虛擬空間ＯＺ蔓延到全世界的巨大危機。這也是細田守導演第一部原創的劇場版動畫。

其中一個重要舞臺就是夏希祖母的家。那是日本大家庭一定會看到的景象：親戚齊聚一堂時七嘴八舌、長長的簷廊跟院子裡的牽牛花、盛夏的積雨雲……一情一景都引發鄉愁。另一個舞臺則是能完善照顧到生活中各項基礎機能的網路虛擬空間ＯＺ。然而，人工智慧「Love Machine」竟然失控，出現宛如網路恐怖分子般的行徑，甚至影響到現實世界。面對這樣全球規模的重大危機，所有親戚立刻團結在一起，共同對抗惡勢力。

在「鄉下大家族拯救世界」這樣大膽的設定中，竟加入相較之下懷舊且優美的「夏日風光」以及前衛的「虛擬空間」；在虛擬空間中，各個化身可以自由自在、以變幻莫測的姿態進行戰鬥、武打，這都是細田導演長期培養出的技巧與構想的結晶，更是一部娛樂性十足的精采佳作，也因此瞬間提升了細田導演的知名度。

日本電視臺的參與，一舉拉高宣傳規模及票房

能大幅提升知名度要歸功於日本電視臺的加入。在《跳躍吧！時空少女》時，原本只有導演跟兩名製作人的團隊，因為日本電視臺的加入，無論是宣傳或票房上都一下子突飛猛進。上映第四十一天，觀影人次突破一百萬人，成為票房收入十六・五億日圓的賣座強片。

《夏日大作戰》在二〇〇九年八月一日上映，同年六月二十七日，《福音戰士新劇場版：破》（二〇〇九）公開上映。日本電視臺在電影上映期間重播了電視版《新世紀福音戰士》，並在結尾播放《夏日大作戰》的廣告，針對特定族群強力宣傳。此外，公開上映十天後（八月十一日），電視播放了細田導演特別剪輯版的《跳躍吧！時空少女》。這一連串動作都大大提升了《夏日大作戰》的知名度。

企劃開始的時間是檢討要拍「改編原著」或「原創劇本」的階段。根據繼《跳躍吧！時空少女》續任製作人的KADOKAWA渡邊隆史，「導演大概在《跳躍吧！時空少女》上映半年後就決定接下來要做原創劇本，接著立刻進入企劃開發的過程。但是，對整體故事帶來重大影響的原因其實是導演結婚了。」細田導演在《跳躍吧！時空

少女》跟《夏日大作戰》這兩部片的中間結婚了，還在他太太位於長野縣上田市的老家見到了好多親戚。這次經驗成了日後作品中相當重要的核心概念。在日常生活中將自己的親身體驗、感受或是面臨的問題當成主題、做出作品，正是細田導演作品共有的特色。

導演在明確訂出方向前不斷與製作小組＋編劇奧寺佐渡子（240頁）等人討論，就跟拍攝《跳躍吧！時空少女》時一樣，一次次閒聊、開會。此外，在這期間也不斷到各個地點勘景。

「在籌備《夏日大作戰》時也到了東北、北陸地區的鄉間各地勘景。開著齋藤製作人的車跑了好遠的路，到各地跟年輕人談天說地，一邊尋找題材，也一邊蒐集當地方言。在結束這趟勘景之旅回到東京後，聽到他宣布『舞臺就設定在長野』，我心想果然是這樣啊。因為長野就是他太太的老家。」（渡邊）

電影上映隔年的夏天，日本電視臺首次在「週五電影院」時段播映這部動畫，在關東地區締造了13.1％的收視率。二〇一二年，配合《狼的孩子雨和雪》上映，二度在「週五電影院！」時段播映《夏日大作戰》，收視率竟超越首播，達到14.1％的好成績。此外，《夏日大作戰》上映期間，推特上也有許多人模仿健二在片中的經典台詞，「請你多多多多多指教啦!!!」本作是一部能讓許多觀眾印象深刻的傑作。

兩人一同成立「地圖工作室」

與細田導演一同立定新志向，
開始製作《狼的孩子雨和雪》。

恭賀新禧～
祝大家新年快樂！

引用自 2013 年地圖工作室賀年卡（細田守繪）

細田守作品的製作大本營「地圖工作室」是在二〇一一年四月成立。導演細田守與製作人齋藤優一郎兩人經過討論後，認為「為了讓導演和製作人更有自主性，並且肩負更多責任、持續創作，因此，雖然規模很小，但還是有個自己的工作室比較好。」於是齋藤離開原先任職的 **MAD HOUSE**，在製作《狼的孩子雨和雪》（二〇一二）時，表明籌備公司的意願，「接下來要認真面對每一部電影」。

當時，兩人找了前面提過、日本電視臺的奧田誠治（**01** 頁）及高橋望（**48** 頁）商量。從吉卜力工作室製作人鈴木敏夫過去在德間書店擔任動畫雜誌《Animage》總編時，高橋就是他手下的編輯，後來也經歷過吉卜力成立的過程。此外，在未完成的細田版《霍爾的移動城堡》（二〇〇四）中負責製作的高橋也與兩人有著淵源。他換到日本電視臺後，也從《夏日大作戰》（二〇〇九）開始持續不斷支持著細田導演的作品。

「像這類以創作者為主的工作室並不多，結果我們還是以吉卜力為範本。作品內容自然是不一樣，但就公司及業務架構，齋藤若是問我『吉卜力會怎麼做？』時，我自是有問必答。」高橋如此說明自己扮演的角色。

在這個情況下成立的地圖工作室，有幾個其他動畫工作室沒有的特色。第一，它是「以作品、創作者為主的動畫電影製作公司」，第二，「地圖」這個名字與商標背後代表

特定的含意」，第三是「泰山崩於前也面不改色」，還有第四，是個「可大可小的工作室」。每個特色具體而言究竟是什麼？其中又隱含了什麼樣的理念呢？

全球規模最小的電影製作公司「地圖工作室」。
這個名稱與商標字體背後有何含意？

地圖工作室製作人／董事長

齋藤優一郎

首先，「地圖工作室」是個專門製作動畫電影的工作室，同時也期許能成為一個貫徹作品本質、創作者本質、全球規模最小的電影製作公司。「地圖」這個名稱是細田導演取的，背後也隱含了細田導演的電影哲學。「東映長篇和迪士尼影業這些公司的動畫電影歷史其實比真人電影要短，但還是有一定的年代。然而，卻還有很多沒有嘗試過的

主題和類型，充滿無限可能。我們期許自己像是朝著未知領域航行的海上探險家，有主見，也做好心理準備，以挑戰精神去面對。然後找到無人發現的電影新大陸，在那片純白無瑕的大地上描繪出地圖經緯。」

地圖工作室的商標設計也是這樣。在工作室成立後，我們認為就算是小規模工作室也是要有名片和網站，於是實驗性地想了幾種風格。從普普風到誇張風，或是反過來走極簡風，並拿這幾種設計款式去尋求細田導演的意見。結果細田導演說：「不需要太精心設計。商標的文字用最簡單的明朝體就行。」明朝體就是一般公開文書中使用最多的字體，舉凡報紙、課本，或是文庫版書籍，用的都是這種字體。細田導演的電影哲學之一就是「必須對大眾有利」。細田導演希望他的電影就像孩子、大人可以一起玩耍的公園，屬於「公共財」的一部分。因此認為「用明朝體就好。不必將商標設計成什麼吉祥物，也無須多花心思。」

話說回來，在決定「地圖」這個名稱之前，也走過幾次錯路。因為這個名稱必須包含了我們作品的方向，也就是創作的精神與理念。好不容易到了某天的清晨四點半，終於能告訴日本電視臺的奧田先生跟高橋先生這個名字。奧田先生還像幫新生兒「命名」時一樣替我們拍了照片（262頁）。

這時是發生三一一大地震後不久，當時也正好剛開始製作《狼的孩子雨和雪》。所以也想，既然我們是從一無所有開始，不如取荒蕪之意叫做「荒野」？或者從要符合公眾利益的理念出發，把「公」這個字拆開，變成「ハム」（日文意為「火腿」）。諸如此類很多想法，可能會讓人覺得是在搞笑，不過在反覆嘗試、思考後，最後決定以「地圖」當作工作室的名稱。

我認為，在創作上隨時面對新的可能性、並且迎向挑戰的細田導演，無論在哪個時代都會是動畫界或有志創作青年崇拜的領導者。細田導演無論到了幾歲，想必也會是個持續接受挑戰的人。從這個角度來看，「地圖」這個名字非常貼切。最重要的是，地圖工作室代表細田導演立定志向、抬頭挺胸，將每一部電影以最理想的型態推出，做出不僅是孩子、連大人都能樂在其中的動畫電影，他也希望這些作品能為青春期的孩子照亮未來的人生路，還想讓這些作品能在最好的環境下給更多人欣賞，在這個以創作為主的工作室中持續努力，推出好的作品。

另一方面，如果再也推不出作品，就要乾脆地喊停。這一天很可能會在無預警之中到來，也可能就是明天。我們十分清楚結束會比開始還辛苦，而且會伴隨著更重大的責任。只是，對我們來說，最重要、最想珍惜的心情就是「電影創作」。我們的首要任務就

是讓電影保持單純、真摯的狀態。或許就是這樣，其他人才會覺得這是一個「泰山崩於前也面不改色」的工作室。換句話說，除了貸款之外，為了拍電影我們什麼都會去做。

最重要的就是期許自己能持續以真誠的態度面對電影，並在不動搖主體性的狀態下不斷挑戰。地圖工作室成立四年來，這個理念始終如一，未來也不會改變。

自《跳躍吧！時空少女》之後，細田導演以每三年一部作品的頻率製作動畫。企劃→劇本／分鏡圖→動畫製作，這些步驟各要花上一年來進行。動畫製作的作業需要多位工作人員，除此之外的階段多半是以導演、製作人，加上少數幾位工作人員為主。經常有人說我們是「可大可小的工作室」，我想這講得不只是工作人員人數，還有工作室的空間，都不斷重複著「只要一開始製作就擴大，告一段落時又縮小」的過程。

例如，在製作《狼的孩子雨和雪》時的辦公室在高圓寺，我們租了一個六、七十坪的空間當作拍片現場。等到作品完成，所有人又帶著各項相關資料跟自己的桌子搬到十坪左右的辦公室。這次也一樣，配合《怪物的孩子》展開製作，大家搬到位於荻窪的建築物，成立第二、第三工作室來因應作業環境。或許在製作結束後縮小的程度跟以往不一樣，但仍打算配合屆時的人員配置，以及接下來的製作計畫、業務環境，持續伸縮、調整規模。

狼的孩子雨和雪

動畫史上首次以「母親」做為主角。
2012年夏天， 引發熱烈的討論與感動。

「狼男」的孩子就是「狼之子」——
從充滿青澀的奇幻戀愛物語，搖身一變成為現實生活中養兒育女的故事。
只要有子女的母親都能有共鳴的日常細節，
在優美的大自然景色中，描繪出一名母親十三年來的生活。
細田守第三部作品，超越原有動畫框架的賣座強片！

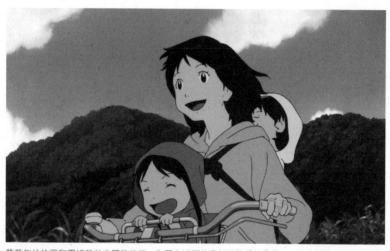

帶著年幼的雨和雪姐弟外出購物的花。為了生活而從事並不熟悉的農業；一面與村民交流，同時也獲得眾人的幫助。

狼的孩子雨和雪

　　十九歲的花愛上了以人類姿態出現的狼男，並且生下了兩名「狼之子」——女兒「雪」在下雪的日子誕生，兒子「雨」在下雨的日子來到這世界。然而，因為狼男意外死去，母子三人搬到大自然圍繞的鄉間，在老屋中展開新生活。

　　這是一段跨越十三年的故事，描寫的是養兒育女以及孩子獨立的過程。要將十三年的歲月濃縮在兩小時，而且不以擬人化、實際採用四足動物的樣貌來呈現，有諸多困難之處。這裡的配樂由初次參與電影製作的新銳音樂家高木正勝負責。片尾則由歌手兼內科醫師的安佐里（Ann Sally）

演唱，唱出充滿溫柔包容感的歌聲。

導演・劇本・原著・細田守／配音・宮崎葵、大澤隆夫、菅原文太／發行・東寶／

地圖工作室作品

＊由「日經娛樂」二〇一二年八月號報導重新編彙

如何製作出吸引人的夏季大片

導演・演員暢談決勝關鍵

《狼的孩子雨和雪》 細田守導演

「養兒育女是人生中最有意思的娛樂」

《跳躍吧！時空少女》、《夏日大作戰》導演，進入全新境界

「都在工作的夫妻還要養兒育女，真的是好辛苦。不過，看到剛迎接新生兒的朋友笑得闔不攏嘴的模樣，就覺得這一定是最有意思的娛樂故事。雖然簡單，卻令人心生羨慕，忍不住也想體會一下這樣的心情！」（細田導演）

—— 《跳躍吧！時空少女》、《夏日大作戰》導演，進入全新境界

二〇〇六年，推出設定於原著小說二十年之後的《跳躍吧！時空少女》，帶給觀眾諸多驚喜。二〇〇九年首部原創作品《夏日大作戰》敘述大家族總動員，一同面對虛擬世界的混亂危機。無論是電影或周邊都造成一片轟動暢銷。動畫界最受矚目的導演之一，細田守的最新作品就是《狼的孩子雨和雪》。由日本電視臺統籌製作、東寶發行、這樣的夏季動畫模式，被視為「後吉卜力」的新秀，受到極高期待。

雪和雨是「狼之子」（此為導演自創的名詞）姐弟的名字。這是化為人類樣貌的狼男（配音・大澤隆夫）與十九歲的花（配音・宮崎葵）生下的孩子。同時具有狼及人類的外貌，也就是混血兒。姐弟在幼兒時期經常不自覺變身為狼，可愛的模樣令人發噱，但因為父親驟逝，原先幸福的日子急轉直下。母子三人為了不要引人注意，只得搬到鄉下民宅。

無論面對多麼艱辛的環境，花始終擦乾眼淚，露出笑容。在優美的大自然之中，她獲得當地人的幫助，同時也摸索出自己的生存之道。她真摯的態度讓旁觀者也為之動容。這個描寫母子之間十三年時光的故事，片名雖然像是童話故事，實際上卻是一首壯麗恢弘的「母親讚美曲」。

以「母親」為主角的設定在過去的日本動畫中幾乎沒有見過。如宮崎駿的第三部作

品《龍貓》，是以孩子的角度來看鄉村生活的奇幻動畫，相對而言，《狼的孩子雨和雪》則是直接從正面切入，用寫實的手法敘述「養兒育女」這件事。從屋裡彷彿怪獸來襲似的凌亂狀況、從臉上一顆顆滑下來的淚珠、孩子躺在母親腿上撒嬌的可愛模樣。只要有過育兒經驗，都會被這些細微又精準的描寫打動，引起共鳴。

之所以能這樣鮮活地呈現出這些場景，是因為（細田守導演）看到了剛生孩子的朋友。「突然有種以前從沒感覺過、深深的憧憬。」

「（一如150頁的海報）母親抱著孩子其實有一種英姿煥發的感覺。在製作記者會上，我們也公開表示這部作品是要刻畫『理想的母親形象』。然而，其實我想傳達的是我感覺到母親有多麼偉大，以及我自己想成為什麼樣的父母。並且藉著作品，大大方方地呈現出我的理想。」

前一部作品《夏日大作戰》的創作契機，也是因為在妻子的老家看到一大群親戚齊聚一堂、開開心心的模樣。將所有人都曾體驗過的人生經歷，以生動活潑又大膽的方式編織成深深吸引人的故事，儼然成為細田作品的一大魅力所在。

同時也反映了「養狗的喜悦」

另一個重要主題是「狼」。

「我是個動畫導演，想要拍一部電影時，就會思考該怎樣用動畫的方式來呈現。於是我就想，動物也很有娛樂性呀。現實生活中要生小孩沒那麼容易，但應該有很多人養狗，我們家也是。像是把小狗帶回家時的喜悅⋯⋯（笑）。有些樂趣是沒養過動物的人無法體會的，這也是某種人生的喜悅呀。」

從狗開始發展，後來就成了狼。

孤傲的狼是男性化的（相對於女性化的母親・花），而且象徵了大自然。電影設定的舞臺以導演的故鄉富山為範本，描繪出日本大自然多姿多采的美麗景色，也是魅力之一。此外，從狼的角度展現在雪山及森林中狂奔的速度感，還有隨心所欲從人變身為狼的過程，都是只有在動畫中才能呈現出的效果。

這部作品所召集的工作人員每位都是一時之選。角色設計與編劇是從《跳躍吧！時空少女》就合作、負責《新世紀福音戰士》的貞本義行，還有打造《第八日的蟬》等多部作品的實力派編劇奧寺佐渡子。動畫導演呢，因為「日本沒什麼像迪士尼那樣的動

物系動畫，就是因為能將動物畫得栩栩如生的動畫師很少」，因此找來導演在東映動畫

時期的師父──山下高明──來操刀。

「這次的作品不像《夏日大作戰》，讓人無時無刻覺得歡樂又熱鬧。我想要挑戰的是

一個新的動畫領域。講動物、講養兒育女、講女人的一生。」

其實，在真人版電影中，小孩、小狗（狼）本來就是所謂票房保證。加上又是以導

演單純的憧憬為基礎，運用只有動畫才能表達的效果，打造出能感動每一個人的精采作

品。「養兒育女是人生最有意思的娛樂」──這個作品蘊含了導演心中最真摯的情感，

《狼的孩子雨和雪》值得大家前往戲院親身感受。

GRANPRIX

＊由「日經娛樂」二〇一四年四月號報導重新編彙

《狼的孩子雨和雪》導演

細田守　地圖工作室　動畫電影導演

得獎理由

第一次將「養兒育女的母親」設定為動畫主角。

他的原創動畫電影締造超過四十二億圓的票房。

於全球四十五個國家及地區公開放映。

在在證明細田守是名符其實的「宮崎駿接班人」。

2013 年 2 月 1 日在東京都千代田區舉辦的頒獎儀式。右為當時的吉岡廣統總編輯。

二〇一二年，在漫畫改編、電視劇、動畫系列劇場版等熱門作品中，日本國內電影賣座前十名唯一原創、並且造成大轟動的，就是地圖工作室創業第一號作品，細田守導演的《狼的孩子雨和雪》。主角是與狼男相戀，生下孩子之後獨自養兒育女的「母親」。這樣的設定在動畫電影裡可稱得上異數。然而，本片卻創下了國內電影賣座前五名的佳績。不僅在日本，前一年夏天於法國上映後，也決定陸續在四十五個國家上映，在國外也獲得極高評價。

一般來說，讓人「想看電影」的因素無非是演員卡司或熱門原著的影響，但原創動畫電影並沒有這些要素。純粹就演出和作品呈現出的力道，建立起「細田守」這個品牌，成為「大家都想看他作品」的導演。這麼困難的原創企劃是如何實現、整匯成一部作品？其中又有哪些關鍵？

與其說我堅持原創劇本，不如說我更在乎能不能拍出有趣的電影。其實只要有意思，我並不在乎是改編或原創，都無所謂。

考量到創新性以及不同於一般的表達方式，《夏日大作戰》就是以「親戚」主角的動作片，但至今為止都沒看過這種原著作品吧？此外，《狼的孩子雨和雪》則是以「養

兒育女的母親」為主角的電影，這樣的故事好像有，但其實沒有。所以我只是秉持創作有趣的電影為宗旨，深入探究後得出的結果，發現我所構思的故事都是沒有原著可改編的原創，如此而已。

即使擁有原著，拍攝電影也不會比較容易，因為小說中描寫的內容跟能在電影中呈現出的分量仍有落差。能在電影中呈現的了不起是文庫本一冊的三分之一或一半，超過就不得不刪減，而在刪減的瞬間，就會覺得自己沒辦法反映出原著的精采之處。這時候就覺得還好《穿越時空的少女》是一部中篇故事。

細田更在乎的是，能否讓更多人對於他的概念產生共鳴。

一個企劃是否能成立，有一點很重要：自己覺得有趣的概念是不是也能讓製作人和其他工作人員覺得有趣？如果無法打動這些共事的夥伴，必定也沒辦法傳達給觀眾吧。

重點就在於引起共鳴。因此，電影的一切企劃都來自生活周遭，非常貼近日常的點子。無論《夏日大作戰》或《狼的孩子雨和雪》，這些題材都是我跟太太在吃晚飯時聊天的話題。通常我跟太太的交談內容跟商業、娛樂產業都扯不上什麼關係，但其實裡面藏了許多人共同關心的事物。每次把這些事情告訴製作人，對方的回應通常是「要是我太太……」（笑）。由此可知，我們的企劃會議也老在聊這些生活周遭的話題。我認為，把這些大家明明都知道、卻因為太貼近生活而忽略的小細節帶入，讓其他人再次發現其中趣味，是很重要的。

《狼的孩子雨和雪》這部片以貼近生活的養兒育女為主題，還加入了變身為狼的狼之子這個奇幻要素，讓作品變得更有吸引力。這樣的企劃能夠成立，有兩個重點。

人人都有養兒育女的經驗，很多人也深知其中的辛苦煩惱，還有為了克服這些問題所花費的心力。話雖如此，最困難的是要製作出一部父母看著孩子成長的故事。有不少電影刻畫的是孩子成長後所見的父母，但從父母角度切入的電影真的不多。就是因為沒有才有意思。或許這種作品會這麼少也是有其原因，要更動電影的既定規則，一定是一項挑戰，當然也會有擔心的地方。

一開始有過親子三代的構想。例如在戰後經歷千辛萬苦帶大孩子，再延續到現代。於是我去找這類原著，同時回想自己祖父母代是如何在戰後的一片混亂中養兒育女。不過，我想描寫的是母親教養兒女的苦與樂。這時我發現，我該寫的是「父母」。但究竟該從何時開始、到哪裡結束呢？

這個企劃成立的另一個重點就是呈現這個主題的方式。把主角愛上的對象設定為狼男，而非一般人類，兩人的孩子也可以變身為狼，因為犬科動物實在太可愛了……於是我深深相信「這個想法一定可以」。接下來就是保持著這分信心，直到完成為止。

想法中也帶有「公眾利益」的概念

細田表示，對於覺得有趣的概念，會深入考慮是否帶有公眾利益及創作意義。

話說回來，創作動畫電影真的非常辛苦。動畫不像小說，可以靠作者一個人來呈現，動畫必須有好幾百名工作人員參與，還要花費大筆預算。而且不僅是金錢上，編劇、分鏡圖，每一項作業都得花時間。工作人員在現場將一張張圖畫轉換為影像，需要龐大的勞力。光憑一己美感和對美的追求，根本沒辦法做這麼辛苦的事啦（笑）。如果不是要為更多人著想，是無法克服這些艱辛的。正因如此，才必須追求公眾利益，我認為一定要創作出讓更多人有共鳴的作品。

創作電影時我經常在想，每次我們開會討論內容，一定會有導演、製作人和編劇三個人的位子——但其實還有另一個位子。那是誰呢？就是電影之神。我覺得一部電影的命運似乎要看電影之神的心情好不好來決定。

即使盡了人事、做好萬全準備，能做的事全都做對做好，最後還是要交給電影之神來決定。從這一點來看，在第四個位子上的電影之神似乎相當喜愛《狼的孩子雨和雪》

這部片。也多虧這樣，我才有機會繼續創作下去。雖然很辛苦，但創作的確帶來很大的喜悅，創作一直都是最令人幸福的時刻。

這部作品使得細田守被稱為「宮崎駿接班人」，同時也步上國民電影導演之路。在製作《狼的孩子雨和雪》時，他也成立了自己的動畫電影製作公司「地圖工作室」，打造出一個理想的製作環境。電影之神對於勤奮的挑戰者果然會綻放微笑，而觀眾則能耐心等候他的下一部作品。

《Hit Maker 的作品》

《跳躍吧！時空少女》（二〇〇六）、《夏日大作戰》（二〇〇九）兩部作品締造佳績，逐漸提高知名度。《狼的孩子雨和雪》又突破了三百四十四萬的觀影人次。累積全年票房收入為四十二・二億圓，甚至在日本超越好萊塢強片《復仇者聯盟》（The Avengers）。細田導演首次執筆的同名原著小說也出版，熱賣超過五十萬冊，其他周邊商品同樣造成熱銷。此外，在法國等海外地區亦引發熱烈討論。

●票房收入　四十二・二億圓

全日本三百八十一家戲院上映。上映頭兩日就超過二十七萬的觀影人次，最終超過三百四十四萬人。

●海外四十五個國家上映（部分國家為可能上映）

於巴黎舉辦全球首映後是日本上映，一個月後則於法國上映。最初預定在五十家戲院播映，陸續增加到最後共計一百一十五家戲院，觀影人數超過十六萬人。

●得獎紀錄　在國內外獲得多個獎項

第四十五屆加泰隆尼亞錫切斯國際影展動畫部門（Gertie Award）最優秀長篇作品獎，第三十四屆橫濱電影節評審特別獎《狼的孩子雨和雪》，頒給細田守導演與其製作團隊、第十六屆文化廳媒體藝術祭動畫部門優秀獎、第六十七回每日電影獎動畫電影獎、第三十六屆日本金像獎最佳動畫作品獎、第八十六屆 Kinema 旬報《2012 讀者票選十大日本電影》第五名等。

●相關周邊　文庫本五十萬冊等

導演執筆的文庫版（角川書店出版）發行超過五十萬冊。影像藝術家高木正勝製作的電影配樂，還有身兼醫師的安佐里演唱的主題曲廣獲好評，CD熱銷兩萬張。此外，還出版多本畫冊、繪本、分鏡圖冊、Kinema旬報增刊、《細田守PIA》等。還有《SWITCH》、《週刊ASCII》等封面，甚至改編為漫畫，在媒體宣傳上也下了更多功夫。

●進入業界的機緣

《Hit Maker 小檔案》

小學時看了《銀河鐵道999》以及《魯邦三世 卡里奧斯特羅之城》，大受感動，美術大學畢業後便進入東映動畫。

●感興趣的作品

「有時間的話多半會選老電影來看，主要看很多黑澤明導演的作品。」

●工作上遇到瓶頸時怎麼辦？

「跟身邊的人閒聊。與其一個人苦思，不如跟其他人聊聊，這樣總會獲得意想不到的靈感。」

1 「年度 Hit Maker」，是月刊《日經娛樂》每年一度頒發的獎項。針對每年電影、電視、音樂、書籍、遊戲、動畫等中特別熱門，且在社會廣大發酵，或是在娛樂界帶來衝擊的作品。將獎項頒給這些作品的幕後推手（導演、製作人、編劇、編輯等）。

細田守　一九六七年出生於日本富山縣。一九九一年進入東映動畫，參與過《劇場版數碼寶貝大冒險》、《ONE PIECE 祭典男爵與神祕島》等作品。二〇〇五年開始自由接案，二〇〇六年以《跳躍吧！時空少女》一舉受到注目。二〇〇九年原創作品《夏日大作戰》締造十六‧五億圓的票房。二〇一一年與製作人齋藤優一郎共同成立「地圖工作室」，創作出《狼的孩子雨和雪》一作。

＊引用《日經娛樂》二○一三年四月號報導的採訪內容

專訪

細田守　動畫電影導演

從成為動畫電影導演，到成立「地圖工作室」

「就是想拍電影。」——細田守導演究竟是因為什麼才立志製作動畫、成為動畫電影導演、成立「地圖工作室」呢？

在前篇「年度 Hit Maker」特輯採訪時，特別請導演談到此事。

細田導演初次深度專訪報導。

雖然立志成為畫家，仍難敵影像的吸引力

小學六年級畢業時不是都要在畢業紀念冊寫下將來的夢想嗎？很多人都寫在日本地圖那一頁。當時我的夢想已經很具體了，我寫「我要當動畫電影的導演」。為什麼

呢？我出生於一九六七年，小學畢業剛好是一九八〇，在前年，也就是一九七九，是動畫史上非常重要的一年。夏季有《銀河鐵道999（THE GALLAXY EXPRESS 999）》（林重行導演作品），冬季有《魯邦三世 卡里奧斯特羅之城》（宮崎駿導演作品），雖然我還只是個小學生，看完這兩部電影卻大受感動。

此外，電影的介紹冊上還刊登了電影的設計圖——也就是分鏡。看到後我終於了解：「原來動畫電影是這樣做出來的！」同時心想「分鏡圖感覺好酷喔！」於是立志「想成為做這種電影的人」！

我本來就很喜歡畫畫，當然也喜歡動畫。一般來說，喜歡畫畫的人多半「想當漫畫家」。不過，不知為何我不怎麼想當漫畫家，而想拍動畫電影。我猜大概是因為「影像」的緣故吧。圖像會動，這對我來說是非常特別的，光是看到也令我興奮不已。

不過，就算想成為動畫導演，我也不知道該怎麼做。如果是畫家，身邊至少還有美術老師或是類似背景的大人，比較懂得該怎麼入門。因此，當我升大學時選擇報考美術大學，基本上也是希望成為畫家，感覺好像比較實際。

雖然立志成為畫家，但影像對我來說仍有著難以抵擋的吸引力。大學在電影社也嘗

試自行製作拍片，非常好玩喔。影像製作是沒辦法靠一個人完成的，大夥兒從分工合作開始就開心得不得了。畫家呢，基本上不就是一個人埋頭創作嗎？這種事情我從小就經歷過了。我其實不太善於跟別人互動，而在分工合作的影像製作過程中……該怎麼說呢，就是有種一個人創作時感受不到的「樂趣」。大家朝著共同的目標努力，對我來說這也有著難以抗拒的吸引力。

我就讀的是金澤美術工藝大學。在這類美術大學裡，有許許多多很有個性的人。雖然美術系多半都是些自我中心的傢伙，但該怎麼把這些人才整合在一起，是非常有意思、也令人期待不已的。再說，美術大學的學生雖然都習慣單打獨鬥，但團隊合作的樂趣倒有種新鮮的感覺，參與者多半也願意接受。

我們學校規模比較小，當時整個學院只有一百四十四人，所以跟同屆的都很熟。其他像是學長姐、學弟妹，也大概都知道是哪些人。因此很容易知道誰比較有趣、誰比較漂亮、誰比較好商量。如果是規模大的大學，或許只能在社團裡活動，但小學校就是有這種好處。

進入東映動畫！跟著許多導演，學到很多

進入大學後念到一半，我還想成為畫家，但在獲得拍電影的經驗後，就開始考慮「我想當導演」。於是，後來我就進了東映動畫（現在的東映 Animation），來到動畫製作第一線。但因為我好歹也是美術大學畢業，一開始被分配到繪圖的工作，擔任動畫師，工作內容就是在其他動畫師畫好原畫後製作中割（填補原畫與原畫之間的工作）。

此外，我還有機會去協助很多導演的作品。在東映有個好處，就是這裡有非常多位導演。對於這樣形形色色的導演，光看作品或許無法完全認識，但實際接觸後就會知道他們的優點和有趣之處；反過來也會知道缺點，例如工作步調太快或太慢等等這些負面教材，都讓人非常受用。尤其，自己擔任過動畫師就知道動畫師的工作有多辛苦，會想盡可能當個優秀的導演。自己的努力會想貢獻給一個打從心底覺得值得為他付出的人。

在那樣的環境下工作自然會這麼想。

那段時間，有拍攝《聖鬥士星矢》（一九八八）、《七龍珠Z》（一九九三）劇場版的山內重保導演，還有《美少女戰士》（一九九二）、《少女革命》（一九九七）的導演幾原邦彥等幾位前輩。在他們手下工作學到很多。其他還有很多不同類型的導演，每個導演

的風格都不同，各有差異。去了解每一位導演構思故事背景和世界觀的方式，又有哪些不一樣的地方，是很有意思的。

從這個角度來說，東映動畫對我而言是個很好的學校。當年的東映少說也有五十位導演，能夠看到每個人各自的風格，真的學了不少，會有很多老師告訴你導演這個工作要做些什麼，電影又是什麼。當然，我並不是說有人會主動教你，但身邊就有這麼多能學習的對象，真是慶幸。直到現在我都還常懷念那個地方，因為那裡真是個不錯的環境。

一般有心想學習的年輕人一定會想要拜業界優秀或知名的人才為師，希望獲得他的真傳。過去我也曾這麼想，畢竟這也是一種學習方法。不過，如果只在單一位大師門下擔任助理，不就只能學到一種方式嗎？就我個人來說，在一個能見識到各種不同風格與實踐方式的地方比較好，如果有五十個人，就會有五十種不同的呈現方式，由於每種都不同，會比較容易了解、掌握所謂的「呈現」是什麼，「藝術」又該如何表現。

更重要的是，即使跟在偉大的藝術家身邊，跟他做著同樣的事，也未必能達到同樣的效果。反之，既然沒辦法做出一樣的事，不如就學習各種類型的做法，用自己能理解的方式達到可以表現的程度，以及想要表達的內容。我認為這樣是比較正確的。

第一部電影！有種「總算走到這裡了」的感覺

當然，我進入東映動畫最終的目的並不只是想學習。前面提到的《銀河鐵道999》也是東映動畫的作品，我還很喜歡《穿靴子的貓》這部東映的長篇動畫。不過，嚴格說來，《銀河鐵道999》並不是東映長篇。

在東映動畫的歷史上，從一九五八年在戲院上映的第一部電影作品《白蛇傳》，到《神龍之子太郎》（一九七九），這段時間主要都是以民間傳說為題材，片長八十到九十分鐘的電影稱為「東映長篇」。《銀河鐵道999》雖然是片長超過兩小時的長篇作品，卻不稱為「長篇」，而叫「電視劇場版」。公司裡有不少人對東映動畫的劇場版作品有一分憧憬，很多做漫畫原著改編的電視動畫的人，當初進公司的夢想也是有朝一日能做到像東映長篇那樣的作品。一邊聽有參與的前輩講解東映長篇是怎麼拍出來，還看到很多資料，真是非常好玩。

當時跟現在是完全不一樣的時代，「過去是這麼費心製作，現在真的沒辦法了。」也是有人這麼說吧。《神龍之子太郎》之後，就沒有東映長篇了，但還是常聽前輩或是

身邊的人說「就算現在沒辦法，總有一天還是要做出像『東映長篇』的作品。」於是，自己也不知不覺也像其他前輩一樣以拍攝東映長篇為目標。或許未來自己也有機會來到那個境界，所以要先儲備好實力，等待那一天到來。於是，我在一九九六年參加考試，成為導演。

第一次獲得拍電影的機會，就是一九九九年的《數碼寶貝大冒險》。我從擔任動畫師的時期就參與東映劇場電影「東映動畫博覽會」的片子。當我表明了對電視沒有意願，而是想拍電影後，製作部長問我：「要不要試著做一部在動畫博覽會上放映的短篇作？」我聽了高興得不得了。整個博覽會也不過只有三、四部作品，其中一部竟然是我的，這對我而言，便是我電影的處女作。當時的心情是：我終於也來到這裡了！過去學習的一切成果終於有機會發揮。我產生一股強烈的意志，對自己說：「我一定要拍得很有趣，做出一部很棒的電影。」

《數碼寶貝大冒險》的幸運之處在於⋯它不是已經在電視上播映了好長一段時間，然後才交給劇場版的導演來負責。博覽會上的公開播放其實是在電視系列之前。一般而言，東映劇場版的中心目標是要讓長期在電視機前收看的觀眾，有機會在劇場這樣豪華

的場地欣賞動畫。不過，在電視動畫系列還沒問世時，創作的自由度也相對較高。也沒

有所謂的「試映版（Pilot）」，因為當時仍在討論要不要製作電視版本。我不太清楚電視

臺的組織架構，總之，得在三個月前才能決定播放與否。然而，由於是跨媒體，必須在

電視系列開始播出時，劇場版配合其時機上映。因此，即使不確定電視版要不要播出，

還是非開始進行劇場版不可。搞不好到時就不播放電視版了，但劇場版一上映，就不能

後悔。因為這樣，就只做了二十分鐘的短篇。但我總算能拍攝第一部電影了。我在東映

長篇的歷史上能有一部電影作品，實在非常光榮。之後，那股「想拍長篇」的情緒越來

越強烈。當然，擔任過電視版導演對於在動畫業界的資歷也很重要，同樣是值得驕傲

的。不過我卻沒有這段經歷，或許我曾有過機會，但我還是比較想拍電影。

　　後來，我因為種種狀況離開了惠我良多的東映，不知道接下來該怎麼辦，搞不好會

走到死巷子裡。但我還是「想拍電影」，這股信念孕育出《跳躍吧！時空少女》以及之

後的作品。一路走來，我一直堅持「想拍電影」這個信念。

第四個位子坐著「電影之神」

要拍《跳躍吧！時空少女》時，我說是要拍動畫電影，有很多人問我「為什麼到這時還想改編成動畫？」因為包括大林宣彥導演在內，這本原著已經多次改編成影視作品。然而，我認為每一個時代都應該有能反應出該時代的作品，隨時隨地都要為這個時代的年輕人創作出給他們欣賞的片子。因此，我是以要讓這個世代的人也感到新鮮的宗旨下創作，沒想到竟然那麼暢銷，還大受歡迎那麼久，至今富士電視臺的黃金時段仍會播放。這部電影以一種前所未有、難以想像的方式讓更多人看到。

是因為有《跳躍吧！時空少女》才有「那部片」嗎？就是我忍不住自問「過去影史上有『一大家子拯救世界』的電影嗎？我想沒有吧。」而就是因為這樣，我才拍了《夏日大作戰》（二〇〇九）。

拍電影時，有部分真的是要等到最後結果揭曉才會知道。觀眾喜不喜歡也得等觀眾看了才知道呀。如果先有電視版才拍成電影，心裡多少會有個底，但原創作品真的無從得知。我認為，既然是這樣，如果不是稍微具挑戰性的內容，觀眾可能連看都不想看呢。必須要讓觀眾看了之後揮手大喊著說：「這跟其他的電影都不一樣！」或是「這部

片好有趣喔！」要是不能做出這種水準的作品，沒有人會多看一眼的。打安全牌換句話

說就是隨處可見。所以我認為必須隨時保持挑戰的心。

當初因為對東映長篇懷有憧憬，因此想拍電影，後來也真的拍了，但在這條路上，

真是越走越覺得電影好難，深切感受到它的難度簡直沒有極限。另一方面，能獲得許多

意想不到的支持，也是電影的有趣之處。所以每次我都會這麼想，在導演、製作人和編

劇討論內容的會議上，共有三個座位，但其實還有「另一個空位」。如果問我那個空位

上坐的是誰，我想就是「電影之神」。電影的命運就看電影之神的心情好壞來決定。即

使做好萬全準備、盡了人事、做了各式各樣的宣傳、並且認為「這樣絕對沒問題！」但

最後的決定權還是在電影之神手上。

從這個角度來看，第四個空位上的電影之神似乎很喜歡《狼的孩子雨和雪》（二〇

一二）。這真的非常幸運。無論是《夏日大作戰》或是《跳躍吧！時空少女》，過程中

都有很多不安與擔憂，但我想必受到了電影之神的眷顧，最後都能順利完成，而且還獲

得下一次機會。

當然，拍電影未必每次都這麼順遂，票房失敗的機率也很高。我覺得既然是這樣，

就該拍出會讓觀眾覺得「來看這部片是對的！」的電影。約會時看的電影絕對不能失敗

呀！一定要拍出「邀人一起去看，接下來去吃飯的時光也變得更愉快」的電影才對。

希望能在地圖工作室創作出「能一同思考人生」的電影

因為《跳躍吧！時空少女》這部片，我獲得參加國外影展的機會，開始更常思考日本的環境。如果電影是一種吸收了當地人情緒的產物，那麼，看到各國導演以各自國家的狀況為題材來創作電影時，我都會思考：日本的狀況又是怎麼樣的呢？我們意識到這樣的問題了嗎？每次出國，我都特別會反思日本的情況。

因此，我就會想：會不會有些東西在日本因為太貼近生活，因此沒被注意到，搞不好那其實是全球共通的題材？如果全世界的人都對此有共鳴，不就應該拍成電影嗎？例如，不管是哪個國家的人，一定都有親戚吧？親子關係與孩子的成長也是全世界人共同的體驗。我們經常會說「大眾題材」，也就是只要身而為人都會面對到的問題。有時候，身在日本會很難客觀地去看日本的狀況，但若是到了國外看電影，就能看出一些端倪。《夏日大作戰》或是《狼的孩子雨和雪》的主題在日本而言，會被認為是非常具挑戰性的嘗試，但若是強調出到了海外仍能引起共鳴的因素，家庭問題就會是個很重要

的題材，也非常吸引人——而且到最後反而會覺得「只有這個主題了吧」。其實在國外也能看到非常多這樣的作品。

在拍攝《狼的孩子雨和雪》時，我成立了「地圖工作室」。這是個非常小的地方，也隨時可能會消失，但我們的將來會怎麼發展，或許就像我前面提到，得看另一個座位上的電影之神的臉色。成立一間公司並不代表從此就能獲得自由，或保證創作的主體性不受動搖。因為所謂主體性從一開始就已存在，就算開了公司，預算也不會是無上限，最終結果還是會跟過去一樣。

只不過，即使有重重限制，但能和一群夥伴一同創作電影，還有更重要的是：我想做出能讓更多人看到、而且看過的觀眾都會覺得「這部電影真不賴！」的作品。又或是做出能讓大家共同思考人生的電影。

透過電影，未來還能認識更多人，一起去分享這個世界上各種有趣的東西，我覺得這樣真好。

第4章

演出者、編劇、創作者

暢談細田作品

演出者暢談細田作品　黑木華　演員

＊轉載自《日經娛樂》二〇一五年六月號報導。

細田導演的作品最吸引人的就是磅礴的氣勢，及活潑生動的角色。

黑木華在《狼的孩子雨和雪》中擔任旁白，同時負責為花的女兒，雪的少女時期配音。在最新作品《怪物的孩子》裡，她飾演九太的對手，童年時期的一郎彥。四月三日，黑木華來到後製配音的現場，跟導演和其他工作人員道別，表示「一郎彥已經長大了。」也請她來談談細田作品的魅力。

攝影／藤本和史

專訪①

我非常喜歡《跳躍吧！時空少女》（二〇〇六），甚至可以說從沒有其他動畫讓我這麼心動。朋友裡有很多人都喜歡《夏日大作戰》（二〇〇九），但我是《跳躍吧！時空少女》派的（笑）。通常我對少女漫畫的戀情會有點感冒，也可以說其實不太喜歡，但這部作品完全沒有這種感覺，只會讓人真心愛上片中描繪的深刻情感。

《狼的孩子雨和雪》（二〇一二）是我第一次用聲音來表演，也是第一次體驗旁白工作，獲益良多。這讓我親身體驗到，光靠聲音就能扮演很多角色，導演也會很仔細地為我說明故事背景或是心境變化，像是「這句臺詞要有感情」或是「在思考這種事的時候應該會發出這樣的聲音」之類，帶領著我，像演戲一樣投入情感，真的對他很感謝。

將感情投射到角色身上

這次的《怪物的孩子》同樣是奇幻背景，卻極為寫實。精采地描寫出劇中人物的成長及煩惱的心境，感覺跟前一部作品一樣。我飾演少年時期的一郎彥。這個角色對未來懷抱著希望，想要變得跟父親豬王山同樣強大。飾演男孩是一項大挑戰，而一開始，我對導演所說「誇張一點，更像是動畫的風格」這個指示也感到很困惑，但導演更進一步

《怪物的孩子》裡的一郎彥（少年期，圖右）。「就像之前在《狼的孩子雨和雪》中飾演雪的童年的大野百花，演出時我一直提醒自己，希望能好好交棒給接下來飾演青年期的宮野真守。」（黑木）

《狼的孩子雨和雪》裡的雪（少女期），「深深相信自己能用人類身分活下去的女孩。我覺得自己演出了她坦率而真實的個性。」（黑木）

解釋說「要積極正向，有點資優生的感覺，充滿活力，不願意輸給弟弟二郎丸」，還有「這裡跟現實世界不一樣，是在怪物的世界裡，最好能展現出那種無邊無際的感覺」。在細田導演具體說明後，我才終於能掌握到角色的精髓。

每次我都能感到細田導演構想的故事是多麼氣勢磅礴，但又很貼近生活。這大概是因為導演擅長將角色描繪得活靈活現，讓觀眾很容易能將感情投射到角色上。劇中的每個人物都這麼生動活潑。我想這就是細田作品的魅力所在。

黑木華　一九九〇年出生於日本大阪府。二〇〇一年在野田秀樹的舞臺劇《表に出ろいっ！》中出道。二〇一二年在《狼的孩子雨和雪》首次挑戰配音，之後在《王牌大律師》、《花子與安妮》、《宅男的戀愛字典》、《天皇的御廚》等電視劇及電影都有出色的演出。近作是二〇一五年十二月上映的《我的長崎母親》。

編劇談細田作品　奧寺佐渡子　編劇

投入自身情感，持續創作出膾炙人口、只有動畫能呈現的電影。

從《學校的怪談》系列，到囊括日本電影界各獎項的《第八日的蟬》，編劇奧寺佐渡子不斷打造出一部部佳作。

從《跳躍吧！時空少女》開始連續負責三部細田導演作品的劇本，在《怪物的孩子》中也協助完成劇本。

我們請她來談談在每部作品中持續進化的細田式劇本創作法，以及細田作品的魅力所在。

＊《日經娛樂》二〇一五年七月號報導擴大版

我認為細田守導演的目標就是創作出大眾而且經典的作品，讓大人小孩，無論哪個年齡層都能樂在其中。每回都要持續走原創而且經典的路線的確是困難重重，但從《跳躍吧！時空少女》（二〇〇六）之後，導演始終秉持這個態度。導演經常把「入口要寬敞、門檻要低」這話掛在嘴邊。從寬敞的入口可以直達深處，這就是細田導演的創作特色吧。

因此，在構思故事的方向時，他也大多會訂出「不要太光怪陸離」的標準。《狼的孩子雨和雪》（二〇一二）在背景設定雖然是過去動畫所沒有的——以母親為主角、跟種族不同、而且還是狼的男人相遇、兩人結婚生子——但在故事的起承轉合上並不會特別奇怪，還是能說是一部經典的作品。

「不要太光怪陸離」是細田導演的原則

之所以想讓每個年齡層的人都樂在其中，或許是因為細田導演在東映 ANIMATION 時期多半是創作針對兒童觀眾的作品吧。導演曾說：「要是一心想著要為兒童創作，可是會被小朋友瞧不起的。如果說謊，或是創作者究竟用了多少心思，小朋友是馬上看得出來的。」我剛進入編劇這一行時也寫了像《學校的怪談》（一九九五）幾部主要族群是兒童的系列電影，印象中也有完全相同的感覺。尤其是夏季劇場版，我無時無刻都思考著該怎麼同時滿足小朋友跟家長。

我跟導演在某些感覺上非常類似。我們年齡相仿，看過的電影也很像，再加上有許多一樣的思路。例如，在思考「這一幕該怎麼處理」時，我們都會想到「啊！就像某電影的某一場戲！」細田導演將自己的標準定得很高，我本身也很喜歡娛樂電影，希望觀眾都能心滿意足地走出戲院。因此自然想盡辦法來回應導演的高要求。

每部作品的編劇方式都在進化，每次修改都會變得更好

事實上，劇本的製作會隨著每一部作品改變。在做《跳躍吧！時空少女》時，起初不確定是要接近真人電影還是要偏動畫風格，於是在編劇階段和導演、齋藤優一郎，以及渡邊隆史（177頁）四人討論之後決定。導演在創作《跳躍吧！時空少女》時，也被指派執導《ONE PIECE THE MOVIE 祭典男爵與神祕島》（二〇〇五），每星期只能抽出一天的時間。

他告訴我：「編劇就先進行吧。」而我會提出「原著裡我想修改的地方有哪些？哪些？──」如此這般交代大致的方向，打造出架構，然後編寫劇本，之後大家再進一步討論。

重點在於時間不夠，所以必須不斷趕上進度。不僅是導演，還要將眾人的各個意見歸納起來，升級為每週開一次會。整個過程就是不斷在重複這樣的流程。總之，若不快點完成就無法開始現場作業。可是儘管心中焦急，卻忙得很開心，越修改越感覺到劇本變得越來越好。

在《夏日大作戰》時，我是從故事架構到一半時加入的。我認為，導演對於「做出自己想要的創作」的態度非常明確，故事架構也很清楚。從一開始的兩、三頁內容，跟前一次一樣經過眾人不斷討論，逐漸變得豐富，然後便進入正式的劇本編寫。

經過這些磨合，到了第三部作品《狼的孩子雨和雪》就變得非常順暢。收到導演的故事架構時，已經跟一般的大綱不同，感覺像個很有分量的繪本，電影的精髓似乎全都包含在其中。

合作前兩部作品時仍是依循傳統的電影製作模式，清清楚楚地照著格式走。像是第一幕、第二幕、第三幕，然後中點（midpoint），接下來進入高潮（climax），類似這樣的過程。然而，《狼的孩子雨和雪》是花了很長時間慢慢醞釀的作品，因此跨出了一般製作電影的既定模式。讀故事大綱時，不只能感受到故事線，而可以體會到這部電影是將日常生活中的種種瑣事一點一滴累積而成。至於具體的劇本製作，在我寫完初稿後，細田導演會讀過、之後進行修改，我再另外消化。兩個人就像傳接球，在反覆來回中共同創作。有些電影導演並不寫劇本，所以這算是比較少見的做法。不過，細田導演本來就是個自己也很能寫的人。

接著到了《怪物的孩子》，我拿到的故事大綱已經可說是完整的劇本了。

「要編織一個大謊言時，必須非常注重細節」每個場景都很寫實

我認為導演在決定主題時不光是靠腦中的印象，更參考了現實生活中發生的大小事。在籌劃《跳躍吧！時空少女》初期，我們四人幾乎每個週末都會聚在一起聊各種話題。他會從這些閒聊中尋找靈感，這個做法令人印象深刻。雖然我覺得好像有很多廢話⋯⋯但其實都不是浪費時間。這些後來都成了作品的養分。

那時我就覺得細田導演似乎跟其他導演不太一樣。一般來說，真人版電影多半有原著為背景，開會討論時桌上會放著那本書，大家針對原著作品來討論。《跳躍吧！時空少女》也有原著，但細田導演打電話邀我加入時就說：「我想改編成現代的故事，主角也不一定要是原著裡的主角。」他的自由度非常高。

至於《夏日大作戰》，導演自己正好結婚，「我去了我太太的娘家呢⋯⋯」大概是這樣提起了這個話題──戀愛、結婚、生子，這些人人都有的體驗，再加上他自己的經歷，就是創作靈感的來源。導演也說：「得要自己也感同身受才行」。

在《狼的孩子雨和雪》，導演要談的是「理想的母親形象」，但我自己的孩子也還很小，稱不上是什麼專業的母親，沒什麼自信（笑）。不過刻意告訴他沒自信也無濟於

事。我記得當他提出問題時，我大概只能回答「害喜的時候就是這種感覺」，或是「有孩子在身邊就分身乏術」之類的。每個人對於心目中理想母親的形象完全不同，而我認為「只能從孩子的角度去觀察」。於是，電影中就用了女兒雪的旁白，在長大成人後以回憶過去的方式來表現。

導演經常會看電視上播的紀錄片，每次開會時若講到類似的話題，他就會直接拿出錄好的節目 DVD。他真是厲害，每天忙得要命，到底哪來的時間看電視？開會時大概就像這樣即興提出各式各樣的主題，各自掌握重點後，再看要朝哪個方面發展，慢慢篩選、凝聚主旨。

換句話說，創作時保持開放心態、接觸各種事物，然後再根據自己的經驗加入實際的感受，這些過程對細田導演而言相當重要。雖然常有人說：「要編織一個大謊言時，必須非常注重細節」，在導演的作品中，每個場景都是馬虎不得。

在《跳躍吧！時空少女》裡，有一幕是主角真琴獨自在房間，手機響了，她卻不起身，硬是賴在床上滾來滾去抓手機說「喂？」另外，整部片裡有很多吃東西的鏡頭，還有睡覺、起床，甚至有洗澡的畫面。或許有人覺得「這些場景真的有必要嗎？」（笑）但正是因為有這些場景，觀眾才會有共鳴。這些小地方導演真的都做得很仔細。

在《狼的孩子雨和雪》中，角色能在人類與狼間迅速變身，是動畫才能達到的效果。

生活化的最佳範例。《跳躍吧！時空少女》裡主角真琴在床上滾來滾去接手機的一幕。

每部作品一定會有用餐場景，也十分容易獲得觀眾共鳴。圖為《夏日大作戰》中一群親戚聚會時的模樣。

在臺詞方面，他也很擅長照著角色設定與行為模式走，非常講究。導演總會說：

「動畫雖然是畫，卻希望觀眾覺得像是身邊的真人。」因此，在出現談話卻無臺詞的地方，也要有真人那樣自然交談的感覺。例如在《夏日大作戰》中親戚齊聚一堂，眾人各自交談時的場景，就能很清楚了解。此外，試鏡時導演也不在乎是配音員或演員，他會廣邀戲演得好的專業人士參加，然後從中聽出符合角色的聲線。挑選配樂時也一樣，我覺得他的聽力出奇地好。導演很重視聲音中的「感覺」，並慎選演員，而在挑選專業配

音員時，也會挑些只使用一般發聲方式的人選。

因為這些特性，加上一開始提到導演對日本電影熟知的程度，細田作品雖說是動畫，卻有很多人認為是更接近電影手法。初次看到時，最令我驚訝的就是明明是動畫，卻讓人能明確感覺到攝影機的位置和對焦，然後在關鍵處採用動畫特有的表現方式，其中的巧妙平衡真的是恰到好處。

我認為《狼的孩子雨和雪》也是一部只能以動畫來呈現的電影。當初編寫劇本時，對於孩子成長的印象較深刻，但看過電影後，覺得是一部花了許多時間描寫從少女成為妻子再成為母親的成長歷程。這要拍成真人電影並不容易。在仔細描寫日常細節的同時，也能感受到像是狼變身成人這些動畫中才有的特殊表現。這在真人電影中會使用電腦特效，有時會令觀眾出戲，動畫就不會，反而能讓人很專心，從頭到尾都把注意力放在故事上。從這個角度來看，這三部都是非以動畫呈現不可的作品。

我認為導演是以十年為一個單位來創作。在拍攝《跳躍吧！時空少女》時，導演曾說「三部片都要用同一批工作人員」，這聽起來還滿合理的。完成一部動畫需要很長時間，一部做三年，三部要做十年。創作電影的環境和人才過了十年會有一百八十度大轉變。相隔十年，創作的感覺也會不同。因此，這個夏天的《怪物的孩子》是細田導演

下一個十年的第一號作品。真是令人期待不已。

奧寺佐渡子　一九六六年出生於日本岩手縣。一九九三年，在相米慎二導演的《搬家》中首次擔任編劇。一九九五年以《學校的怪談》獲得日本金像獎最佳劇本獎，二〇一二年以《第八日的蟬》獲得日本金像獎最佳劇本獎。近期作品有《為了N》等。

＊轉載自《日經娛樂》二○一五年六月號報導

專訪③

創作者談細田　大友啓史　電影導演

能夠感覺到與時代脈動相應和的意念與體悟。

那麼，跟細田守導演同一個年代的其他創作者又是怎麼看待他的作品呢？

聽聽從ＮＨＫ起就以《禿鷹》、大河劇《龍馬傳》等獲得好評，

後來自立門戶、成功帶起真人版《神劍闖江湖》風潮熱銷的導演大友啓史怎麼說。

從還在ＮＨＫ的時期，我做的就是親身採訪、並以紀錄片形式來呈現出社會寫實的內容或樣貌。

另外，像《龍馬傳》（二〇一〇）這類歷史劇，會讓人覺得史實限制了作品的角色。自立門戶後，我選擇漫畫《神劍闖江湖》（二〇一二～一四）就是有種叛逆的心態吧。因為漫畫非常自由，可以擺脫時代限制和歷史真相。這樣的方向對我來說可以享受到更多非寫實的自由，在創作手法上也可以有更多變化。

看到細田導演的作品，我反倒覺得是從非寫實的基礎明顯靠往某一邊（也就是寫實）。在《狼的孩子雨和雪》（二〇一二）中，從人類與狼戀愛這樣非寫實的設定背景展開故事，巧妙在奇幻背景融入養兒育女這樣寫實的主題。而且還將真人電影也很不容易掌握到的纖細情感描寫得絲絲入扣，讓人大為感動。

「全景」視角看到的一切

細田導演的影像作品多半是能看到整體的「全景」視角，但所謂全景必須在諸多條件配合下才能成立。濃厚的戲劇性、攝影機與被拍攝者之間距離感的遠近、光線深淺、構圖的絕妙平衡。所有條件都是環環相扣、彼此影響，由於真人電影無法選擇天候，因此很難達到這樣的標準。細田作品的「全景」便充分排除了這些變因，但這並不只是因為是動畫所以辦得到，而是必須經過無數錯誤嘗試才能成功。如果沒有多次反覆，或品味不夠，就無法成立。例如，狼男死掉後被垃圾車載走，仔細想想真是相當殘忍的畫面，然而，如果拉出全景，也呈現出因此失魂落魄的花，整個立刻就昇華成充滿詩意的畫面。

細田的作品總是濃縮在這樣的「全景」中，但要讓奇幻與寫實以絕佳的比例融合在一起，在作品的世界中藏入創作者千錘百鍊後的心思，必須要有高深的技術，才能讓感動直達人心。

對於配音的要求，我認為他也和跟其他的動畫不同。動畫中的配音經常會傳遞了訊息，卻抹煞了角色的情緒。不過，宮崎葵（82頁）完全化身為花，飾演雪的黑木華（236

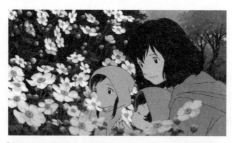

「《狼的孩子雨和雪》後出現了《Woman》（日本電視臺）這
樣描寫單親媽媽的溫馨連續劇。我發現，在這個時代，動漫
會逐漸影響我們（真人電影）的鑑賞度。」（大友導演）

在真人作品中，全景畫面必須調整明亮度和背景的整體比
例，否則很難成功。「坦白說，我真的挺羨慕的。不過我會
繼續加油！（笑）」（大友導演）

菅原文太為韮崎配音。這個角色指導花如何務農。「也可能
是偶然，但我總覺得韮崎這個角色彷彿去年過世的菅原文太
先生留下的最後影象。」（大友導演）

頁）聲音表情也非常傳神。光從「聲音」就能感受到情境的細微轉變與情緒。

三一一大地震後，我打從心底認為要是沒有平穩的生活做基礎，絕對不可能放心創作。創作絕非閉門造車，時時跟著社會脈動、感受性強的人，必定會受自己生活的時代及周遭發生的一切影響。我認為細田導演就是這樣認真面對這些事情的人。他不會把自己關在動畫裡頭，反而會與時代脈動一同呼吸。正因如此，他才會成立地圖工作室吧。

《狼的孩子雨和雪》的票房收入超過四十億圓。這表示只要認真創作，觀眾一定會願意接受。我看了這部電影，深深相信觀眾一定會喜愛，甚至連自己也再次重拾對觀眾的信心。

大友啟史　一九六六年出生於日本岩手縣。一九九〇年進入ＮＨＫ，二〇一一年自立門戶。執導《神劍闖江湖》系列，成為累計超過一百二十五億圓票房的賣座大片，在海外也獲得極高評價。二〇一五年五月，為AKB48的第四十張單曲「我們不戰鬥」執導音樂錄影帶，造成轟動。電影作品《祕密 TOP SECRET》預定二〇一六年在松竹系列戲院上映。

第 5 章

《怪物的孩子》製作完成

未來的細田導演與製作人齋藤優一郎

《怪物的孩子》製作完成，解決各種挑戰後，就等著迎接不久之後的上映日了。此刻，細田導演與齋藤製作人在想些什麼呢？此外，接下來的地圖工作室又將會如何？請兩位來談談此事。

導演的話

十年前始於新宿一角的《跳躍吧！時空少女》，因為有了當年的契機，才有現在的幸運。

地圖工作室　動畫電影導演　**細田守**

＊引用自二〇一五年六月十五日電影完成發表記者會之內容。

《怪物的孩子》終於完成了。無論是工作人員或演員陣容，都召集了超越想像的一

時之選，與大家合作這部夏季電影，讓我備感榮幸。

有件跟工作無關的私事想說。那就是在前一部《狼的孩子雨和雪》（二〇一二）完成後，我家裡多了個成員——是個男孩。這孩子出生後我就開始思考，在現代社會將孩子養育成人的究竟是誰呢？孩子是在什麼樣的環境下長大的呢？《狼的孩子雨和雪》述說的是母親養育孩子的故事，相對而言，父親能為孩子做些什麼呢？這樣幾番思考，就覺得除了親生父親之外，社會上其實還有很多不同形式的父親和師父。一個孩子能長大成人，也跟身邊的這些人有解不開的關係。於是，我便創作了這部電影。

此外，在暑假期間看的動畫電影是孩子童年的回憶之一，這不是一件非常重要的事嗎？我自己的經驗就是這樣。暑假時看的每部電影都為童年時期的夏天添上了繽紛色彩。現在輪到我來拍電影了，自然也會想在孩子的暑假回憶中留下一點什麼。

我的每部作品裡一定會出現夏季的積雨雲。積雨雲是會成長的。從一小朵雲逐漸擴大，電影裡的主角也一樣。就算只是一小步，還是不斷成長、前進。這次的作品也以逐漸擴大的積雨雲來象徵成長的意義。

我過去出身東映 Animation，在東映時跟著山內重保¹這位非常傑出的導演學習。

至於宮崎駿導演，理所當然是我從小就崇拜的人。在我記憶中的暑假帶給我快樂回憶的經典名片中，有好幾部都是宮崎導演的大作。例如一九八六年夏天的《天空之城》，對我來說就是珍貴的回憶之一。

二〇一五年，是我離開東映後自由接案的第十年。想想這十年來，如果只是單純拍電影應該不會變成現在這樣。要不是各種因緣際會，或許沒辦法這麼走運吧。《怪物的孩子》工作室裡有一區是負責原畫的工作人員。能夠把這些人都集合來身邊，陣容實在是華麗無比。製作過程中還有動畫導演山下高明（116頁）。可以跟這麼傑出的人才一起創作劇場版電影，我真的是幸運到不行──甚至感到有些受寵若驚。負責配音的各位也都是實力與才華兼具的演員，全都是我在各部電影中崇拜已久的人。有機會跟他們共事，實在太幸福了。

當電影的規格變得更大，就要花費更多努力，將創作的能量一口氣全發揮出來，讓更多人能觀賞。這次的作品從各個層面來考量都需要非常多人力，以及各界協助才能完成，而這些都是當年在新宿一角上映《跳躍吧！時空少女》時結下的緣分。從那時起有了交集的人，彼此的緣分更延續至今，對此我心懷感謝，真的認為自己非常幸運。

接下來也要一部部地繼續電影創作，
繼續描繪新的「地圖」。

地圖工作室　製作人　董事長

齋藤優一郎

現在，這本書來了尾聲。在細田導演之後，我也來開誠布公談談此刻我對於「地圖工作室」接下來有什麼樣的想法。

這裡先說，我跟細田導演一樣，從小受到夏季動畫大片的激勵，動畫電影帶給我多采多姿的回憶及體驗，而且會讓我覺得「將來我也要拍出能讓小孩跟大人都能同樂的電影」，也成為投入這個業界的挑戰者之一。由此可知，夏季的動畫電影是多麼珍貴，值得一代一代傳承下去。然而，這樣的價值不是單一個人或是某個工作室就能承擔，光靠單一個體也無法保有它的豐富多元性。必須靠大家一起挑戰、一起創作，才能讓動畫電影的價值更豐富，永續發展到未來。為了在未來會受到這些電影鼓舞的主人翁，我們也

必須把這個夏日奇蹟的傳統發揚下去。

二〇一五年的新作品《怪物的孩子》是細田守導演自《跳躍吧！時空少女》（二〇〇六）的第四部長篇作品。為了將這部作品做到最好，我們找了過去曾伸出援手的一群人，再加上許多從這部電影才開始參與的人們，一同合力完成。我們真的很幸運，我心中也由衷感謝他們。

另外，雖然 LLP 目前還沒有任何成果，但現階段業務及宣傳面上與我們分享心情與價值觀的眾多朋友，都給予我們大力的協助與鼓勵。為了將《怪物的孩子》以最佳狀態呈現，我們面臨了許多新挑戰，同時也得到很多支持，這一切的一切在在令人感激。

在《怪物的孩子》的企劃階段，細田導演表示「希望拍出能讓大人小孩都會喜歡的動畫電影新經典！」這個目標真是太遠大了。身為一名製作人（或是以地圖工作室的身分），如果只是遵循以往的方式，一定會遠遠落在作品後方，也無法為作品做出什麼貢獻。這是我從企劃階段就有的深刻感受。細田導演的《怪物的孩子》已經到達極高的境界，就像在前人未踏足的土地上描繪出全新的地圖。

關於未來——包括地圖工作室在內——我們還不清楚。只是，只要觀眾還肯給我們創作新作品的機會，我們就會盡心盡力完成細田導演的下一部作品。在那之前，除了地圖工作室外，我自己也必須繼續成長，成為一個能對作品做出貢獻的製作人。

學生時代，我曾讀過宮崎駿導演的著作，裡頭有句話說：「抹布擰乾後就能再次吸水」。在每一部作品，我都不斷自問：「身為一名製作人，我有盡全力把事情做好嗎？」如果不行，職業生涯最好到此為止。假使沒有這樣的體認，對於作品以及許許多多的工作人員和觀眾都無法交代。那麼這次的作品又是怎麼樣的呢？我唯一能說的是，這次依舊獲得了許多人的協助與支持，才得以完成這部作品。此外，成立 LLP 時，我腦中浮現出的種種想法與挑戰填滿了一整張 Excel 表格，這一切的一切，都是倚靠眾人之力與精神上的支持才實現的。

電影，是許多人的集體創作。

作品，還有人與人交流後產生的各式各樣的想法，再加上一些幸運，讓電影能夠完成、呈現給大家。所謂電影製作可以說是一項奇蹟，而未來，對於這樣奇蹟般的工作，我們希望自己能抬頭挺胸、不忘感恩之心，持續挑戰下去。

對於此刻的地圖工作室和栽培我、給予我各項機會及鼓勵的眾人，還有細田守導演和他的作品，我由衷感謝。謝謝大家，也請各位不吝給我指教。

最後，若有讀者因為本書對動畫電影有興趣，甚至在未來有機會跟我們一起創作動畫電影，我將感到萬分榮幸。

地圖工作室命名的瞬間

結語

重新檢視製作電影的基礎　每三年想參加一次的團隊

東寶　電影製作人　**川村元氣**

基本上，我是拍攝真人電影的製作人，過去幾乎沒機會接觸動畫，但我跟細田導演還有齋藤優一郎製作人從《狼的孩子雨和雪》（二〇一二）開始彼此熟稔，在《怪物的孩子》也繼續參了一腳，擔任製作人。

我想以自己的角度談談「細田導演」與「地圖工作室」——在我心中同時代表著「舒服自在」和「不可思議」的兩樣事物。

我跟細田導演與齋藤製作人就像每三年聚首一次的「同學」。「地圖工作室」是個可大可小的工作團隊，每當三年一度的作業展開，一群夥伴就像辦活動一樣聚在一起。結束後，規模雖然銳減，大夥兒卻仍保持聯絡。沒拍電影時，我也會跟細田導演還有（在《怪物的孩子》負責服裝的）造型師伊賀大介一起去喝酒，或是跟齋藤製作人去吃飯。

這感覺很奇妙，好像即使是在與朋友交際或日常生活中也持續不斷地創作。像這種「要做出一部好電影」和「友情與日常生活」糾結在一起的狀況，在我的電影製作環境中並不常見。

跟齋藤先生之所以能混熟，最大的原因應該是年齡相近、而且都是製作人吧。他當年做好心理準備離開 MAD HOUSE、和細田導演成立「地圖工作室」，那時我非常想為他加油打氣。會有這樣的親近感和關心的態度，可能是因為他從還在決定工作室名稱時就經常來找我商量吧。

細田導演這個人呢，很可能是跟我最有話聊的導演。我們的興趣都一樣。就連這次《怪物的孩子》的卡司，也跟我最近拍的電影有滿多重複（笑）。像是宮崎葵、染谷將太，還有 Lily Franky、麻生久美子⋯⋯不僅是演員，連音樂也是。我本來就很喜歡高木正勝（135頁）還有坂本龍一。我覺得「還不錯」的感覺好像也都跟細田導演喜歡的很接近。從這個角度來說，兩人自然會有良好的互動關係。

延續日本電影歷史及傳統的動畫

最令我開心的就是我們對於日本電影的美學及喜好非常相近。從小津安二郎、黑澤明、溝口健二等導演的日本電影，中間還有ＡＴＧ[2]，再經歷相米慎二郎及伊丹十三導演等人的時代，最後來到今日的現代日本電影。我覺得在這段脈絡中似乎也有細田導演的一席之地。他製作的雖然是動畫，延續的卻是日本電影的歷史與傳統。他用動畫的表現手法，以動畫才能呈現的方式創作。這樣的方式非常有趣且獨特，而且還達到了精準的平衡度，完全是恰到好處。

至於我，當然是在這樣的脈絡下持續拍攝真人電影。然而，日本的真人電影勢必得面對預算問題。單是以《怪物的孩子》來看好了，如果要我拍成真人版，至少得花上約兩百億圓喔！那些劇中的怪物如果都要用電腦特效來做，差不多就是《魔戒》（二○○二）等級了呢（笑）。另外，設定為主要舞臺的澀谷十字路口沒辦法實際架設攝影機，也只能搭景來拍。《狼的孩子雨和雪》也是，那幅景致、那棟房舍，要以實物拍攝真是太困難了。我認為《怪物的孩子》就是用動畫手法來呈現出黑澤明風格，充滿日本電影

蘊含的美感。

尤其到了外國還會有日語這個語言障礙，但在動畫的世界，這項阻礙好像也比較容易克服。我提議《怪物的孩子》海外宣傳海報上最好有怪物跟九太在澀谷的畫面，因為我希望能看到舞臺設定的巧妙之處以及獨特風格，讓外國人也嘖嘖稱奇。

換句話說，細田導演沿襲日本電影的脈絡，將目標放眼當今日本電影做不到的境界——也就是將拍攝真人電影的人會感到非常棘手的部分以動畫來呈現。他相信日本電影的力量，同時用動畫的手法與全世界一較高下，我認為他不但有資格代表日本，也絕對能令我們感到驕傲。或許是因為跟細田導演一起創作動畫的緣故，讓我看見動畫的潛力，於是連我近來的作品也有一半都成了動畫（笑）。

新「製作團隊」的任務

細田導演的作品是由齋藤製作人領軍的製作團隊來協助。團隊中有各種任務、分工合作，每個人扮演的角色都不同。這樣的組成感覺有些奇妙。團隊核心、負責整合眾人的是齋藤先生，他隨時都在導演身邊召集工作人員，並與各個製作人密切合作。我呢，

感覺比較像傭兵（笑）。協助齋藤先生的同時，去聽細田導演想做什麼，評估一下吸引力在哪裡，該怎麼做會比較好。我的角色大概像是在創意發想時的「腦力激盪對象」。

這次《怪物的孩子》我希望細田導演做的就是「全部一手包辦」。以前他在東映Animation 好像就會自行負責分鏡圖、音效等作業。這部作品的角色設計不是貞本義行，劇本也由導演自行編寫。換句話說，就是套用吉卜力的宮崎駿模式。我認為，這種帶有濃濃細田風的電影，將會是「地圖工作室」接下來所需要的吧。

如果要明確地說，究竟是有哪些流程呢？通常在交談過程中，導演對於「想做的事」會越來越明確。例如，《狼的孩子雨和雪》最後一幕。導演重畫了好幾次分鏡圖，第一次畫的是在全部劇情結束後，畫面中有一朵積雨雲，花一個人在家，笑著聽遠處的狗叫聲，跟最後完成的片段差不多。但有人認為花這樣看起來似乎太落寞了。於是導演就改畫花被村民圍繞這樣的結局。但我怎麼看都覺得一開始的結局比較好。孩子成長、離開身邊，雖然有些落寞，但看著孩子長大也會有一股成就感，我希望結局能緊扣這樣的感覺。而事實上，在故事中段就已經可以看到，從跟村民的交流一路濃縮到尾聲時只有一家三口的過程，因此實在沒必要在結尾時又再擴大。最後，導演還是選擇了一開始

畫的結局。在這方面，我跟導演的看法倒是很相近。什麼是好看的、怎麼做最貼近本質，諸如此類的感覺，我們的想法都很接近。

至於這次的《怪物的孩子》剛好相反。原本最初的分鏡圖是類似《夏日大作戰》（二〇〇九）那樣節慶一般的熱鬧結局，最後卻變成冷靜的收場。但我對導演說：「我覺得『怪物的孩子』不是這樣的電影。」然後，細田導演回答：「也對喔，我的電影在最後一幕主角一定是帶著笑容的。」所以最後⋯⋯會是什麼樣的結局呢？希望各位親自到戲院去確認一下（笑）。

希望能更充分展現出作品的多元層次，讓大家看到精采之處

《怪物的孩子》是一部夏日鉅作。這個角色長久以來都由吉卜力或迪士尼擔任，這一回，細田導演首次挑戰這類經典娛樂作品，使出渾身解數。細田導演的作品主題更加精采，帶有卓別林或費里尼式的絕佳幽默，以喜劇手法呈現出嚴肅的場景。如《夏日大作戰》有帥氣的打鬥戲，美術的部分也漂亮得不得了，配樂的品味極高。以往的作品就是從這些厲害元素中精挑細選之後拿出來一決勝負。但《怪物的孩子》則是從角色設

計、劇本及分鏡圖，全是細田導演一手打造，可說是純度百分百的電影，無論是在創作

風格與娛樂性，都是最高水準。

　　未來，細田的作品將會遍及全球。我認為一定要讓大家知道，他的作品從主題、角

色設計、故事以及視覺都擁有多元層次。好的電影就是這樣的：層次豐富，魅力難以言

說；主題很鮮明，但也可以從另一個角度切入，或得到另一種樂趣，這就是細田電影的

魅力所在。而且，片中每個引人注目的小地方都是經過精心安排，就是因為這樣才能成

為夏日鉅作，從三歲的小朋友到爺爺奶奶，所有人都能看得開心。

川村元氣　一九七九年出生於日本神奈川縣。東寶電影製作人。二〇〇五年策劃、製作《電車男》，引發社

會廣大迴響。經手《告白》、《惡人》、《草食男之桃花期》等，造就許多賣座佳片。近期作品則有《寄生獸》

前、後篇、《血界戰線》等。著有超過八十萬本的暢銷小說《如果這世界貓消失了》，並於二〇一六年改編

為電影。

1　山內重保，一九五三年出生於日本北海道。曾任職於葦製作公司、東映動畫，目前為自由接案者。代表作有《聖鬥士星矢》、《七龍珠 Z》、《小魔女 DoReMi》等。

2　日本的電影製作發行公司。日本 Art Theater Guild 的簡稱。一九六〇年代到九〇年代初期主導了藝術電影的發行，不斷發掘新銳作家，為日本電影帶來重大影響。

細田守導演（2006～2015）作品列表

跳躍吧！時空少女

充滿躍動感，
風景令人印象深刻。
將科幻名著以現代版
青春電影重新詮釋。

《國內》
第 11 屆	神戶動畫作品獎・劇場組
第 28 屆	橫濱電影節十大日本電影　第十名
第 31 屆	報知電影獎　特別獎
第 49 屆	朝日十大電影節　佳作第三名
第 1 屆	Invitation AWARDS 動畫獎
第 12 屆	AMD AWARD 大獎／總務大臣獎
第 12 屆	AMD AWARD 最佳導演獎（細田守）
第 61 屆	每日電影獎　動畫電影獎
第 21 屆	Digital Content 優秀獎
第 30 屆	日本金像獎　最佳動畫作品獎
第 10 屆	文化廳媒體藝術節　動畫組大獎
第 6 屆	東京動畫獎　年度最佳動畫／導演獎：細田守／原著獎：筒井康隆／劇本獎：奧寺佐渡子／美術獎：山本二三／角色設計獎：貞本義行
第 38 屆	星雲獎　媒體組（第 65 屆全球 SF 大會／第 46 屆日本 SF 大會）
	2007 年「新日本樣式 100 選」登錄為選出編號 J100

《海外》
第 39 屆	錫切斯‧加泰隆尼亞國際影展　動畫組（Gertie Award）最佳長篇作品獎
第 31 屆	安錫國際動畫影展　長篇作品特別獎（Feature films: Special distiction）
第 26 屆	布魯塞爾國際動畫影展 Anime2008 BeTV 獎
	中國 OACC2008 金龍獎（Golden dragon award）

原著：筒井康隆　導演：細田守　製作總指揮：角川歷彥　企劃：丸山正雄　製作：井上伸一郎　製作總監：安田猛　製作人：渡邊隆史‧齋藤優一郎　演出：仲里依紗‧石田卓也‧板倉光隆‧原沙知繪　劇本：奧寺佐渡子　角色設計：貞本義行　動畫導演：青山浩行‧久保田誓‧石濱真史　美術導演：山本二三　特效：Hayashi Hiromi　音樂：吉田潔　主題曲：奧華子（石榴石）

動畫製作：MAD HOUSE　製作委員會：角川書店‧角川 Herald 電影‧Happinet‧Memory-Tech‧G.T. Entertainment!‧角川 Anime Fond
發行：角川 Herald 電影

上映日期：2006 年 7 月 15 日　片長：98 分鐘　上映影院：共計超過 100 間（首週在 6 間上映）。
上映期間：約 40 週
票房收入：2.6 億圓
觀眾人次：18.6 萬人

夏日大作戰

怯懦少年與鄉下大家
族挺身而出，共同對
抗世界危機。

導演‧原著：細田守　企劃：丸山正雄　執行製作人：奧田誠治　製作人：高橋望‧伊藤
卓哉‧渡邊隆史‧齋藤優一郎　演出：神木隆之介‧櫻庭奈奈美‧谷村美月‧富司純子
劇本：奧寺佐渡子　角色設計：貞本義行　分身設計：岡崎能士‧岡崎美奈‧濱田勝　OZ
設計：上條安里
動畫導演：青山浩行‧藤田茂‧濱田邦彥‧尾崎和孝　動作動畫導演：西田達三　美術導
演：武重洋二　音樂：松本晃彥　主題曲：山下達郎「我們的夏日夢」

動畫製作：MAD HOUSE
製作委員會：日本電視放送網‧MAD HOUSE‧角川書店‧D.N. Dream Partners‧華納兄
弟‧讀賣電視放送‧VAP
發行：華納兄弟
補助：文化藝術振興輔導金

上映日期：2009 年 8 月 1 日
片長：114 分鐘
上映影院：129 間（首週在 127 間上映）。
上映期間：4 個月 2009 年 8 月 1 日～9 月 30 日，第一次上映／10 月 1 日～12 月 4 日，
　　　　　第二次上映
票房收入：16.5 億圓
觀眾人次：126 萬人　上映 41 天突破觀影 100 萬人次

《狼的孩子雨和雪》
描寫一名女子十三年
來養兒育女經歷的喜
悅，以及兒女的成
長。

《國內》
第 16 屆　　文化廳媒體藝術節動畫組優秀獎
第 34 屆　　橫濱電影節　評審特別獎
第 67 屆　　每日電影獎　動畫電影獎
第 18 屆　　AMD AWARD 總務大臣獎
第 12 屆　　東京國際動畫博覽會年度動畫／國內劇場組優秀作品獎／導演獎：細
　　　　　　田守／劇本獎：奧寺佐渡子・細田守／美術獎：大野廣司／角色設計
　　　　　　獎：貞本義行
第 36 屆　　日本金像獎　最佳動畫作品獎
第 3 屆　　Location Japan 大獎
第 4 屆　　年度 HIt Maker 大獎
第 17 屆　　日本網路電影大獎　導演獎：細田守／動畫獎
第 22 屆　　電影影評大獎　動畫組作品獎
第 4 屆　　日本戲院工作人員電影展 Grand chariot 獎／導演獎：細田守

《海外》
第 45 屆　　錫切斯・加泰隆尼亞國際影展　官方競賽動畫組・最佳長篇作品獎
第 22 屆　　Film From the South 影展競賽片大獎 Silver Mirror 獎（最佳作品獎）
　　　　　　／觀眾獎
第 41 屆　　蒙特婁新電影展觀眾獎
第 16 屆　　紐約國際兒童影展　觀眾獎
第 29 屆　　阿姆斯特丹奇幻影展黑鬱金香獎（最佳奇幻長篇電影）
　　　　　　薩格勒布國際動畫影展　2013 官方競賽片

導演・劇本・原著：細田守
執行製作人：奧田誠治
Co. 執行製作人：高橋望
製作人：齋藤優一郎・伊藤卓哉・渡邊隆史
演出：宮崎葵・大澤隆夫・菅原文太
劇本：奧寺佐渡子
角色設計：貞本義行
動畫導演：山下高明
美術導演：大野廣司
美術設定：上條安里
音樂：高木正勝
主題曲：安佐里　高木正勝「母親之歌」

企劃・製作：地圖工作室
製作委員會：日本電視放送網・地圖工作室・MAD HOUSE・角川書店・VAP・D.N.
Dream Partners・讀賣電視放送・東寶・電通・Digital Frontier・札幌電視臺・宮城
電視臺・靜岡第一電視臺・中京電視臺・廣島電視臺・福岡放送
發行：東寶
補助：文化藝術振興輔導金

上映日期：2012 年 7 月 21 日
片長：117 分鐘
上映影院：333 間（首週在 381 個影廳上映）。
上映期間：4 個月　2012 年 7 月 21 日～9 月 14 日，第一次上映／9 月 15 日～12
月 31 日，第二次上映
票房收入：42.2 億圓
觀眾人次：344 萬人

《怪物的孩子》
只要和你在一起，
我就會變得更強。
細田守最新作品
「新冒險動作劇」。

《製作時程》
企劃・原案開發：2012 年 9 月～ 2013 年 10 月
取材：2013 年 10 月～ 2014 年 2 月（東京）
劇本開發：2013 年 10 月～ 2014 年 2 月
角色設計開發：2013 年 12 月～ 2014 年 3 月
分鏡圖開發：2014 年 3 月～ 2014 年 12 月
勘景：2014 年 7 月～ 8 月（澀谷、摩洛哥＊僅有美術組）
動畫：2014 年 5 月～ 2015 年 5 月
配音：2015 年 4 月 3 日～ 7 日
混音：2015 年 5 月 4 日～ 8 日
完成：2015 年 6 月 11 日
上映：2015 年 7 月 11 日
片長：119 分鐘（VistaVision）

導演・劇本・原著：細田守
總製作人：奧田誠治
執行製作人：門屋大輔・高橋望
製作人：齋藤優一郎／伊藤卓哉・千葉淳・川村元氣
演出：役所廣司／宮崎葵　染谷將太　廣瀨鈴／津川雅彥　Lily Franky　大泉洋
動畫導演：山下高明　西田達三
美術導演：大森崇　高松洋平　西川洋一
美術設定：上條安里
音樂：高木正勝
主題曲：Mr. Children「Starting Over」

企劃・製作：地圖工作室　日本電視放送網・地圖工作室　共同負責作品
製作委員會：日本電視臺放送網　地圖工作室　KADOKAWA　東寶　VAP　電通　讀賣電視放送　D.N. Dream Partners ／ STV・MMT・SDT・CTV・HTV・FBS
特別贊助：三得利
發行：東寶
補助：文化藝術振興輔導金

Advice 044

沒有人到過的地方：細田守的動畫世界
細田守とスタジオ地図の仕事

作者	地圖工作室監修／日經娛樂編
譯者	葉韋利
總編輯	陳郁馨
主編	張立雯
編輯	林立文
電腦排版	極翔企業有限公司

社長	郭重興
發行人兼出版總監	曾大福
出版	木馬文化事業股份有限公司
發行	遠足文化事業股份有限公司
	地址 231新北市新店區民權路108之4號8樓
	電話 02-2218-1417　傳真 02-8667-1891
	email: service@bookrep.com.tw
	郵撥帳號 19588272 木馬文化事業股份有限公司
	客服專線 0800221029
法律顧問	華洋國際專利商標事務所 蘇文生 律師
印刷	成陽印刷股份有限公司
初版	2017年3月
定價	新台幣350元

ISBN 978-986-359-372-0
有著作權　翻印必究

國家圖書館出版品預行編目(CIP)資料

沒有人到過的地方：細田守的動畫世界 /
地圖工作室監修；日經娛樂編；葉韋利譯.
-- 初版. -- 新北市：木馬文化出版：遠足文
化發行, 2017.03
　面；　公分. -- (Advice ; 44)
譯自：細田守とスタジオ地図の仕事
ISBN 978-986-359-372-0(平裝)
1.動畫 2.動畫製作
987.85　　　　　　　　　　106001529